KB020770

큐레이터와 딜러를 위한 멘토링

일러두기

─ 단행본·잡지·신문 제목은 『 』, 전시회 명은 〈 〉, 그림·기사·논문 제목은 「 」로 묶어 표기했습니다.

─ 인명과 지명 등의 외래어 표기는 국립국어연구원에서 규정한 외래어 표기법을 따랐습니다.

─ 이 책에 사용된 일부 작품은 SACK를 통해 Succession Picasso와 저작권 계약을 맺은 것입니다. 저작권법에 의하여 한국 내에서 보호를 받는 저작물이므로 무단 전재 및 복제를 금합니다.

─ 이 책에 수록된 저작권 관리 대상 미술작품 목록은 다음과 같습니다.

 © 2012-Succession Pablo Picasso-SACK(Korea) _p.130

 © Georges Braque/ADAGP, Paris-SACK, Seoul, 2012 _p.179

─ 김지본 작가의 작품 도판(p.94)은 PKM갤러리, 이우환 작가의 작품 도판(p.187)은 국제갤러리를 통해 게재 허가를 얻었습니다. 도판 수록을 허락해주신 작가분들과 협조해주신 갤러리에 깊은 감사를 드립니다.

─ 이 책에 사용된 예술작품은 대부분 저작권자의 동의를 얻어 수록했지만, 일부는 저작권자를 찾지 못했습니다. 저작권자가 확인되는 대로 정식 동의 절차를 밟겠습니다.

큐레이터와
딜러를 위한
멘토링 박파랑 지음

전시부터 판매까지,

큐레이터·딜러를 위한

인문학적

자기 발전법

아트북스

나를 인문학적 방법론에 눈뜨게 하고, 미술사에 입문하게 해주신 이한순 교수님, '인내심'이라는 무언의 압력으로 나의 게으름을 채찍질했던 정숙영 대표, 그리고 근간에 그리스 철학에 빠져 이제는 배움의 동지가 된 내 어머니께 이 책을 드린다.

나의 창작은 당신의 귀를 열고, 당신의 감각을 건드리고
…… 특히, 당신의 눈을 뜨게 하는 것이다.
이것이 내가 할 수 있는 전부이고 또한,
당신이 얻을 수 있는 모든 것이다.

−조지프 콘래드, 『흑인 나르시스』 서문에서

애초에 이 책은 미술계 현장, 특히 '상업적 영역'에서 일하고
자 하는 사람들을 위해 쓰였다. 따라서 좋은 전시를 기획하고
싶어하는 장래의 그리고 현역의 화랑 큐레이터들과 작품 판매
의 일선에서 현실적 딜레마로 고군분투하는 딜러들에게 명확하
고 구체적인 해답을 줄 것이다.

또한 난해하다고 여기기 쉬운 미술의 매체적 특징과 미술작
품의 이해 및 감상의 본질을 큐레이터와 딜러가 수행하는 업무,
즉 전시 기획과 작품 판매, 그리고 이를 근본적으로 가능케 하
는 안목이 작용하는 메커니즘을 통해 이해할 수 있도록 도와준
다는 점에서, 이 책은 평소 미술에 관심을 갖고 있는 모든 이들
과 컬렉터들에게도 유용하게 읽힐 수 있을 것이다.

나는 미술관의 큐레이터로서뿐 아니라 상업화랑에서 꽤 오랫동안 일해왔다. 화랑에서의 경험은 대학을 채 졸업하기도 전에 시작되었으니, 미술계에서 일한 지도 얼추 15년 가까이 되는 셈이다. 그리고 그 과정에서 가장 빈번하게 듣게 되는 질문 중 하나가 이것이었다.

"큐레이터가 되려면 어떻게 해야 하나요?"

그때마다 난, "글쎄……"라고 대답했던 것 같다. 물론 더할 나위 없는 정직한 대답이었지만, 질문한 사람들에게는 별 도움이 안 되었을 게 분명하다. 이러한 질문들에 딱히 대답하지 못했던 것은, 내 대학시절을 돌이켜봤을 때 큐레이터가 되려고 특별히 그 무엇을 한 일이 없기 때문일 것이다. 지금처럼 미술대학을 졸업한 상당수의 학생들이 화랑에 취직하는 것을 염원하지 않았던 그 시절, 대학을 졸업한 뒤 화랑에 취직했고 몇몇 화

랑을 거쳐 미술관에서 일하게 되었으며, 어느 순간 큐레이터로 불리게 되었다는 지극히 개인적인 사연이 큐레이터가 '꿈'이라는 학생들에게 도움이 되었을 리 만무하지 않겠는가.

비록 그들에게 도움이 될 만한 글이 필요하다는 것은 분명한 사실이었지만, 그렇다고 해서 내가 그러한 가이드라인을 제시해줄 만한 인물은 아니라고 생각했기 때문에, 과감히 잊었다. 사실, 나에게 과연 이야기할 만한 내용이 있기나 한 걸까? 그것도 아니었다. 10년 전 무식해서 용감하던 그 시절 내가 쓴 책을 혹시라도 읽어본 사람이라면 잘 알겠지만, 나는 스스로의 문제만으로도 충분히 좌충우돌하고 있었고, 감히 남에게 얘기를 해줄 만한 처지가 아니었던 것이다.

그러다가 현장 실무와 관련된 현상적인 인식 수준에서 벗어나, 개인적으로 '미술'이라는 매체의 본질에 한발 더 가까이 접근하게 되는 계기를 맞게 되는데, 바로 '미술사'에 대한 재인식을 통해서였다. 그러자 모든 것이 바뀌었다. 그 순간은, 어느날 문득 바보가 문리를 깨우치듯 그렇게 왔다. 그제야 10년이 넘도록 찾아 헤매던, 이제는 그 존재 여부조차도 확신할 수 없어 포기하기에 이르렀던 '미술이 존재하는 방식' 혹은 '미술을 인식하는 방식―안목'에 대해 알게 되었고, 그러자 전혀 다른 차원의 것이 보이기 시작했던 것이다.

이 책은 '화랑이나 경매회사, 혹은 미술관에 들어가려면 어떻게 해야 하는가'에 대한 것이 아니다. 또한 미술품에 대한 특

정 지식이나 현장 업무의 기술적인 노하우에 대한 것도 아니다. 대신, 큐레이터 혹은 딜러 같은 미술계의 전문 인력으로 적정한 역할을 다하는 데 필요한 마음가짐과 방향성, 그리고 실질적인 업무와 그것을 적절히 수행하기 위해 뒤따라야 할 합리적 훈련 방법을 다룰 작정이다. 그런 측면에서 이 책은 프로페셔널로서의 자기 관리와 기본 소양을 갖추기 위한 몇 가지 어드바이스를 담고 있다고 할 수 있다.

사실상 미술계 현장에서 일하려면 어떻게 해야 하는지에 대한 여러분의 반복된 질문에 대한 답 또한, 실제로 딜러와 큐레이터의 위치와 그 업무에 대한 이해가 선행되었을 때에야 비로소 그에 따른 대처나 준비, 즉 '어떻게 해야 하는지'에 대한 적절한 해답이 나오는 것이다. 적어도 미술시장의 메커니즘과 관련하여 전시와 작품 판매 그리고 컬렉션의 기능과 역할에 대한 본질과 양상을 파악한다면, 무엇을 어떻게 준비해야 하는지에 대해서는 스스로 자연스레 파악할 수 있을 것이고, 따라서 앞으로 화랑이나 미술관에서 일하는 데 실질적인 도움이 될 것이기 때문이다.

그래서 이 책이 시작되었다. 내가 거쳤던 시행착오를 20여 년이 흐른 지금의 후배들이 굳이 다시 겪을 필요는 없기 때문에, 그리하여 개인적으로 내게 도움을 청해온 후배와 학생들, 그리고 이따금 이메일을 보내왔던 일면식조차 없는 이들에게 매번 똑같은 충고를 반복하는 일에서 벗어날 수 있도록 말이다.

동시에 이제 막 미술품 컬렉션을 시작한 초보 컬렉터, 그리고 상당한 식견의 컬렉터들에게도 이 책이 유용하기를 기대해본다. 왜냐하면 한국 미술계에 새로운 변화를 가능케 하고 그것이 발전으로 이어질 수 있게 하는 가장 큰 동력은 다름 아닌 컬렉터에게서 시작된다는 사실을 깨달았기 때문이다. 적어도 이 책의 어느 부분을 통해 미술이라는 매체를 이해하고 그것에 접근하는 방식, 그리고 안목이 작용하고 안목을 훈련하는 방식을 이해함으로써 양질의 작품 선택에 현실적인 도움을 얻을 수 있기를 바란다. 더불어 작품 구매자로서 화랑과 경매회사의 스페셜리스트들에게 어떠한 설명과 도움을 요구할 수 있는지에 대해 인지하고, 실제로 그렇게 행함으로써 미술계의 인력들이 적절한 역할을 수행할 수 있도록 그들을 긴장하게 하고 동시에 격려해주기를 바란다.

한국에서 큐레이터로
일한다는 것

❚❚ 큐레이터란 무엇인가?

　미술계 현장에서 일하는 인력들을 일컬어 큐레이터^{Curator}나 딜러^{Dealer}, 그리고 딜러를 부연하는 갤러리스트^{Gallerist} 혹은 아트 컨설턴트^{Art Consultant}와 같은 명칭들이 다양하게 혼용되고 있다. 흔히 한국에서는 이들을 통칭하여 '큐레이터'라는 직함이 사용되고 있으며, 미술대 출신의 상당수 인력들이 '큐레이터'라는 직함에 환상을 가지고 몰두하고 있는 것도 사실이다.

　하지만 큐레이터의 탄생과 그 역할을 이해하기 위해서는 우선 수집의 역사까지 거슬러 올라가야 할 것 같다. 인류의 역사를 통해 왕이나 귀족과 같은 정치적 · 사회적 특권 계층들은 진귀한 물품들을 소유함으로써 자신들의 우월성을 증명해 보였다. 고대 이집트나 그리스의 왕들은 귀중한 책이나 예술품 들을 소장할 수 있었고, 중세 시대에 교회는 교회의 보물, 즉 종교적 유물과 골동품들을 그 대상으로 삼았다. 이러한 수집의 역사에

서 르네상스 시대에 이르면 독보적인 가문이 등장하는데, 바로 피렌체를 중심으로 은행업과 무역, 상업 활동으로 많은 부를 축적했던 메디치가※다.

메디치가는 급성장한 가문의 사회적 · 경제적 위치를 과시하기 위해 희귀한 오브제들, 예를 들면 고대 그리스와 로마의 조각, 회화 작품들이나 동전, 골동품, 그리고 태피스트리와 같은 여러 진귀하고 귀중한 물품들을 몇 대에 걸쳐 수집했다. 그뿐만 아니라 당대의 예술가들을 적극적으로 후원함으로써—사실은 당대의 예술가들에게 작품을 주문함으로써—오늘날까지도 회자되는 놀라운 미술품들을 탄생시키는 역할을 하게 된다. 가문 대대로 상속된 소장품들이 점차 늘어남에 따라 별도의 공간이 마련되었다. 이러한 공간은 때로 그 미술품들을 연구하고자 하는 예술가나 학자들에게 공개되기도 했는데, 이는 후에 이탈리아 르네상스를 대표하는 컬렉션으로 유명한 우피치 미술관 Galleria degli Uffizi의 시초가 된다.

이러한 문화재 수집은 무역업과 상업이 비약적으로 발전하게 되는 17세기를 전후하여 유럽의 여러 지역에서 성행하였으며, 기존의 왕가와 귀족, 교회뿐 아니라 경제적 부흥으로 새롭게 대두된 부유한 상인 계층에게도 폭넓게 확대된다. 이러한 개인의 수집품들을 보관하고 전시하는 공간을 일컬어, '호기심의 캐비닛cabinet of curiosities'과 '갤러리gallery'라고 부르게 되는 것도 이 시기이다. 전자가 골동품이나 고서, 그리고 희귀한 동 ·

식물과 장식적 오브제를 모아놓은 것이라면, 후자는 주로 회화와 조각 같은 예술작품을 전시하는 공간을 지칭하는 용어로 자리 잡게 된다.

가령 오스트리아 황제 페르디난트 1세는 선대로부터 내려오는 왕가의 상속 보물들—왕가를 기념하는 물품, 무기나 갑옷, 그리고 초상화와 기타 미술품 등—과 식민지에서 상납 받은 진귀한 물품들을 빈의 한 구舊시가지 건물에 보관했으며, 이 중 '미술품'의 안전하고 효율적인 관리를 위해 '갤러리' 공간이 별도로 만들어지기도 했다. 이때가 바로 18세기에 이르러 유럽 각국에서 왕가의 소장품들을 관리했던 공간이 공공 미술관으로 발전하게 되는 시점으로, 소장품들이 지속적으로 늘어나면서 이들 소장품을 분류·정리하고 목록으로 작성할 뿐 아니라 전문적으로 연구하는 별도의 인력들이 필연적으로 등장하게 되었다. 이들이 바로 오늘날 학예연구사, 즉 '큐레이터curator'라고 불리는 인력들의 시초라 할 수 있다.

19세기에 이르러 근대적 미술관의 개념이 발전하게 되고 미술관의 업무가 더욱 세분화됨에 따라, 이 인력들은 전시를 기획하고 실행하는 큐레이터와 교육을 담당하는 에듀케이터educator, 그리고 미술품을 관리하고 보존하는 컨서베이터conservator 등으로 나뉘게 된다.

그러나 어떠한 연유에서인지 한국에서는 미술관은 물론 상업적 영역인 화랑과 기타 영역에서 일하는 인력들에 대해서도

'큐레이터'라고 통칭하고 있는데, 미술관과 화랑, 양자 간의 업무에 대한 본질적인 차이에 대한 논의는 이번 책에서 다루고자 하는 내용이 아니므로, 그 가부간의 논쟁은 다음 기회로 넘기도록 하자. 명칭에 대해 다소 혼란이 있긴 하지만, 이 책의 특징을 꼽자면 지극히 한국적인 현실을 기반으로 하고 있다는 것이므로, 바로 그 '현실'에서부터 시작해보도록 하자. 그러기 위해서는 한국 미술계에서 다수의 '큐레이터' 군群이 집중되고 있는 화랑의 현황을 그 출발점으로 삼아야 될 것이다.

화랑에서 큐레이터로 일한다는 것:
전시의 진행자, 코디네이터

화랑에서 열리는 대부분의 전시는 특정 작가의 개인전과 그룹전 등으로 이루어진다. 개인전의 경우 해당 작가의 최신 작업을 선보이는 경우가 대부분이고, 때때로 한 작가의 전체 작품, 혹은 특정 시기의 작품을 전시하는 일종의 회고형retrospective 전시가 있다. 그리고 2인 이상의 작가들로 구성되는 그룹전은 2인전이나 3인전 혹은 특정한 테마를 매개로 하는 다수 작가들의 전시로 꾸려진다.

중요한 것은 어떤 작가의, 어떤 작품을 전시할 것인가 하는 전시의 주요 뼈대가 대부분 갤러리 오너에 의해 (혹은 오너와 작

가 사이에서) 결정된다는 점이다. 따라서 화랑에서 '큐레이터'로 불리는 인력들은 주로 전시, 즉 하나의 이벤트를 '진행'하는 업무를 맡게 된다.

일단 하나의 전시가 확정된 후 '큐레이터'가 진행하게 되는 전시 업무에 대해, 나의 전작 『어떤 그림 좋아하세요?』(2003)의 내용을 발췌해 보겠다. 다소 길고 지루하더라도, 인내심을 가지고 읽어보기 바란다.

1. 전시계약서를 작성한다

전시 이벤트의 본질을 보여주는 현실적인 정보들이 한두 장의 전시계약서 안에 수록된다. 가령, 전시 기간, 전시 비용(작품 운송, 인쇄물 및 홍보물 제작비, 도록 서문 원고료, 보험 등에 관한 비용)에 대한 화랑(갑)과 작가(을) 간의 부담 비율과 작품 판매에 따른 수익금 배분율, 작품 할인 판매 시 수익 배분율, 전시 후 전시 작품에 대한 화랑의 독점적 권리 기간 등이 계약서 안에 포함되고, 이는 실상 화랑의 오너와 작가 사이에서 결정된다. 왜냐하면 '돈'이 오가는 문제이기 때문인데, 이러한 실질적인 계약과 관련하여 '서류 작업' 정도가 큐레이터가 진행하는 일에 속한다. '부담스럽게 계약서라니?' 하고 반문하는 사람도 있겠지만, 그렇다고 크게 걱정할 필요는 없다. 웬만한 화랑에서는 이미 전례에 따른 계약서 형식이 구비되어 있으니, 작가에 따라 달라지는 세부 사항을 수정해 작가의 사인을 받는 정도가 큐레

이터의 일이다.

2. 작가에게 자료를 받는다

일단 해당 작가한테 카탈로그에 들어갈 슬라이드 필름(혹은 디지털 이미지)과 경력 자료를 받아야 한다.

중요한 건 '절대 제 날짜에 넘어오는 일이 없다'는 사실을 명심하고 일을 진행해야 한다는 점이다. 그리고 슬라이드 필름이 도착하면 캡션(제목, 재료, 제작 연도)이 제대로 붙어 있는지를 챙겨본 뒤(어떤 작가들은 제목만 덩그러니 적어놓기 일쑤다), 카탈로그를 제작할 업체에 이 모든 자료를 넘긴다.

내가 현장에서 일할 때만 해도 작가들이 자신의 경력을 워드 데이터로 가지고 있지 않은 경우가 많아, 직접 타이핑하는 일이 자주 있었는데, 세월이 좋아진 요즘은 작품 이미지뿐 아니라 자신의 최신 경력을 포함한 국·영문 프로필을 데이터로 관리하는 작가들이 많아져, 일이 한결 수월해진 듯하다.

3. 평론가에게 서문을 의뢰한다

작가가 자신의 작품을 잘 알고 있는 특정 평론가를 지정해주면 일은 쉽게 풀리지만, 대부분은 큐레이터가 알아서 물색해야 하는 상황이 발생한다. 이 둘의 차이는 크다. 후자의 경우 찾아낸다 하더라도 결국 평론가가 작품을 실제로 보거나, 혹은 이미지 자료라도 볼 수 있게끔 중간 역할을 해야 한다. 그리고 이러

한 유의 중간 역할에는 언제나 잡다한 일들이 많이 따라붙는 법이다.

일단 서문을 쓸 사람이 정해지면 카탈로그 제작 일정에 차질이 없도록 글을 받아낸다. 역시 제 날짜에 넘어오는 일이 없으므로 받는 그날까지 재촉하는 걸 잊지 않는다. 서문이 넘어오면 영문 번역을 의뢰한다. 그리고 카탈로그에 들어갈 각종 자료(서문의 국·영문 텍스트, 작품 이미지, 캡션, 작가 경력 등)들이 모아지면 제작업체에 송부하고, 화랑 오너의 초안에 대한 의견을 반드시 전달하여, 이를 기초로 도록 초안이 제작될 수 있도록 점검한다.

도록 업체에서 초안을 잡을 동안, 큐레이터는 평론가가 쓴 서문의 일부를 발췌·요약해 리플릿이나 엽서 등을 위한 간략한 원고를 작성한다. 평론가의 글이 늦어질 경우, 재촉해본들 서로 기분만 상할 수 있으니, 과감히 포기하고 큐레이터가 알아서 서문을 쓰는 센스를 발휘할 수도 있다.

4. 카탈로그 가제본을 받았다면, 이번엔 편집자가 되어야 한다

서문의 오탈자와 띄어쓰기도 체크해야 하고, 작품 이미지의 앞뒤, 좌우가 제대로 들어갔는지, 또 캡션이 작품에 맞게 배치되었는지 확인하고, 전체적인 레이아웃과 디자인도 봐야 한다. '알아서 해주세요'라고 말했던 작가들이라도 막상 카탈로그를 받아 손에 쥐면 색분해가 잘못되었다는 둥 자신의 작품을 망쳤

다는 등 반드시 한마디씩 하게 되어 있으므로 유념해야 한다.

말은 간단하지만, 실상 화랑 오너의 최종 결정에 이르기까지 여러 차례의 수정을 거치게 되는데, 여기다 까다로운 작가의 경우 도록 디자인의 세세한 부분에까지 지대한 관심을 보이기도 한다. 그리하여 작가, 화랑 오너, 그리고 디자인 업체를 오가며 이들의 의견을 조율해야 할 때는 거의 환장할 지경에 이른다.

잊지 말아야 할 것은 홍보물 발송을 위해 전시 10일 전에는 반드시 도록을 손에 쥘 수 있도록 진행해야 한다는 점이다.

5. 미술잡지(혹은 인터넷 미술 사이트)에 광고 시안을 넘긴다

잡지 및 인터넷 미술 사이트 광고 시안도 홍보물 발송과 동시에 준비한다. 기본적으로 디자인 잡고, 레이아웃 잡고, 색상도 정하는 것이 큐레이터의 일이다. 규모가 큰 갤러리의 경우 별도의 디자이너가 있어 각종 디자인과 관련된 사안이 바로 잡지사의 광고팀으로 넘어가는 경우도 있지만, 대부분의 갤러리에서는 본인이 직접 초안을 잡거나 도록 제작업체에 의뢰해 초안을 정하기도 한다. 이 과정에서 바지런하고 까다로운, 게다가 자신의 미적 감각이 꽤나 훌륭하다고 생각하는 화랑 주인만큼 골치 아픈 존재도 없다. 이럴 때는 일일이 보고해야 한다. 보스가 검토하기를 원한다면 글자체와 크기, 간격 때문에 몇 번이나 잡지 광고팀과 보스 사이를 오가며 조율해야 한다. 다만, 그 와중에도 반드시 기억해야 할 사항은 바로 각 매체별 광고시안 마감

기간으로, 각각의 데드라인을 잘 챙기는 것이 중요하다. 또한 이렇게 정해진 기본 디자인을 참고해, 현수막 제작을 위한 레이아웃을 현수막 제작업체에 의뢰하는 것도 빠트리면 안 된다.

6. 화랑의 고객을 대상으로 카탈로그를 발송한다

말은 간단하지만, 굳이 자세하게 묘사하자면 대략 이런 식이다. 모든 직원들이 모여 앉아 발송처의 주소를 출력해서 일일이 엽서나 도록의 봉투에 붙이고, 도록과 초대장 등을 봉투에 넣어 접착한 후, 개수를 정확히 헤아려 100개 단위로 묶어서 낑낑거리며 우체국으로 옮긴다. 사전에 틈틈이 화랑의 새 고객 명단을 주소록에 올리고, 반송되는 엽서나 카탈로그 등을 체크하여 다시 주소록을 정리하는 등, 무수히 많은 잡다한 일들에 대해선 굳이 언급하지 않겠다.

혹, 봉투 앞면에 'ㅇㅇ우체국 요금별납'이라는 소인 마크를 빠트리고 제작했을 경우, 일일이 스탬프로 이 문구를 찍어주는 즐거움을 누릴 수 있다. 도록의 오탈자까지 눈에 불을 켜고 확인했건만 정작 봉투에서 이런 어처구니없는 실수를 범할 때가 있는데, 이를 발견한 순간 발등을 도끼로 찍고 싶은 마음이 불쑥 치밀어 오른다. 여하튼 이런 일이 발생할 경우 가내수공업의 즐거움과 함께 동료애를 느낄 수 있다는 것은 분명하다.

발송 작업을 끝냈다고 절대 어영부영 시간을 보내면 안 된다. 틈을 내어 언론 매체를 위한 보도자료를 쓰도록 하자. 세련되게!

7. 기자 간담회 공문을 띄운다

기자 간담회 날짜를 잡기 전에 다른 화랑의 간담회와 겹치지는 않는지, 또 문광부에서 갑자기 '우담바라'가 발견되었다는 뜬금없는 발표는 하지 않는지 늘 촉각을 곤두세워야 한다. 물론 간담회 개최 공문을 보낸 뒤, 공문의 수신 여부와 참석 여부에 대한 확인 전화를 하는 것도 잊어서는 안 된다. 참, 보도자료가 중요하다고 얘기했나? 자신의 창작 능력을 갈고 닦을 수 있는 코스다. 나날이 날조 실력이 늘어난다.

8. 기자 간담회 날

가능한 많은 기자들이 오도록 격려한다. 그토록 주의했건만, 혹 뒤늦게 간담회 경쟁에 뛰어든 여타 화랑으로 인해 간담회들이 겹치는 불상사가 벌어질 수도 있다. 그 상대 화랑이 본인이 일하는 화랑보다 인지도가 떨어진다면, 지그시 무시하면 된다. 그러나 메이저급이라면, 일찌감치 마음을 접는 지혜가 필요하다(이 말은 미리 보스에게 상황을 설명하여 간담회 당일 날 보스의 심기를 불편하게 하는 불상사를 막으라는 얘기다). 대신 붙어볼 만하다는 판단이 들면, 간담회 당일 직전까지 어느 쪽에 참석할 것인지 마음을 정하지 못한 기자들(꼭 있다!)을 대상으로 설득 공세를 펼치는 끈기가 필요하다. 결국 간담회로 가는 차 안에서도 전화통을 붙잡고 있게 되는데, 혹 전운이 상대 쪽으로 기울었다면 늦게라도 참석할 수 있도록 '2차'의 분위기를 띄우는 지

혜(?)도 필요하다. 결국 평소에 친분관계를 신경 써야 한다는 얘기다.

그렇게 마련된 간담회 자리에서는 작가의 작품에 대해, 있는 얘기, 없는 얘길 하느라 밥이 입으로 들어가는지 코로 들어가는지 모른다. 참! 소화제 챙기는 걸 잊지 말자.

9. 전시장에 작품 디스플레이하기

전시 주제를 효과적으로 전달하기 위해 미리 생각해둔 공간 연출을 참고하여, 어느 벽에 어떤 작품을 걸지를 정한다. 또 좁아 터진 화랑 수장고를 더 넓힐 순 없으니, 가능한 한 많은 작품을 가져오려는 작가와 교묘한 신경전 끝에 적정한 작품을, 즉 가능한 적은 수의 작품을 확보하는 것도 관건이다. 은근슬쩍 작품을 더 끼워 오는 작가들이 귀엽기는 하지만 곤란한 건 곤란한 거다. (근간의 잘나가는 작가들의 경우 오히려 '작품 확보'가 힘들어 1점이라도 더 달라고 애원해야 할 지경이라고 들었다. 어쨌든 모자라면 모자라는 대로, 넘치면 넘치는 대로 어려움이 있기 마련이지만, 적어도 관객의 입장에서 '최고의 엄선된 작품'으로 보이도록 설치되어야 한다.)

그나마 개인전은 편하다. 엇비슷한 몇 작가가 그룹전을 할 때, 작가 간에 미묘한 신경전이 벌어진다. 누가 더 좋은 곳에 걸었는지, 또 누가 몇 점을 더 많이, 혹은 더 큰 작품을 걸었는지, 이 모든 것들이 즉각즉각 작가들의 머릿속에 자동 입력된다. 또한 카탈로그에 실린 순서 등도 아주 민감한 사안에 해당

하므로 각별히 유념하여 사전 조율에 신경 써야 한다.

10. 작품이 제대로 걸린 건가?

작품이 제대로 설치되었다면, 캡션을 만들고 가격 리스트를 작성해야 한다. 그 다음엔? 현수막은 제시간에 도착했는지, 색은 애초에 원했던 대로 제대로 나왔는지를 확인하고 걸어야 한다. 때때로 애초에 선택했던 컬러 칩과는 '전혀 다른' 희한한 컬러의, 심지어 얼룩덜룩한 현수막이 등장하기도 한다. '현 단계로서는 어쩔 수 없는 기술적 한계'라는 게 현수막 업자들의 변이다. 전시 기간 내내 '현수막이 저 따위냐'는 소리를 들을 것인가, 아님 현수막 아저씨랑 한판 붙은 뒤 다시 제작할 것인가는 당사자가 선택할 문제다. 그리하여 기술에 관계없이 무난한 수준으로 뽑아낼 수 있는 컬러들을 마침내 경험으로 알게 되는데, 이 정도가 바로 숙련된 큐레이터의 내공에 속한다.

11. 오프닝 날 아침

캡션과 작품, 작품의 가격 리스트가 제대로 되었는지 다시 한 번 점검한다. 외국에서 작품을 들여온 경우, 가격 산출은 약간 복잡해진다. 환율 문제도 있고, 기타 전시 경비를 감안해 적정한 비율로 금액이 더해지게 되는데, 가격에서 실수가 생기면 치명적이므로 신중을 기한다. 자, 그럼 다 된 건가?

마지막으로 둘러보는 보스의 눈에 뭔가가 잡혔다. 캡션의 글

자체가 마음에 안 든다는 거다! 이런…… 젠장. 별수 있나? 물론 없다. 제일 무난한 고딕체로 얼른 다시 만들어 붙인다.

오프닝 음식도 준비가 되었고, 뭐 빠트린 거 없나? 없군. 그제야 한숨 돌린다. 그렇다고 이때부터는 널널한가? 물론 아니다. 오프닝이 시작되기 전까지 알 만한 사람들한테 다 전화해서 온갖 웃음과 아양으로 꼭 참석하도록 부탁한다. 그렇게 전화통을 붙들고 몇 시간을 보내고 나면 머리가 지끈거리기 시작한다. 좋은 물건이라며 온갖 홍보를 다해야 한다는 점에서 큐레이터는 여느 외판원과 별반 다를 바 없다.

12. 마침내 오프닝

속속 도착하는 사람들과 담소를 나눈다. 일명 '미스코리아 미소'를 입가에 걸고, 전시 작가의 작품에 대해 생애 최고의 수식어구와 미사여구를 이용해 칭찬해야 함을 잊어서는 안 된다. 또 한 가지 더! 순식간에 밀려들었다 빠져나가는 각계각층의 사람들을 맞이하고 있자면, 어디서 보긴 봤는데, 이 양반 누구더라? 뭐 이런 유의 상황이 필연적으로 생기게 마련이다. 중요한 건, 이 사실을 상대가 눈치 채게 해서는 안 된다는 점이다. 오프닝 날의 판매 실적이 전시 기간 동안 판매율의 주요한 바로미터라는 점에서 특히 중요하다.

13. 그리고 뒤풀이

작가가 초대한 동료 작가들 틈에 앉아 정중하게(너무 정중하면 나중에 재수 없다는 소릴 들을 수 있으므로 유의한다) 인사를 나누고 거푸 돌리는 잔에 '이쯤이야……' 하며 호기롭게 술을 마신다. 이 자리는 전시 때문에 받았던 스트레스를 날려 버릴 수 있는 자리이다. 그리고 동시에 그제야 작가와 마주 앉아 두런두런 이런저런 얘기를 나눌 수 있는 자리이기도 하다. 삼겹살에 동동주…… 그 아수라장 속에 몇 시간 있다 나오면 버스나 지하철에서 가장 혐오스러운 냄새의 주범이 되고 만다. 온몸에서 풍기는 돼지고기 냄새와 소주 냄새……. 남는 건 뱃살뿐이다. 가장 비극적인 건 바로 이 점이다.

14. 마침내…… 평화다

일단 오픈만 시켜놓으면 한숨 돌릴 수 있지만, 그렇다고 일이 끝난 건 아니다. 신문에 나오는 기사를 스크랩하고 홍보 상황을 체크한다. 중간 중간에 기사를 독려하는 전화도 잊으면 안 된다. 이렇게 단순하게 보이는 일도, 화랑에서 신문을 다 받아보지 않는 한 아주 복잡한 일로 변한다. 일단 인터넷에 들어가 검색을 하지만, 기사 중엔 인터넷엔 뜨지 않거나 하루 늦게 입력되는 기사가 있을 수도 있다. 결국 날짜 지난 신문을 구하려면? 직접 보급소를 도는 수밖에 없다(요즘은 PDF 파일로 기사를 신문의 지면 형태 그대로 프린트 할 수 있어 일이 한결 쉬워졌다).

홍보가 안 되면 안 되는 대로, 잘 되면 잘 되는 대로 피곤해진다. 신문이나 방송에 너무 크게 나면 그때부터는 화랑 위치를 묻는 어마어마한 전화 공세에 온 직원이 시달려야 한다. 문제는 한 번 가르쳐줘서 알아듣는 사람이 거의 없다는 것이다. 실컷 설명했는데, "아, 잠깐만요. 기사 바꿔줄게요……" 하는 양반들이 있질 않나. 심지어는 이런 경우도 있다. "여기 대전인데요, 어떻게 가나요?"

15. 미술잡지 마감일에 맞춰 리뷰와 프리뷰 기사도 요청해야 한다

그러려면 전시 중간에 틈틈이 기자들에게 전화해서 전시회를 보러 오라고 일러두어야 한다. 물론 보러 오라고 대놓고 얘기하진 않는다. '근처에 들를 일 있으면 밥이나 먹자!'와 같은 우회적인 방법으로 청한다. 그러면 광화문 언저리에 모조리 몰려 있는 언론사의 기자들이 밥 먹겠다고 강남 쪽으로 넘어올까? 굳이 대답하지 않겠다. 뭐 이럴 때 '큐레이터의 미모'가 도움이 될 수도 있다는 확인할 수 없는 소문이 간간이 들려오기도 한다.

16. 전시가 끝날 때까지 판매를 위해 막판 총력을 기울인다

작품이 팔리면, 배달이 시작된다. 고객이 원하는 날짜와 시간에 맞춰, 그가 원하는 곳에 걸어준다. 막상 걸고 나면, "어머…… 걸어보니 별로네"라고 할 때도 물론 있다. 그때는 만족

할 만한 작품과 위치를 찾을 때까지 노력 봉사해야 한다.

작품을 사간 고객들에게 보낼, 나름대로 갖춰진 자료를 만드는 것 또한 빼먹으면 안 된다. 작품 보증서, 스크랩한 기사 자료, 계산서까지 적절한 형식을 갖춰 준비한다. 이 '적절함'에 또 상당한 시간이 소요된다. 무슨 소린지는 해보면 안다.

17. 마침내 전시가 끝났다

이제…… 다시 작품을 포장해야 한다. 그리고 결산이 남았다. 그 과정에서 종종 얼굴을 붉히는 화랑 오너와 작가 사이에서 난처함을 견디는 것도, 때로 먼 산을 바라보며 터진 새우등을 홀로 수습하는 것도 큐레이터의 몫이다.

참고로, 이런 일들은 차례차례 일어나는 게 아니라 다음 전시 일정과 겹쳐서 한꺼번에 발생하며, 또한 이러한 과정 속에서 생겨나는 수많은 자료 만들기와 견적 뽑기 업무에 대해서도 알아서들 가능하기 바란다. 나는 운이 좋아 전화를 받지 않아도 되었고, 차 심부름이나 그림 배달도 안 해도 되었으며, 신문을 직접 사러 돌아다니지 않아도 되었다. 또 작품 설치와 철거를 담당하고, 회계 관리와 결산 등을 관리하는 사람도 따로 있었다. 하지만 누구나 이렇게 운이 좋지는 않다. 물론 다양한 레벨의 화랑이 존재하지만, 주인과 직원 한두 명만으로 꾸려 나가는 화랑이 90퍼센트 이상 널려 있는 것이 한국의 현실이기 때문

이다.

그렇다고 나머지 10퍼센트에 해당하는 메이저 화랑들의 사정은 더 나을까? 전자가 전시 진행과 관련한 실질적인 일들을 모두 배울 수 있는 대신 잡일의 하나부터 열까지 챙겨가며 어마어마한 업무량에 허덕인다면, 후자는 세분화된 일을 비교적 우아하게 전담할 수 있지만, 전시 실행의 일부에 국한된 잔심부름만 하다가 끝날 수도 있다는 점에서, 어느 쪽이 나은지는 쉽사리 판단하기 어렵다.

자, 꽤나 길고 상세하게 설명했다. 약간의 유머와 과장을 섞었지만, 이것이 10년 전의 현실이었고, 실상 지금의 화랑 업무 현실도 그리 다르지 않을 것으로 여겨진다. 이것이 바로, 한국에서 '큐레이터로 일한다는 것'의 대략적 실체이다. 어떤가? 그럴듯해 보이는가? 굉장히 다양한 일들을 하는 듯 보이지만, 실상을 가만히 살펴보면 '전시'라는 이벤트를 진행하는 일이다. 하나의 이벤트를 진행하는 사람들에 대해 일반적으로 우리는 '코디네이터'라는 이름을 부여한다. 따라서 전시 작가의 구성과 기획에 대한 발언권을 갖지 못하는 화랑의 큐레이터는 전시 코디네이터라고 하는 것이 더 정확하다.

❚❚ 전시 코디네이터, 빛과 그림자

이러한 업무를 맡은 사람에게는 스스로 결정을 내릴 권한, 즉 재량권이 사실상 전무하다. 앞서 언급했듯이, 전시의 핵심 요소인 '작가와 작품의 선정'에서 사실상 제외되어 있으며, 오너와 작가, 그리고 오너와 각 업체들 사이의 실무 진행자로서, '시키는 일'을 눈치껏 빠릿빠릿하게 진행시키되, 원활한 의사 소통의 매개 역할을 하면 된다.

미술이라는 매체의 근간을 이해하고 있으면 훨씬 일이 순조 롭게 진행되기도 하겠지만, 그렇지 않아도 한두 번 옆에서 지켜 보거나 본인이 실제로 겪다 보면 어느새 자연스럽게 터득하게 된다. 디자인 감각이 있으면 좋지만, 없어도 대세에는 지장 없 다. 오히려 사람과 사람 사이의 조율에 문제가 발생했을 때 부 드럽게 잘 풀어가는, 때로 짐짓 못 알아듣는 척 한 귀로 흘리는 이른바 무난한 성격, 혹은 순발력이 훨씬 중요하다.

누군가가, 가령 컬렉터가 그림에 대해 물으면 어떡하느냐 고? 걱정 안 해도 된다. 여타의 예술이 그러하겠지만, 특히 미 술품은 뭔가를 알아야 질문도 구체적으로 할 수 있는 법이다. 대부분 관람자가 알아서 감상하며, 질문 또한 작품 가격이나 작 가의 동향 같은 실질적인 것들이 주조를 이룬다. 이 정도는 전 시를 준비하면서 친분이 생기기 마련인 작가의 근황이나 작가 의 작업실을 방문했던 경험을 바탕으로, 본인의 감상 등을 조곤

조곤 얘기해주면 그걸로 족하다. 작가와 작품에 대해 알고 있으면 좋겠지만, 그렇지 않다 해도 세상이 무너지지는 않는다. 게다가 이 역시 시간이 지나 주워듣는 풍월이 늘어갈수록 차차 해결되는 문제이다.

기자들 또한 굳이 작품에 대해 묻기보다는, 미리 배포한 보도자료를 참고로 기사를 작성하는 게 대부분이다. 신경 좀 쓴다는 기자라면 다른 신문사에는 제공되지 않은 작가 및 전시 관련 에피소드를 요구하는 정도인데, 심지어 기획 기사의 형식으로 대략의 밑그림을 그려주면 지면은 더욱 늘어난다. 물론, 아주 드물게 상당한 수준의 컬렉터, 그래서 허를 찌르는 질문들을 할 가능성이 높은 컬렉터를 만날 수 있는데, 확률상 지극히 드물 뿐 아니라, 있다손 치더라도 화랑의 일개 직원에 불과한 큐레이터가 상대할 기회는 드물다.

단 한 가지 정도가 걸리는데, 바로 적절한 글솜씨가 그것이다. 근무하는 화랑의 규모가 어느 정도 이상이거나 당신이 시니어 큐레이터쯤 된다면, 눈길을 끌 만한 전시 타이틀을 뽑아낼 수 있는 작명 센스와 더불어, 도록에 들어갈 제법 긴 글을 쓰고, 이를 바탕으로 보도자료를 작성해야 한다. 이것 역시 웬만히 '썰'을 풀 정도 되는 글재주가 있다면 별 무리 없이 넘어갈 수 있다.

요즘처럼 인터넷 검색이 잘 되는 시절에는 검색 결과와 해당 작가의 이전 도록 한두 권을 참조하면, A4지 1,2장 정도는 순

식간에 채워진다. 게다가 작가에게 들은 전시 작품에 대한 생생한 설명을 덧붙이면 더할 나위 없다. 미술에 대한 전문적인 지식보다는 기본적인 글재주와 자료편집 능력이 요구된다고 하는 편이 정확할 것이다. 화랑에서 수행되는 일련의 업무 성격을 감안한다면, 사실상 국문학과 출신의 바지런하고 붙임성 있는 사람이 미대나 큐레이터 학과 출신보다 훨씬 일을 잘 해낼 수 있을지도 모른다. 자, 무슨 얘기인가 하면, 결국 그다지 전문적이라고 할 만한 일은 거의 없다는 말이다.

물론, 화랑에서 열리는 그룹전의 경우 유사한 그림을 그리는 화가들을 모으거나, 특정한 유형별로(가령 신진 작가 전시나, 특정한 관점을 투사한 작가들의 그룹전이 그것이다) 묶어서 전시를 하기도 한다. 역시 화랑 오너에 의해 작가들이 정해지긴 하지만, 때때로 큐레이터에게 작가의 추천이나 전시 아이디어 추천에 대한 권한이 부여되기도 한다. 이런 때를 대비해 어느 정도 미술에 대한 이해와 정보가 필요하다고 봐야 할까.

근무 환경 자체는 어떠한가. 거의 주 6일의, 나인 투 세븐 (9시 출근 7시 퇴근)이라는 근무 형태로, 1년에 휴가는 3, 4일에서 7일, 혹은 길어야 10일을 넘지 않는 경우가 대부분이다. 또한 화랑 사정에 따라 야근은 기본이고, 전시 직전에는 주말에도 나와 일한다. 대부분의 화랑 규모가 오너를 중심으로 1~3명의 직원으로 구성되므로, 조직 시스템상의 문제라든가 전문적인 업무상의 문제보다는 온갖 잡무에 따른 의욕의 저하 혹은 오너와

의 인간적인 트러블에 관한 스트레스가 높다고 할 수 있겠다.

사실 이런 정도는 일의 분야를 막론하고 소규모 영세업자들 밑에서 일하는 사람들의 고충과 동일하다. 그런데 재미있는 점은 직원 2,3명의 이벤트 회사에서 일하는 사람과 갤러리 근무자에 대한 당사자의, 그리고 사회의 인식 차이는 꽤나 극명하다는 사실이다. 실상 '허위' 혹은 '착각'이다.

1,2년 일하다 보면 일 자체의 노하우는 생기게 마련이고, 훨씬 수월하게, 실수 없이 할 수 있을 만큼 익숙해지게 된다. 무엇보다 화랑 오너의 성격의 고저와 그 순환 주기(?)를 파악하게 되면, 일은 훨씬 용이해진다. 그러나 경력이 쌓였다고 해서 대우가 특별히 개선되지는 않는다. 결국 일 자체의 변화나 진전된 업무에 대한 성취를 기대하던 많은 사람들이 쳇바퀴 도는 일에 지쳐 떨어져 나가고, 그 자리는 다른 사람으로 손쉽게 그리고 순식간에 대체된다.

화랑의 입장에서는 나이가 들어, 따라서 경력도 쌓여서 부리기에 부담스러운 직원보다는, 어리고 열정으로 가득 차 있는 신입을 선호하기 마련이다. 15년 전 내가 받았던 100만 원의 급여로, 혹은 그 이하로 2011년인 지금도 여전히 사람을 쓸 수 있다는 사실은, 고용주 측의 인색함을 보여주는 한편으로, 바지런하고 붙임성만 있으면 누구나 할 수 있는 수준의 일이기 때문이다.

혹 여러분이 무난한 성격을 갖고 있고 다행히 화랑 오너와 별

문제없이 잘 지낸다면, 조금씩 급여가 인상될 수도 있으며 몇 년 정도 더 일할 수 있을지도 모른다. 급여의 차이가 그렇게 크지 않다면 굳이 새로운 신입을 들여 일에, 그리고 사람에 적응하는 수고를 마다하고 싶을 테니.

여러분이 하고 싶은 일이 이런 정도라면, 혹은 이러한 업무와 위치에 만족할 수 있다면 유쾌 발랄하고 신속한 성격적 장점 외에 몇 가지 소소한 스킬, 가령 검색 엔진을 신속하고 유용하게 사용할 수 있고, 한글 워드나 엑셀, 혹은 파워포인트 작업을 어느 정도 할 수 있다면 충분한 자격이 있다. 더 나아가 그래픽 작업까지 가능하다면, 경쟁력이 훨씬 높아진다.

실상 한국에 있는 대부분의, 90퍼센트 이상의 화랑 현실이 이러하므로, 인력의 회전 속도는 꽤나 빠르다. 많은 사람들이 나가고, 또 그만큼의 신진들로 다시 채워진다. 쉽게 일자리를 얻을 수 있는 대신, 그만큼 쉽게 대체되기도 한다. 말인즉슨, 여러분이 1,2년, 혹은 그 이상의 경험 끝에 이러한 업무에 대한 심리적 한계에 부닥치는 것은 시간문제다. 이쯤 되면, '큐레이터'가 하는 일이 여러분이 생각하는 그런 유의, 가령 창의적이라든가 자신의 꿈과 이상을 충족시킬 만한 성격의 업무가 아니라는 것을 깨닫게 되는 것이다.

화랑이 아닌 미술관의 큐레이터는 다르다고? 그러니 미술관에서 일하면 된다고? 맞는 말이다. 미술관에서 큐레이터의 업무는 화랑에서의 그것과 전적으로 구분되며, 근무 환경과 급여 조건 또한 비교적 우수하다. 하지만 미술관의 취업문은 훨씬 좁다. 화랑에 비해 미술관의 숫자는 지극히 일부에 지나지 않으며, 그마저도 정기적으로 인력을 충원하지 않는다. 미술관이 가장 많이 몰려 있다는 서울을 예로 들어봐도, 서울에만 100여 개가 넘는 화랑*이 있지만, 미술관은 국공립과 사립을 합쳐서 10개 안팎에 불과하다. 결정적으로 이 책을 읽고 있을 미래의, 혹은 초보 큐레이터가 지금 당장 미술관에 들어가서 일할 가능성은 사실상 없으므로, 여러분들에게는 해당 사항이 없다(정곡을 찔러 미안하다). 그러니 우리의 관심을 다시금 한국 미술계의 다수를 차지하고 있는 '화랑'의 현실로 돌려보자.

자, 여러분은 어떻게 해야 할까?

● 2010년 10월 현재 화랑협회에 공식 등록된 서울의 화랑 수는 106개이고, 등록되지 않은 경우까지 합하면 그 수는 더욱 많아진다.

화랑에서 살아남는 법:
경쟁력 있는 연장통

첫 번째 연장:
외국어

일단 상황을 제대로 파악했다면, 이쯤에서 또 다른 경쟁력의 필요성에 관하여 충분히 이해했을 것이다. 그렇다면 여러분의 연장통에는 어떠한 비밀 병기가 준비되어 있는가?

앞 장에서 설명한, 인력 대체가 손쉽게 이뤄지는 소모적인 순환 고리에서 벗어나기 위해서는 몇 가지 고려할 만한 병기가 있는데, 그중 하나가 바로 외국어 능력이다.

미술계에서 쓰이는 가장 보편적인 외국어는 영어인데(터키 사람이나 볼리비아 사람이 작품을 구매하지는 않는다. 내 말은 '충분히' 말이다), 미국이나 영국 등의 영어권 유학파를 선호하는 이유가 바로 이 때문이다. 물론 중국에 진출하여 중국과의 업무가 많은 화랑에서는 당연히 중국어가 선호되겠지만, 기본적으로 비즈니스 세계에서는 국경을 초월하여 영어가 공통 언어로 사용되고 있고, 미술계에서도 마찬가지이다.

이제 문화·예술에서의 국경은 의미를 잃어버렸고, 특히

2000년 이후 한국 미술계에도 국제화의 바람이 불면서 세계 미술계와의 교류가 당연한 것처럼 다들 법석이다. 그러나 실상 해외 아트페어에 참여하거나 해외 갤러리들과 비즈니스 관계가 빈번한 한국 화랑이 전체의 몇 퍼센트나 될까?

재미있는 점은 대부분의 국내 화랑들에서 외국어 능통자를 제대로 써먹을 만한 업무보다는 국내 전시의 단순 코디네이팅 수준의 일을 맡기는 것이 현실임에도 불구하고, 유학 정도는 다녀와야 취업의 가능성이 한층 높아지는 것이 오늘날의 현실이라는 것이다. 근간에 들어 미술계의 학력 인플레가 특히나 심화되면서인지, '유학을 가야할까요?'라는 것 또한 심심찮게 들었던 질문 중 하나이다.

유학파 혹은 국내파:
외국어 구사 능력과 사교적 태도

물론 석사 학위를 영어권 나라의 대학에서 따 왔더라도 구사할 수 있는 영어의 수준은 일상생활에 큰 불편함이 없는 정도가 대부분일 것이다. 그러나 화랑에서 영어 업무는 어쩌다 방문하는 외국인을 상대하거나, 해외 자료들을 수집하거나, 혹은 아주 드물게 비즈니스를 위한 실무적인 소통이 대부분이므로, 이 정도의 영어 실력이면 충분하다고 봐도 무방하다. 혹 현장에서

일하는 사람들 중에 '아주 뛰어난' 영어 실력을 가진 사람이 있다면, 이 얘기에 소리 높여 항변할 필요는 없다. 그만큼 당신의 경쟁력이 높다는 의미일 테니.

물론 유학자가 아니더라도 영어에 능통하다면, 그것 또한 좋다. 사실 이 편이 비용 대비 손익을 따져본다면 경제적으로 훨씬 효율적일 뿐 아니라 바람직하기까지 하다. 유학까지 다녀와서 해야 하는 업무와 임금의 수준이라는 것이 참혹하기 그지없기 때문이다.

나는 어떠냐고? 참고로, 난 유학을 다녀오지 않았다. 그리고 고등학교와 대학교 때 배운 영어로 해외의 자료를 찾고 요청하는 것도, 아트페어에 나가 작품을 설명하고(사전에 외우면 된다) 작품 판매를 하는 데에도, 또 해외 작가와 현지 화랑에게 연락하여 전시 참여를 설득하거나 전시 조건을 설명하는 데에도 무리가 없었다. 다만, 말하는 것보다 쓰는 쪽이 훨씬 편하다. 그래서 글로 적어 보내는 편이 상대적으로 고등교육(?)을 받은 티가 난다.

물론 영어로 글을 '쓰는 것'만큼 '말하는 것'이 좀 더 유창했으면 하는 바람을 가지고 있지만, 일하는 데에는 지장이 없었다. 어차피 일이라는 것은, 일상의 의사소통에 뒤이어 정작 결정적인 것은 핵심적인 몇몇 사항에 대한 실무적인 협의이기 때문이다. 다행히 비즈니스는 작품에 대한 미술사적·미학적으로 심도 깊은 논의와 토론이 필요한 학술제가 아니다.

게다가 해외 비즈니스에서의 관건은 얼마나 능숙하게 말하느냐보다는, 무엇을 말하느냐가 훨씬 중요하다는 것을 경험으로 잘 알고 있다. 여러분이 말하고자 하는 내용 자체가 지닌 밀도가 떨어지면, 제 아무리 화려하게 포장해 말한들 별 소용이 없다. 반면에 한마디를 하더라도 적재적소에 제대로 하기만 하면 상대의 태도가 달라진다.

물론 이건 어디까지나 나의 경우이고, 이 책을 읽게 되는 독자들이 이를 참조할지의 여부는 전혀 별개의 문제이다. 여러분의 영어 실력이 어느 정도인지 나로서는 알 수 없으므로, 모두에게 통용되는 적절한 충고를 제공할 수는 없다. 하지만 한국의 정규 영어 교육에 따른 (혹은 그럼에도 불구하고) 적절한 영어 실력을 가진 사람들은 유학에 대한 강박관념을 가질 필요가 없다고 말하고 싶다.

물론 외국 유학 경험의 이점은 분명히 존재한다. 우선 한국의 갤러리에서 다루는 대부분의 해외 작품들이 서양 현대미술 위주라는 점을 감안했을 때, 한정적 유학 기간 동안이나마 그들의 전시와 작품 들을 가까이서 빈번하게 볼 기회가 있었다는 점은 강점일 수 있다. 그러나 해외 미술관이나 유명 화랑에서 다루는 작가들을 핸들링할 정도의 국내 화랑은 손에 꼽을 정도라는 점을 감안한다면, 유학의 경험 자체가 그들 작가들과 일할 직접적인 기회를 의미하지는 않는다. 대신, 최신 미술 동향을 인지하고 더불어 문화와 예술에 대한 국제 감각을 가지고 있을

가능성이 높다는 점에서 유리하다.

혹자는 현지에서 얻게 되는 '인적 네트워크'에 대해 얘기하기도 하지만, 그것도 함께 공부했던 클래스 내의 그 누군가가 훗날 미술계의 인력으로 성장하게 된다는 일반론적인 전제 안에서의, 말 그대로 '가능성'에 불과하다. 무슨 얘기인가 하면, 여러분이 학부생 혹은 대학원생이었을 때 타과 학생들과 '인적 네트워크'라고 불릴 만한 교류가 있었는지를 곰곰이 생각해보면 된다.

따라서 이른바 '인적 네트워크'라는 것은 유학 전 한국에서 현장 경력을 쌓으면서 알게 된 현지의 전문가와 재회하거나, 혹은 각자의 전문성에 의거하여 지금 당장 실질적인 프로젝트를 국내외에서 도모할 수 있을 때에나 해당되는 것이다.

물론 앞으로 국제적인 비즈니스를 특화하여 자신의 전문성을 쌓으려는 계획이라면, 유학은 물론 그곳에서의 '인적 네트워크'를 위해 현지에서 몇 년간의 실무 경력을 쌓는 것은 기본이다. 여기서 말하는 실무 경력은 현장 경험 차원에서 학교에서 연계하는 인턴, 아르바이트, 혹은 자원봉사 등의 일이 아니다. 제대로 된 실무 경력을 쌓기 위해서는 유학 기간 동안 '외국인임에도 불구하고 당신을 고용해야 하는 이유'를 특화하기 위해 노력해야 함은 물론이다.

궁극적으로 하나의 외국어를 능숙하게 할 줄 안다는 것은, 그만큼 새로운 정보의 문을 열 수 있다는 것을 의미한다. 물론 본

인이 활용할 수 있는 능력과 자세가 되어 있다는 전제하에서 말이다. 의외로 외국어 '능력'은 있으나, 활용할 '자세'가 되어 있지 않은 경우가 종종 있다. 또한 할 수 있는 외국어가 영어 이외에도 한두 가지가 더 있다면, 여러분의 경쟁력이 월등히 높아질 것은 자명하다. 그리고 이 경쟁력을 굳이 미술계에 국한 시키지 않는다면, 여러분의 연봉 수준은 훨씬 만족스러울 것이다.

물론 '외국어 능력'과 '유학'을 동의어로 놓고, 유학이 외국어 능력을 보증하는 충분조건으로 취급한다는 것은 무리가 있다. 대학 시절, '미국에서 공부했다면 영어를 잘 할 것이라고 생각하는데, 제발 그런 편견(?)을 버려 달라'고 읍소했던 어느 유학파 출신 교수님의 말씀이 떠오른다. 그때는 웃고 말았는데, 역시 그 말에는 진실을 관통하는 그 무언가가 있다. 외국어라는 것은 그런 것이다.

그러나 현실적으로 여러분의 어학 실력이 어느 정도인지, 그 정확한 수준을 화랑에서 일일이 확인할 수는 없다는 것도 이해하리라 생각한다. 그리하여 고용주는 하나의 자격증으로서 유학이라는 '스펙'을, 외국어 실력을 보증하는 일종의 판단 기준으로 활용하는 것이다. 따라서 여러분이 외국인만 보면 얼어붙어 촌스럽게 구는 대신 유연하고 사교적인 태도를 취할 수 있다면, 그리고 이력서에 써낸 토플 혹은 토익 점수에 상응하는 영어 실력을 실제로 인터뷰에서 증명해 보일 수 있는 정도의 수준이라면, '유학'이라는 항목은 여러분의 앞길에 그렇게 큰 장애

물로 작용하지는 않을 것이다. *

반대로 여러분이 독자적으로 일정 수준 이상의 어학 실력에 도달하는 데 어려움을 느낀다면, 그리고 기꺼이 '견문 넓히기'를 위한 과정을 부담 없이 지원 받을 수 있다면, 속 편하게 일종의 자격증을 취득하기 위해 1,2년 과정의 석사 학위를 위한 유학을 선택하는 것도 하나의 방법이다. 일단 이전보다 어학 실력이 향상될 것이 분명하고, 뒤에서 언급할 '융통성을 보여주는 과'를 선택하기만 한다면, 논문 없이도 학위를 얻을 수 있으며, 혹은 서너 개의 과목과 한두 번의 세미나, 그리고 논문을 대체하는 간략한 보고서의 작성만으로 졸업할 수 있다. 또한 졸업 대신 수료라든지, 혹은 정규의 학위 과정 대신 좀 더 용이하고 다양한 교육 과정들도 있으니, 이 역시 경우에 따라서 충분히 매력적인 옵션이다. 물론 적정한 분량의 제대로 된 논문을 쓰고 학위를 취득했다면 더할 나위 없다.

최근에 들리는 말에 의하면, 유학을 보낼 정도의 집안이라면 일정 수준 이상은 될 테니, 딸 혹은 친척이 일하는 화랑에서 작

● 실제로 국제적인 전시가 빈번하게 열리는 어느 갤러리에서는 과장급 직원 모집에 '영어 회화 가능자'가 아니라, '영어 작문, 독해, 회화 가능자'를 채용 조건으로 명시했다. 또 다른 갤러리에서는 '영문 작성 가능자'를 구태여 강조하기도 했다. 이는 유학 여부보다는 제대로 된 통합적인 영어 능력을 필요로 한다는 의미로 이해할 수 있다. 따라서 변변한 리포트 하나 작성할 기회 없이 열심히 그림만 그리다 온 상당수의 유학생보다는, 제대로 하기만 한다면 한국에서 공부한 사람에게 훨씬 유리할 수 있는 조건이다. 그러니 그저 점수를 따기 위해 토익에 매달리는 대신 제대로 영어를 공부하기 바란다.

품을 구매하는 정도의 매너(?)는 보일 것이라는 잇속 빠른 계산이 직원 채용 시 고려되기도 한다는 얘기도 있지만, 뭐 이런 정도의 뒷얘기는 무시하는 편이 정신건강에 좋다.

▮▮ 무엇을 전공해야 하는가? 또 석사 학위는 필수인가?

불행인지 다행인지, 한국에서는 지원자의 전공에 크게 개의치 않는다, 아직까지는. 설마 큐레이터학과를 나오면 큐레이터가 되고, 예술경영학과를 나오면 미술관 경영과 관련한 업무를 맡을 수 있다고 생각하는 사람이 있는 건 아니리라고 믿는다. '미술 관련' 학과라면 그것으로 충분하다. 한때 작가 지망생이던 시절이 있어서, 조각이나 회화 같은 실기 전공자였다 하더라도 상관없다. 비록 미술행정이나 미술관 경영, 혹은 교육대학의 미술 관련 학과 등에 진학하는 사람보다 영어 능력에서는 다소 핸디캡이 있겠지만, 뭐 누가 알겠는가? 그 차이가 시험대에 오를 기회가 잦은 건 아니니 마음 놓아도 된다. 후자 또한 학문적인 영역에서는 '미술사'나 '미학' 같은 전통적인 인문학과보다 입학과 졸업이 쉬운 것이 사실이고, 실용적인 영역 특유의 '융통성' 있는 학사관리를 취한다는 점에서 장점이 충분한 학과들이다. 이러한 전공과목의 선택은 한국에서 학업을 계획하는 사람에게도 공통적으로 적용된다.

미술대학에서 실기를 전공했든, 혹은 야간 대학원에서 미술 관련 여타 분야를 전공했든, 혹은 학부와 대학원에서 모두 미술사나 미학, 예술학과 같은 미술이론을 전공했든, 한국에서 취업의 문은 전공의 구분 없이 모두에게 열려 있다. 그도 그럴 것이 앞서 언급했던 화랑에서의 업무를 상기해본다면, 어떤 전공이든 그러한 일들을 수행하는 데 있어 특별한 결격사유는 되지 않을 테니 말이다.

그러나 바꾸어 말하면, 진입로의 문턱이 낮다는 것은 그만큼 본인만의 경쟁력을 가지고 있어야 한다는 것을 의미한다. 그리하여 오늘날 많은 사람들이 '대학원' 진학을 그 방법으로 삼는다. 왜냐면 손쉽기 때문이다. 실제로 근래에 더욱더 너그럽고 개방(?)적이 된 한국의 교육 시스템 덕분에, 온갖 종류의 대학원들이 넘쳐나는데다, 그마저도 학생 정원이 수십 명에 달한다. 실상 들여다보면, 학과의 타이틀과 관계없이 수업의 커리큘럼은 대체적으로 유사하다는 사실을 발견할 수 있다. 앞서 언급했듯이, 취업에 있어 전공 영역이 딱히 중요한 변별 기준으로 고려되지 않는 이유이기도 하다.

이렇듯 학기마다 수십 명씩 입학하고, 그 인원만큼의 졸업생이 각 학교의 다양한 학과에서 학기별로 쏟아진다. 결국 이러한 현실을 감안한다면, 실제적인 업무 내용과 관계없이 '외국어 능력'이야말로 미술계로의 낮은 진입 문턱에서 그나마 변별 기준이 되는 것이 맞다. 한국에서 해마다 대학원에 진학하는 사람

의 수보다, 외국어에 능통한 사람의 수가 절대적으로 소수인 것이 분명하니까. 그리고 같은 외국어 능력이라면, 해외 학위의 타이틀은 훨씬 더 수적인 변별력을 가지게 되는 것 또한 사실이다. 게다가 폼 나게 반짝거리기까지 하지 않는가? 고용주의 액세서리처럼 말이다.

▌▌ 취업에 임하는 몇 가지 자세

이쯤 하면 미술 현장의 '일반적인' 사정은 충분히 들었을 테니, 이제 각자의 '개별적인' 경우에 대해서 생각해보자. 유학이나 대학원 진학을 결정하기 전에, 우선 자신이 일하고 싶은 갤러리들의 리스트를 작성할 필요가 있다. 대략 3순위로 뽑되, 각 순위별로 2,3개의 갤러리를 포함시킨다. 그런 다음 각 순위별 갤러리들의 전시 현황이나 특색들을 검토하여 이들 갤러리에서 필요한 인력이 어떤 요건을 갖춘 사람인지 파악한 후, 그에 맞게 준비하는 것이다. 의외로 무슨 갤러리가 어디에 있는지 잘 모르는 사람이 꽤 많다. 당연히 각각의 화랑에서 어떠한 전시들을 하는지도 전혀 모르면서, '열심히 하겠다'는 말만 반복한다. 대체, 뭘?

그곳에서 현재 일하는 직원들의 이력 사항을 체크하는 것도 한 방법이며, 실제로 직원들의 업무가 구체적으로 무엇인지를

확인해본다면 그 업무에 맞게 자신의 능력을 개발할 수 있으니, 이 또한 막연한 준비에서 벗어날 수 있는 방법이다. 이게 내 방식이다. 내가 이제 막 대학을 졸업한 풋내기라는 가정하에서 말이다.

혹 이 방법이 여의치 않다면, 각 갤러리의 구인 공고 내용을 꼼꼼히 살펴보는 것도 한 방법이다. 비록 몇 줄밖에 안 되는 단출한 내용이긴 하지만, 그 안에서 각 화랑이 필요로 하는 인력의 조건을 대략적으로 파악할 수 있다. 흔히 졸업을 앞두고서, 혹은 본인이 일자리가 필요할 즈음이 되서야 부랴부랴 구인란을 살펴보게 되는데, 학부 때부터 틈틈이 살펴보고 본인이 관심 있는 갤러리들의 채용 조건들을 업데이트해 나간다면, 본인의 능력 개발은 물론 해당 화랑에 딱 맞아 떨어지는 이력서와 자기소개서 등을 준비할 수 있게 된다.

이런 측면에서 유명한 갤러리들을 우선적으로 선택하기보다는, 평소 자신의 취향에 맞는 전시를 하는 갤러리로 특화하는 것도 또 다른 방법이다. 내 취향과 맞아떨어지는 곳에서 일하는 편이 훨씬 유쾌할 뿐만 아니라, 그 취향을 자신의 경쟁력으로 구체화할 수 있을 테니 말이다. 그러면 적어도, 화랑주와의 면접에서 무턱대고 '열심히 하겠습니다'라는 뻔한 대답 대신, '일전에 했었던 △△ 전시는 인상 깊었습니다. 특히 중앙에 걸렸던 ○○ 작품은, 그 전시의 하이라이트라고 생각합니다. 사장님 취향이신가요?'라고 얘기할 수 있지 않을까?

하고 싶은 얘기는 이것이다. 여러분들은 미술대학 출신의, 혹은 미술에 관심을 가지고 있는, 나름대로 창의적인 사람들 아닌가? 제발 '1남 1녀의 다복한 가정에서 자랐다'는 뻔한 자기소개서에, 방학 때 미술학원에서 아르바이트 했던 경험까지 포함한 이력서를, '포샵'한 얼짱 각도의 사진과 함께 제출하는 대신, 좀 더 창의적인 대처와 노력을 하기 바란다.

으레 이력서의 칸을 채우고 있는 미술관 인턴이나 도슨트 경험과 같은 몇 개월의 단기 아르바이트 경험은 기대만큼 효과적이지 않다. 왜냐면 이미 차고 넘치는, '일반적인' 프로필일 뿐 아니라, 그러한 아르바이트를 통해 얻을 수 있는 실무경험이라는 것이 별 볼일 없다는 것을 알고 있기 때문이다. 변별력으로 치자면 오히려 화랑에 따라서는 제대로 된 도표 작성이나 디자인 감각을 선보일 수 있는 서류 작업 능력을 내세우는 것이 훨씬 효과적이다. 의외로 한글이나 워드 프로그램도 제대로 활용 못하는 사람들이 천지이며, 다양한 서류 작업이야말로 실질적인 화랑 업무에 도움이 되기 때문이다. 요컨대, 직원 채용에 있어 모든 갤러리들이 동일한 조건을 원하는 것은 아닐 뿐더러, 궁극적으로는 '받아주기만 하면 아무 갤러리에서나'와 같은 '일반적인 마인드'로는 '일반적인 취급'밖에 받을 수 없다.

이 같은 맥락에서, 남들이 한다는 이유로 유학, 혹은 석사 과정에 들어가 이력서를 채우고 보자는 식으로 돌진하는 것 역시 다시 생각해볼 필요가 있다. 단지 2년에 8과목(24학점)의 수업

을 듣는 것 외에 별도로 준비하는 비장의 무기가 없다면, 석사 2,3년의 기간은 단지 심리적 유예기간일 뿐이다. 그 시간이 끝나면, 결국 거기에 들인 몇 천만 원의 학비와 30줄에 들어선 나이, 그리고 '남들도 다 있는' 학위장만 남을 뿐이다.

궁극적으로 대학을 졸업한 후 무작정 대학원으로 논스톱 진학하는 방법 또한 추천하고 싶은 방식은 아니다. 여러분이 현재 대학생이라면, 졸업 전에 어떠한 형태로든(인턴, 혹은 아르바이트 등) 현장에서 일해볼 기회를 적극적으로 찾아보기를 바란다. 이력서를 채우기 위해서가 아니라, 일 그 자체를 통해 미술판을 경험하고, 자신이 하게 될 일의 현황을 정확히 직시하라는 의미에서다. 이를 통해 앞서 나열했던, '제안서의 작성'이나 '자료 만들기', 그리고 '견적 뽑기'와 같은 화랑의 현장 업무에 필요한 잡무의 노하우들을 익히고, 업무에 필요한 '태도'를 체득함으로써 스스로 무엇을 준비해야 하는지 깨달을 수 있도록 말이다. 의외로 자신이 생각하던 일이 아님을 깨닫거나 혹은 애초의 기대와는 달리 자신이 그 일에 별다른 관심이나 재능이 없음을 알게 될 수도 있다.

그리고 만약 여러분이 이미 대학을 졸업했다면, 어떠한 곳이든 취직을 해서 최소 1년 이상의 현장 경험을 쌓기 바란다. 단발적인 아르바이트가 아니라, 9시에 출근하여 7시에 퇴근하는 주 6일의 근무를 '연' 단위로 하라는 의미다. 형편없는 대우라도 그곳에서 최선을 다해 묵묵히 견뎌라. 어차피 어디에서

든 채워야 하는 물리적 기간이라는 게 있다. 그 기간 동안, 전시 진행 과정에서 벌어지는 모든 일을 겪어보고, 익숙해지고, 더 잘할 수 있는 방법을 찾아내라. 그리하여 그곳을 나올 때쯤이면, 혼자서 한두 개의 전시 정도는 거뜬히, 그리고 동시에 진행할 수 있게끔 하겠다는 정도의 결심이면 충분하다. 혹 그 업무가 자신이 원하던 일이 아니라 할지라도 역시 묵묵히 견디기 바란다. 적어도 다음번에는 그 일을 제외한 다른 업무를 할 수 있는 직장을 찾을 수 있을 테니. 유학이든, 대학원 진학이든, 판단은 그 후에 하는 것도 늦지 않다. 아니, 늦지 않은 정도가 아니라, 그래야만 자신이 무엇을 잘 할 수 있고, 무엇이 부족한지, 그리하여 학교와 교수로부터 무엇을 배우고 얻어내야 하는지를 알 수 있으며, 더욱 구체적이고 세밀한 장래의 계획을 세울 수 있다.

그러나 놀랍게도, 실제의 현장에서는 훨씬 더 형편없는 일들이 벌어지는 모양이다. 이 주제와 관련하여 내가 인터뷰했던 적지 않은 사람들이 다른 어떤 능력보다 태도에 대해 지적했다. '시켜만 주면 열심히 하겠다'고들 하지만 실제로는 열심히 하지 않는다는 것이다.

그들은 이렇게 말했다

Q. 어떻게 열심히 하지 않는다는 건가? 그 '태도'에 대해 말해 달라.

A. 예를 들어, 작품 디스플레이는 테크니션, 혹은 작가의 일이라고
생각한다. 못을 박고 못 박고의 문제가 아니다. 배우려는 자세는 어
디에도 없다. 그래서 작가 혹은 다른 스태프들이 디스플레이하는 동
안 퇴근하거나 사무실에서 '네오룩'을 뒤진다. 왜? 작가를 찾으려
고……. 책상 앞에 앉아 사이트 뒤지는 게 '큐레이터'의 일이라고 생
각한다. 이른바, '네오룩 큐레이터'라는 말이 나올 정도다.

심지어 허리가 안 좋아서 혹은 손에 힘이 없어서 작품 옮기는 일 같은
건 곤란하다고 얘기한 인턴도 있었다. 오프닝에 차려입고 나서서 작
가와 미술계 인사에게 명함 돌리고, 컬렉터와 어울리며 와인을 마시
는 목적으로 큐레이터를 꿈꾸는 사람들도 상당수다.

Q. 신입 직원 채용 시 요구하는 조건과 능력은? 아르바이트나 인턴 경력을 고려하나?

A. 인턴 경력의 경우, 일단 실무 경험이 있다는 점에서 유리하다. 적
어도 며칠 일하고 나서 화랑 일이 이런 건지 몰랐다며 나자빠지는 일
은 없을 테니. 기간과 업무 내용이 중요하다. 1,2개월 보다는 3개월,
그보다 6개월, 1년치의 경험이 좀 더 신뢰가 간다. 또한 전시 보조,
혹은 아카이브 정리 등 한정적 업무보다는 미술관, 혹은 화랑에서 벌
어지는 다양한 업무들을 골고루 경험한 쪽을 선호한다. 전체 흐름을
대략 알고 있으니, 각각의 단계에서 어떤 일이 진행될지, 또 자신이
어떻게 움직여야 할지 알고 있을 테니.

Q. 석사 학위 소지자에게 유리한 점이 있나?

A. 있다. 지식이나 소양 면에서 기대치가 있으니까. 특히 미대와 인

문대의 차이, 즉 실기 전공자와 이론 전공자의 차이는 분명히 존재한다. 가령 간단한 리서치를 시켜도 미술사 전공자는 단행본, 잡지, 전시 등등을 구분해서 표기하는 등 자료 분류에서 기본이 되어 있다. 타이틀을 잡고, 어떠한 부분을 어떠한 관점에서 조사해야 하는지 대략의 틀이 잡혀 있다고나 할까. 이에 비해 미술대 출신들은 내용 파악에 있어 굉장히 감성적(?)으로 접근한다. 알고 봤더니 제대로 된 리포트 하나 작성해본 적 없이 졸업한 사람도 부지기수더라.

Q. 채용에서 영어가 주요한 조건인가?
A. 화랑마다, 하게 되는 업무에 따라 다르다. 해외 업무를 전담할 직원에게는 당연히 외국어가 기본 조건이다. 하지만 그렇지 않을 경우 '가산점'의 요인이 된다. 해외에 메일을 보내는 정도는 요즘 다들 하지 않나. 반면 작품 판매를 전담하는 딜러에게는 외국어 능력보다 전적으로 다른 요인이 더 중요하다.

Q. 유학이 중요한가?
A. 역시 업무에 따라 다르다. 다만 화랑 오너의 입장에서는 외국어 능력과 관련하여 신뢰할 수 있는 부분으로 작용하는 듯하다. 솔직히 일을 시켰을 때 결과의 차이는 별로 없다. 하지만 화랑 오너나 주위에서 인정하는 부분이 있으니, 적어도 입사 시점에서는 유리하다. 문제는 입사 후 발생한다. 자칭 '고급 인력'인 자신이 화랑의 '잡무'에서 예외가 되지 않는다는 사실을 용납하지 못하고 부적절한 행동이나 불성실한 태도를 보여 많이 도태된다. 배우려는 자세가 없으니, 능력 면에서는 글쎄……. 메이저 갤러리에 쉽게 입사한 유학파들은 결국 몇 개월 일하다가, 그 배경을 발판 삼아 다른 갤러리로 이직, 혹은 승진해 옮겨 가고, 또 얼마 후 승진한 프로필을 가지고 그 다음 갤러리로 메뚜기처럼 옮겨 간다. 학력과 프로필만으로는 그럴듯한데, 실제 업무에서는 갸우뚱할 만한 일들이 많이 일어난다. 조직이 클수록 이런 경우

가 더 빈번한 것 같다.

Q. 어떤 직원이 최악이었나? 문제점은?

A1. 무책임한 사람. 자신이 맡은 일을 제대로 하고 못 하고의 문제가 아니다. 자신이 맡게 된 일이 제대로 진행되지 않고 있다면, 그러한 상황에 대해 주위에 알려 도움을 청하거나 상사가 이에 대한 대처 방안을 찾도록 해야 하는데, 당일이 되어서야, 그것도 모두 결과를 기다리고 있는 결정적인 순간에 이렇게 말한다. '못 했어요', '잘 모르겠어요'라고.

A2. 일을 잘 못하는 사람은, 자신이 그 '일'에 대해서 잘 모르기 때문에, 부하 직원에게도 적절한 일을 시키지 못한다. 자신이 그 일을 직접 하든, 잘하는 사람에게 시키든 간에 1부터 10까지 모두 알고 있어야 하는데, 문제는 9,10만 알면서 자신이 모두 안다고 생각한다는 점이다. 이럴 경우, 상상도 할 수 없는 부분에서 문제가 터져 주변을 어이없게 만든다. 결국 주위 사람들이 정신없이 일을 수습하고, 본인은 일이 잘 끝났다고 생각한다.

Q. 경력직의 경우 채용 기준이 뭔가? 경력직 프로필에서 어떤 부분을 확인하는가?

A1. 경력직의 경우 이전 경력에 대해 체크한다. 문제는 대부분 과장되어 있다는 점인데, 미술판에서 어느 정도 있다 보면 화랑의 이름만 들어도 기획이 가능한 화랑인지 아닌지, 실제 그 전시의 기획자는 누구인지, 그 전시의 실행과 관련한 전후 사정 등에 대해서도 대략 파악이 가능하다. 다들 ○○ 전시를 기획했다는데, 질문 몇 개만 해보면 금방 사실 여부를 확인할 수 있다. 기껏 작가에게 연락하고, 자료 주고받으며 진행한 게 전부면서 기획했다고 한다. 이럴 경우 그 진위 여부를 떠나, 애초에 '전시 기획'이 무엇인지에 대한 기본 개념조차도 결여되어 있다는 얘긴데, 경력자라고? 과연?

A2. 메이저 갤러리의 경우, 실상 전시 내용은 화랑 오너에 의해 결정

되고 실무자는 진행을 맡는 경우가 많다. 그래서 그 사람이 만든 전시 도록이나 전시 관련 작업물들을 확인한다. 또한 당사자가 핸들링할 수 있는 작가가 신진 작가에 국한되어 있는지 혹은 원로 작가들까지 가능한 건지, 전시 대상의 스펙트럼과 진행 과정에 있어 숙련도 그리고 실제로 수행했던 구체적인 업무 범위를 체크한다. 물론 그럴듯한 화랑 이름이나 직위만으로 무사통과인 곳도 있지만, 이런 경우는 면접자 스스로도 업무에 대해서 제대로 모르고 있을 가능성이 높다.

Q. 끝으로, 미술계에서 일하고자 하는 사람들에게 하고 싶은 말은?
A1. 많은 사람들이 '큐레이터' 일을 하고자 한다. 하고 싶은 만큼 준비하고 노력할 것을 주문하고 싶다. 하고 싶은 건 많으나 할 수 있는 건 별로 없고 눈만 높아서, 정작 자신이 어느 정도 수준인지도 모른다. 그러니 전시도 안 봐, 공부도 안 해, 책도 읽지 않는다. 갤러리에서 일하는 사람에 대해 본 건 있어서, 그 흉내는 내고 싶어하고……. 많은 걸 바라는 게 아니다. 의지나 배우려는 자세, 책임감…… 뭐 이런 거. 환상이 아닌, 밑에서부터 단계를 밟아 올라갈 준비가 되어 있어야 한다.
A2. 너무도 많은 사람들이 전시가 뭔지도 모르면서, 오직 '기획'을 하겠다고 마음먹는다. 기껏 한두 장짜리 '전시 기획서'조차 제대로 채우지도 못하면서 말이다. 전시는 거창한 타이틀에 자기 맘에 드는 작가 작품을 거는(그것도 네오룩을 뒤져서), 뭐 그런 게 아니다. 기껏 2,3년짜리 경력으로 할 수 있는 일이 아니라는 얘기다. 자신이 어느 정도 수준인지, 스스로의 능력 파악부터 제대로 할 필요가 있다.

맞는 말이다. 전시는 2,3년짜리 경력으로 할 수 있는 일이 아니다. 또한 그 이상의 경력이라 할지라도 제대로 그 경력에 걸맞은 내실을 갖추지 못했다면, 역시 아무 소용이 없다. 의외로 전시가 무엇인지에 대해 알지 못하는 사람들이 대부분이다. 심지어 '전시기획자'라는 타이틀로 활동하고 있는 사람들조차도. (여기에 대해서는 다른 책을 통해 얘기할 기회가 있을 거라고 믿는다.)

미술관과 화랑 등 일선 현장에서 잔뼈가 굵었고, 많은 인턴과 부하 직원을 써본 경험이 있는 이들의 입에서, 현장에서 일하는 인력의 수준에 대해 능력이 아니라 이런 자잘한 태도를 지적해야 하는 상황이라면, 문제는 꽤 심각하다. 하긴 국공립 미술관에서도 '시집갈 때까지만 일 좀 하게 해주라'는 식으로 내려오는 낙하산이 있는 실정이니, 화랑에서는 더할 수도 있겠다. 어쨌든 경쟁력과 관련하여 '태도'를 꼽고 싶은 마음은 없으니, 각자 마음의 자세를 잘 가다듬기 바란다.

만약 유학을 다녀올 형편도 안 되고, 또 외국어 습득에도 그다지 재능과 관심이 없다면?

연장통에서 두 번째 연장을 연마하기를 권해본다. 그렇다고 해서 외국어 습득보다 쉬울 것이라는 생각은 금물이다. 어찌 보면 차라리 외국어나 유학이라는 스펙은 훨씬 단순하다. 1,2년 정도의 과정을 통해 획득하거나 향상시킬 수 있는 일종의 자격증이니까. 그러나 다음의 조건을 채우려면 훨씬 심층적인 노력이 필요하다.

두 번째 연장:
작품 판매 능력, 딜러의 탄생

이쯤에서 '화랑'의 존재 이유를 다시 한 번 되새길 필요가 있다. 화랑이 미술작품의 판매가 최고이자 유일한 목적인 개인 사업체, 일종의 중개업이라는 점을 상기한다면, 화랑에서 일하는 사람의 경쟁력이 무엇인지는 명백해진다. 바로 그림을 파는 능력이다. 외국어 실력이 화랑에 입사하는 출발선에서 유리한 고지를 점하는 것이라면, 작품 판매 능력은 화랑에서, 아니 미술계에서 오랫동안 생존할 수 있는 본질적인 무기다. 보통 외국에서 화랑 오너를 비롯해 화랑업계 종사자들을 '딜러'라 칭하는 것은 바로 이러한 맥락에서이며, 사실 한국에서 이들을 '큐레이터'라 칭하는 것은 다소 어색하다고 여겨진다.

실상 큐레이터를 아주 단선적으로 얘기해서 미술관, 혹은 (아주 드물게) 화랑에서 '전시를 기획하고 실행하는 사람', 즉 '전시 기획자'라고 한정했을 때, 전시에서 가장 중요한 것은 무엇을, 왜 전시하느냐에 대한 것이다. 그러나 이 본질적 질문과 관련하여 화랑에서는 화랑의 오너가 이를 결정한다. 물론 화랑도

수준이 다양하기는 하지만, 대부분의 화랑에서 모든 포커스는 잘 팔기 위한 목적에 맞춰져 있고, 작가와 작품의 선택은 철저히 이 하나의 목적을 위해 화랑 오너에 의해 구성된다. 따라서 화랑에서 일하게 되는 사람들은 앞서 살펴본 바와 같이, 전시의 '코디네이터'이거나 작품의 '딜러'로서의 역할을 하게 된다. 게다가 앞 장에서 코디네이터로 일하는 것의 한계에 대해서 이미 언급한 바 있다. 현실이 그렇다면, '큐레이터'라는 명목뿐인 명칭 대신 '딜러'로서의 역량을 키우는 쪽이 현명하다. 실제로, 근간에는 전시의 진행뿐 아니라 작품 판매까지도 화랑 큐레이터의 확대된 업무에 포함시키는 경향을 보이고 있다.

그렇다면 어떻게 하면 작품을 잘 팔 수 있는가? 작품 판매에는 단순히 말을 잘하고 고객들에게 친절한 것 이상의 그 무엇이 필요하다는 것은 명백하다. 그것이 무엇인지를 알아보기 위해, 화랑이 애초에 탄생하고 생존·발전하게 된 구조적 지점을 확인할 필요가 있다.

화랑의 성립과 딜러의 조건:
취향과 안목

기본적으로 화랑은 그 오너의 취향에 따라 다루는 작가들이 달라지고, 이에 따라 특정 작가와 특정 작품을 선호하는, 즉 화

랑과 취향이 맞는 컬렉터들이 해당 화랑을 찾게 되면서 자연스럽게 작가, 화랑 그리고 컬렉터를 각 꼭짓점으로 하는 삼각형 구조를 형성하게 된다. 원칙적으로 각 화랑에는 화랑 고유의 취향과 콘셉트가 존재하는데, 이것은 화랑 오너의 취향과 안목에 근거한다. 드라마로 치자면, '노희경식 스타일'이나 '김수현식 스타일' 등으로, 작가에 의해 확실히 구분되는 독특한 색깔이 바로 그것이다.

그러나 상당수의 한국 화랑은 취향에 관계없이 오직 단 하나의 공통의 색깔을 띠는데, 바로 '팔리기만 하면 누구의 어떤 작품이라도'가 그 컬러의 근간이다. 대부분의 화랑 오너가 잘 팔리는 작가에만 주목하는 이유는 자기 취향보다는, 아니 자기 취향과 상관없이 이익의 창출이 더 큰 목적이기 때문이다. 따라서 대부분 한국 화랑에서는 잘 팔리는 작가들을 공유하게 되고, 그 결과 차별성보다는 유사한 색깔을 띠게 되는 것이다.

이러한 연합전선이 허물어지는 경우는, 작품의 공급과 수요의 평형이 급격히 무너질 때이다. 초기에 모든 화랑들이 공유했던 작가들 중에 이른바 본격적으로 뜨기 시작하는 작가가 생기면, 즉 작품의 공급은 한정되어 있으나 작품을 원하는 수요가 월등히 많아질 경우, 화랑에 대한 선택권이 작가에게 넘어간다. 미술시장 진입 초기에 작가에 대한 선택권이 화랑에 있었다면, 수요가 공급을 앞질러가는 순간 화랑에 대한 선택권은 전적으로 작가에게 주어지는 것이다.

작가의 입장에서 보자면, 초기에는 가능한 많은 화랑에 공급하여 판로를 확대하려 하지만, 일단 확대된 판로가 궤도에 올라 공급(작품 제작)이 수요를 따라주지 못할 때 작가는 선택의 기로에 서게 된다. 이럴 경우, 당연히 상대적으로 하위 레벨의 화랑보다 상위 레벨의 화랑이 선택될 가능성이 높아진다. 전시를 의뢰했을 때, 작가들에게서 바쁜 스케줄이나 작품이 없다는 이유로 '유감'의 말을 들어본 큐레이터들이라면 이러한 상황을 잘 알고 있을 것이다. 실제로 작가에게 좀 더 높은 보상과 대우, 그리고 더 높은 작품 판매력을 가능케 하는 컬렉터들을 보유한 대형 화랑들이 좋은 작가를 쉽게 선점하는 경우가 바로 이러한 역학을 잘 드러내고 있다.

그리하여 내공 있는, 즉 외부의 호들갑스러운 명성과 관계없이 자신만의 안목을 지닌 컬렉터들은 이 작가들의 작품을 구입하기 위해 특정 화랑을 선택하여 움직이게 되는 것이고, 반대로 독자적인 판단을 내리기가 어려운 신진 컬렉터들은 이들 화랑의 명성을 보고 그 화랑에서 소개하는 작가들을 선택하게 되는 것이다. 모든 것이 그러하듯 승자가 독식하는 원리이다.

그렇게 본다면, 좋은 화랑의 판단 근거는 바로 좋은 '작가'와 좋은 '컬렉터'의 보유 여부라 할 수 있으며, 그 시작점은 결국 '좋은 작가'의 보유에서 비롯된다고 할 수 있다. 따라서 좋은 작가를 알아볼 수 있는 오너 혹은 딜러의 좋은 취향과 안목이 바로 화랑업의 생존에 직결된 본질적인 경쟁력이라는 점은 분명

하다.

물론 처음부터 자금력이 엄청난 화랑이라면 시행착오 없이 이미 유명해진 작가들, 즉 시장의 평가가 입증된 작가들을 바로 핸들링 할 수 있겠지만, 그렇지 않다면 작품에 대한 '안목'만이 유일한 전략이자 가능성인 것이다. 이들이 유명해지기 전에 그 가능성을 보고 미리 투자하고 작품을 구매하여 전속으로 묶는 방법만이 실상 마이너와 후발 주자가 살아남을 수 있는, 그리고 서양 미술의 역사 속에서 수많은 화랑들이 살아남았던 유일한 전략이다.

오늘날 세계적으로 잘 알려진 화랑들은 바로 과거에 그들의 좋은 취향, 즉 좋은 작품을 알아볼 수 있는 안목 덕분에 현재의 부와 명성을 얻게 되었다. 이 점을 상기한다면, 화랑업계 종사자로서 가장 핵심적인 역량이 무엇인지는 명백하다. 폴 뒤랑 뤼엘Paul Durand-Ruel(1831~1922)이 인상주의 작가들을 발탁하여 프랑스는 물론 미국과 영국 등 국제적으로 그들을 알리기 위한 전시를 개최했던 것처럼, 또한 레오 카스텔리Leo Castelli(1907~99)가 앤디 워홀Andy Warhol(1928~87), 로이 릭턴스타인Roy Lichtenstein(1923~97), 로버트 라우션버그Robert Rauschenberg(1925~2008) 등의 개인전을 통해 팝아트 작가들을 홍보하고 작품을 판매하는 통로를 연 것처럼, 찰스 사치Charles Saatchi(1943~)가 yBa를 알아보고 기획해낸 것처럼 말이다.

근본적으로 화상은 미술품을 중개하는 '장사치' 혹은 '세일즈

맨'이 아니라 좀 더 근본적인 차원의, 즉 작가 작품에 대한 최초의 선택자라는 점에서 또 다른 형태의 컬렉터이다. 그리고 만약 그들이 팔아야 하는 게 있다면, 그것은 작품이 아니라 자신들의 안목이다. 이는 전시를 기획하는 큐레이터에게도 동일하게 통용되는 가치다. 작가가 끊임없이 남들이 하지 않은 새로운 방식과 관점으로 작품을 시도하는 사람이라면, 딜러와 큐레이터는 남들이 보지 못하는 것을 볼 수 있어야 한다.

이렇듯 독자적인 취향과 안목을 가진 화랑의 성립은 한 나라의 미술계가 발전하기 위한 필수적이고도 중요한 요소인데, 그이유는 이렇게 다양한 취향의 화랑들이 생겨나게 되면 그에 따라 해당 취향에 맞는 컬렉터들이 개발되기 시작하기 때문이다. 처음에는 남들이 좋다는 작품을 구매하던 구매자들도 점차 그림에 대한 취향이 계발되기 시작하는데, 그 시점에서 자신의 취향을 뒷받침하고, 확신을 줄 수 있는 전문 화랑들을 필요로 하게 된다. 이럴 때 바로 이들의 취향에 대해 전문적이고 장기적인 평가와 조언을 해줄 다양한 화랑과 딜러의 존재는 필수적이다. 이는 한쪽으로 치우친 한국 미술계를 풍요롭게 하는 원동력이 되는 것이다.

역설적으로 이러한 원동력의 또 다른 축은 '컬렉터'로부터 비롯된다. 전문화된 안목을 지닌 화랑 오너의 외로운 선택에 지지를 보여줄 수 있는 것이 궁극적으로 컬렉터의 또 다른 힘이기 때문이다. 같은 취향을 가진 동지로서 화랑 오너와 컬렉터는 서로

일종의 심정적 의지처가 되어주기도 한다는 점에서, 또 작품의 구입을 통해 이러한 화랑들을 생존하게 하는 실질적인 경제적 기반을 제공한다는 점에서, 컬렉터의 역할은 대단히 중요하다. 대부분의 컬렉터는 딜러의 안목, 혹은 그에 따른 그들의 안내를 따르지만, 드물기는 해도 어떤 컬렉터는 딜러의 안목을 선도하기도 한다. 마치 좋은 학생이 좋은 선생을 만들 듯이 말이다. 결국 한 나라의 미술을 풍요롭게 하고 발전시키는 큰 축은 컬렉터와 화랑이며, 그리고 그 정점에 작가가 존재하는 셈이다.

근래에 한국에도 pkm이나 CAIS와 같이 자기 색깔이 분명한 화랑이 생겨나고 있다는 것은 한국 화랑계의 진일보를 의미한다는 점에서 고무적이다. 이들은 시장의 트렌드나 특정 작가의 유행 여부에 관계없이, 자신들의 안목으로 선택된 전속 작가를 중심으로 꾸준히 동일한 색을 낸다.

결국 화랑 오너의 다양한 취향에 따라 다양한 작가들이 전시 기회를 얻게 되고, 그 결과 다양한 작가들이 세상에 알려지고 주목받을 수 있는 가능성이 높아진다는 점에서, 화랑 각각의 개별적인 '취향'은 화랑 자신은 물론 미술계를 위해서도 아주 중요하다. 따라서 오너를 포함하여 화랑에서 일하는 모든 딜러들은 각자의 취향과 안목을 가져야 할 책임과 권리가 있다.

모든 취향에는 각각의 안목이 존재한다. 취향은 개인의 차이로부터 비롯되지만, 안목은 그 취향에 관계없이 존재할 수 있는 단 하나의 절대적인 기준으로서, 하나의 굳건한 전문성으로서

지속적으로 발휘되는 영역의 것이다.

여러분은 지금 어떤 취향과, 그 취향에 대해 어느 정도의 안목을 가지고 있는가? 이에 대한 정확한 숙고와 판단이 바로 작품 판매를 위한 출발점이 된다. 그리고 작품 판매 이전에 미술의 전 영역에서 전문 인력으로 성장하고자 하는 사람이라면 누구나가 가져야 할 본질적인 소양인 것이다.

미술품 딜러와 컬렉터, 그들의 사정:
딜러의 역할과 책임

일반적으로 '돈'이 되지 않는 미술계에서, 돈을 벌 수 있는 직업을 꼽자면 바로 작품을 판매하는 미술품 딜러다. 전시 기획에 특별한 관심이 있는 사람(관심과 역량 둘 다 있어야 한다)이 아니라면, 딜러가 되는 편이 훨씬 부유하게 될 가능성이 높다.

화랑이 작품을 판매하기 위한 일종의 중개업이라면, 실상 미술관은 작품 판매나 상업적인 이해관계와는 전혀 상관없는, 학문적인 연구를 바탕으로 좋은 작가의 좋은 작품을 수집하고, 전시를 통해 관객들에게 소개하고 소통시키는 기관이다. 미술관에서 나의 주요 업무가 전시 기획, 즉 전시를 통해 작가·작품과 대중의 소통을 고민하는 일이었으므로, 작품 판매는 어느 시기까지 내 관심 영역 밖의 일이었다. 물론 과거 화랑에서 일한

적도 있었지만, 당시에는 화랑 오너가 대개 작품 판매를 전담했었고, 큐레이터는 판매의 장場인 전시를 진행하고, 오너의 옆에서 변죽을 울려주는 것으로 충분했던 시절이었던 것이다.

그러나 2000년대에 접어들어 미술품 시장의 규모가 전례 없이 확대되었고, 이러한 시장의 호황에 힘입어 미술품 컬렉션이 대중적으로 확산됨에 따라 이러한 방식에도 변화가 일게 된다. 메이저급의 갤러리에는 오너 외에도 별도의 딜러들이 구성되어 있기도 하고, 그렇지 않은 화랑에서조차도 작품 판매의 책임을 전시 진행을 담당하는 큐레이터들이 일부 맡게 되었다. 그뿐인가? 화랑에 속하지 않고 독립적으로 활동하고 있는 프라이빗 딜러Private Dealer들은 물론 미술품 경매회사에 소속된 상당수의 딜러들까지 생겨나게 된 것이 현실이다.

내가 작품 판매에 대해 구체적으로 인식하게 된 계기는, 서울시립미술관을 떠나 어느 기업형 갤러리로 자리를 옮기게 되면서이다. 이쯤에서 개인적인 얘기를 좀 해볼까 한다.

서울시 공무원 시스템 상에서의 여러 제약에서 벗어나 새로운 형태의 대규모 전시, 즉 국제적인 규모의 전시를 아트페어Art Fair의 형식으로 만들어보고 싶었던 나는, 미술관에서 나와 새로 생기게 된 어느 기업형 갤러리에 합류하게 된다. 비록 이름이 알려지지 않은 신생의 아트 컴퍼니였으나, 그 모기업이 지닌 자본력과 대표의 비전에 공감했던 것이다. '돈이 있고, 대표가 하겠다는데 무슨 문제가 있을쏘냐!'가 당시 나의 판단이었다.

그러나 안타깝게도 그 갤러리에서 약속했던 프로젝트가 최종적으로 무산되었을 때, 내게는 앞으로의 업무에 대한 선택권이 주어졌는데, 거기서 난 '전시' 대신 '작품 판매' 업무를 선택했다. 이유는 명백했다. 바로 미술관에서 해보지 못했던 일을 해보고 싶었기 때문이다. 단순히 '전시'에 만족했다면, 애초에 새로운 곳으로 옮길 이유가 없었던 데다가, 동시에 당시 정점에 다다랐던 한국 미술시장의 현황을 직접 경험해보고 싶기도 했다. 이 결정은 당시 시장의 상황으로 볼 때 적절한 타이밍이었다. 그러나 이 소식을 들은 지인들의 뜨악한 반응이라니……. 심지어는 대놓고 웃음을 터트린 친구도 있었다. '친절함과는 거리가 먼 네가 작품을 판매해?'라는 게 그 친구가 웃는 도중에 가까스로 뱉어낸 말이었다.

앞서 언급했듯이, 작품 판매에는 말을 잘하고 고객들에게 친절한 것 이상의 그 무엇이 필요하다는 것은 분명하다. 왜냐하면, 결과적으로 1년 후 그곳을 그만 두었을 때 나는 14명의 세일즈 팀에서 최고의 판매 실적을 올리는 기염을 토했으니까.

어쨌든 그곳에서 세일즈 팀을 총괄하게 되면서 작품 판매 전반에 걸친 현실적인 문제들을 인식하고, 실제로 나 스스로도 컬렉터와 직접 대면하여 작품을 판매하게 되면서, 작품 판매와 딜러의 영역에 대해 새롭게 인식하게 되는 계기를 맞게 되었다.

딜러의 사정

당시 새롭게 문을 열었던 그 갤러리는 기업의 운영 원리를 근간으로 미술품 사업을 시작한 경우로, 세일즈 팀(세일즈 팀이라니⋯⋯ 명칭에서부터 잘 드러나지 않는가?)에 14명의 인원이 배속되는 등 전시보다 세일즈 중심의 전략을 본격적으로 표방하는 새로운 전략을 시도했다. 실제로 갤러리 안에 전시 공간과 더불어 컬렉터를 초대하여 식사를 하거나 클래식 음악이나 오페라를 관람할 수 있는 일종의 살롱 시설까지 갖춰진 멀티형 공간이 마련되었고, 이를 위해 별도의 요리사와 와인 컬렉션이 구비되어 이 모든 것들이 컬렉터를 대상으로 개방되었다.

'세일즈 중심'을 표방한 것까지는 좋았는데, 문제는 이 10여 명이 넘는 딜러들의 작품 판매 경력이, 짧게는 1년, 길어야 2~3년에 불과한 몇몇을 제외하고는, 대부분 일천했다는 사실이었다. 심지어 대학을 갓 졸업한 직원들도 있었는데, 이들의 불안은 당연한 것이었다. 상상해보라! 신생 갤러리였던 이곳에 기존의 고객이 있을 리 만무한데다, 햇병아리 직원들은 물론 나조차도 아는 컬렉터라고는 단 한 명도 없었다. 당연히 딜러들을 대상으로 교육이 실시되었는데, 그것은 바로 자신이 판매하게 될 작품에 대한 A4 1장 분량의 정보를 외우게 하는 것이었다. 이 정보의 주요 소스는 인터넷, 작가 도록, 신문기사 등으로, 작가에 대한 대략적인 프로필(얼마나 유명하고 검증되었는지)과 해당 작품에 대한 설명과 작품 가격 동향 등이 그 내용에 포

함되어 있었다.

비록 작품 판매에 대해서는 개뿔도 모르긴 해도, 과거 컬렉터를 대했던 경험이나 기타 미술계에서 웬만큼의 세월을 버티며 들었던 풍월을 감안해봤을 때, 이런 방식이 통할 것 같지 않다는 게 당시 내 솔직한 심정이었다. 물론 교육용으로 건네받은 자료가 1회용의 설명으로는 충분한 것임에는 틀림없었으나, 문제는 한두 번의 설명으로 작품 거래가 성사될 리 만무하다는 점이었다. 그렇다면 첫 번째 방문 이후에는?

게다가 A4 1장에 들어가 있는 틀에 박힌 내용은 둘째 치더라도, 한두 명도 아닌 10여 명의 딜러들이 동일한 설명을 앵무새처럼 읊조리게 되는 상황은 또 어떠한가? 외운 티가 역력한 것도 문제지만, 재방문하게 된 고객들이 다른 딜러의 똑같은 설명을 듣게 되는 우스운 상황이라도 벌어지게 된다면? 맙소사! 게다가 이러한 상황을 사전에 막을 방법도 없지 않은가?

어쨌든 줄줄이 순서를 정해, 자신이 외운 것을 모든 직원들 앞에서 읊어대는 일종의 프리젠테이션 테스트를 거친 끝에 실전의 그날이 다가왔다. 처음에는 모든 것이 순조로운 듯했으나, 역시 시간이 지나면서 문제는 여기저기서 터지기 시작했다. 실제로 미리 준비해둔 내용 외의 것들에 대한 질문을 하는 고객들이 생겨나자, 해당 작가나 작품에 대해 깊게 알지 못할 뿐 아니라, 미술 자체에 대한 이해와 안목을 채 갖추지 못한 직원들이 수습하기에는 무리인 상황이 발생하는 것은 당연했다. 게다가 작품 판

매 경험이나 연륜이 짧아, 이러한 민망한 상황을 부드럽게 넘기기는커녕 얼어붙어 버리기 일쑤였던 것이다.

무엇보다 일반 화랑이 그러하듯이 오너를 포함하여 한두 명, 혹은 많아봐야 서너 명의 딜러가 각자의 고객을 확실히 구분하여 응대하는 방식이 아닌, 14명의 딜러들이 서로 경쟁하는 시스템에서 작품에 대한 동일한 설명을 제공하도록 교육받는다는 것은, 궁극적으로 딜러로서의 변별점이나 경쟁력의 문제와 연결되는 것이다.

결국 회사에서 제공하는 식의 객관적인 데이터는 기본으로 습득하되, 그 위에 딜러 고유의 내공이 더해져야 하는 것이 정답인 셈이다. 그리고 그 '내공'이라는 것은 특정 작가나 작품 등에 대한 단기적인 학습이나 교육 등의 형태로 쌓을 수 있는 성격의 것이 아님은 분명하다.

냉정하게 얘기해서, 미술대학을 갓 졸업한, 혹은 2년간의 미술 관련 석사 과정을 이수한 딜러들이 독자적으로 할 수 있는 얘기, 즉 경험과 지식이 얼마나 될 것인가? 당시 세일즈 팀 직원들이 직면했던 적나라한 상황이 이러한 현실을 고스란히 보여주는 예가 아닌가. 그러나 알고 보니 이는 비단 우리만의 문제는 아니었다. 다른 화랑에서 근무했던 적이 있는 직원들은, 그나마 이러한 체계적인 교육(?)은 이곳에서 처음 받아봤다는 얘기로 날 혼란에 빠트렸기 때문이다.

실제로 대부분의 화랑에 속해 있는 딜러들은 서른 살 전후의

젊은 나이로, 대학에서 실기를 전공하거나 대학원에서 단편적인 이론을 전공한 후 바로 작품 판매에 뛰어든 경우가 상당수라는 점을 감안한다면, 이들에게 전문적 지식이나 안목을 바란다는 것은 단언컨대 무리였다. 그리하여 자신들보다 훨씬 나이가 많은 컬렉터를 대상으로, 젊은 직원들이 인터넷에서 조사한 한두 장짜리 자료를 읊어서 작품을 판다라……. 맙소사, 나로서는 절대 이해 불가의 상황이었다. 여러분은 이해가 되는가?

그런데 다들 그러고 있다는 얘기는, 그렇게 해서 작품이 팔린다는 얘기 아닌가? '고객'으로서 화랑에 가본 적이 없던 나로서는, 대체 그들이 무슨 얘기를 어떻게 해서 작품을 파는지 궁금해서 죽을 지경이었다.

컬렉터의 사정

그러던 어느 날, 그곳에서 알게 된 한 컬렉터가 나의 궁금증 해소에 단초를 마련하게 된다. 컬렉션을 시작한 지 얼마 되지 않아 자신의 안목을 믿을 수 없어 유명하다는 화랑들만 다녔다는 그는, 화랑들이 자신에게 하는 얘기가 빤하다고 토로했다. 얘기인즉슨, 이제껏 작품과 관련하여 들은 얘기들은 얼추 다음과 같이 정리할 수 있다는 것이었다.

잘 팔리는 인기 있는 작품이다-없어서 못 판다.

→ 대기하는 사람들이 좀 있다. (그러니 얼른 결정하는 게 좋을걸?)

싼 가격에 나왔다.

→ 원 소유자가 급하게 내놓았다, 혹은 지금 경기가 안 좋아서 좋은 가격에 나왔다.

앞으로 가격이 오를 것이다.

→ 작가가 죽을 때가 다됐다.

그 얘길 듣고 한참을 박장대소한 끝에(그냥 웃자고 하는 소린 줄 알았다, 처음엔), 정말 그렇게 얘기하는지 몇 번이나 되묻는 내게, 그는 진지하기 짝이 없는 얼굴로 사실임을 확인해주었다. 자신이 비록 미술에 대해서는 잘 모르지만, 이건 아니라는 생각이 든다는 소감과 함께 말이다. (추측건대 그의 경험은, 아마 적지 않은 컬렉터 혹은 그림을 구입하고자 하는 사람들이 맞닥트리게 되는 공통의 상황일 것이다.)

그 고객이 아무런 연고도 친분도 없는 내게, 그것도 이제 막 새로 생긴 갤러리에서 일하는 내게 '신뢰의 첫 발자국'을 떼게 된 것은 단순한 사실 한 가지 때문이다. 즉, 내가 그들처럼 말하지 않았기 때문이다. 나는 오히려 왜 이 작품을 좋아하고, 긍정적으로 평가하는지에 대해 얘기했다. 심지어 그가 구매를 고심하는 작품 앞에서, 왜 내가 이 작품을 시시하다고 여기는지, 그래서 권하지 않는지에 대해서 얘기했다. 그것이 작품 판매에 대해 개뿔도 모르는 내가 할 수 있는 유일한 방법이었기 때문이

다. 내 눈에 시시한 작품을 좋게 말하거나, 게다가 권할 수는 더더욱 없었기 때문이다.

미술품 구입: 컬렉터와 투기꾼 사이

그가 해준 얘기는 내게 작품 판매를 둘러싸고 컬렉터와 화랑 간에 이루어지는 일련의 행위에 대해, 그리고 딜러의 역할과 책임에 대해 진지하게 생각하게 하는 계기를 마련해주었다. 내가 컬렉터라고 가정해보니, 그런 식의 얘기만을 듣는다면 그림을 사는 일, 그리고 미술품 자체가 굉장히 시시하고 한심스러운 것으로 여겨질 것 같았다. 실제로 이런 식의 응대는 기꺼이 진지한 마음으로 미술품 컬렉션을 시작하려는 사람들을 오히려 멀어지게 하고, 미술과 미술작품 자체에 대해 잘못된 인식을 심어줄 수 있다.

미술품에 대한 애초의 접근 목적이 투기라면, 화랑은 계속해서 그에게 돈이 되는 그림을 물어다 줘야 한다. 또한 미술품을 투기의 대상으로만 인식하는 사람들에게는 '컬렉터'가 아니라 '투기꾼'이라는 칭호가 더 정확할 것이다. 컬렉터는 미래의 가치에 투자하지만, 투기꾼은 지금 당장의 이익, 즉 가격에 배팅한다. 당연히 그들을 꼬드긴 화랑들은 좀 더 높은 가격으로의 재구입이나 경매의 재낙찰과 같은 방식을 통해 그들에게 '이익'을 증명해 보인다. 그 과정에서 섣부르게 뛰어들어 상투 끝을 거머잡은 사람들은 물론, 진심으로 좋아서 그림을 사고 싶어하

는 실수요자들에게도 손해가 미치기 마련이다. 어디서 많이 들어보던 레퍼토리 아니던가? 이들이 미친 듯이 띄워놓은 가격들로 형성된 거품이 미술계의 진정한 발전에는 하등 도움이 되지 않는 것은 명백하다. 하긴 그들이, 그리고 그들의 투기를 조장하는 화랑들 중에서 '본질적' 발전에 대해 염려하는 사람이 얼마나 될까? 최근 몇 년 동안 한국 미술시장은 '파이' 키우기에만 혈안이 되어 있지 않았던가.

그리하여 돈을 송금하는 즉시, 포장도 뜯지 않은 그림들이 화랑 수장고에 처박히는 '묻지마 구매'가 유행했다. 그들에게는 주식이든 부동산이든, 심지어 오르기만 한다면 옥수수 포대라도 상관없을 것이니, 수장고에 '모셔진' 그림들이 에어 캡으로 잘 포장된 옥수수 포대와 다를 것이 무엇이겠는가!

'투기꾼'이 아니라 '컬렉터'라면, 딜러가 어떤 그림을 권할 때 싼 가격에 나온 인기 있는 작품이라는 사실 외에 좀 더 본질적인 설명을 해주길 기대하는 것이 당연하지 않을까? 궁극적으로 관람자는 전문가의 도움으로 자신이 모르는, 그래서 미처 보지 못한 미술품의 의미와 매력에 눈을 뜨게 되기를 바라는 것이다. 그것이 전문가가 하는 일이다. 당신이 자동차를 구입할 때조차도, 좋은 성능에 좋은 가격이라는 말 외에는 어떠한 전문 지식도 없는 사람에게 차를 구입하고 싶지 않을 테니까. 오히려 구체적으로 성능이 어떻게 좋은지, 엔진의 성능과 연비와 기타 등등의 상황을 확인하고 물어보고 싶지 않겠는가? 하물며

수백, 수천, 수억 그리고 그 이상으로 높은 가격의 미술 작품을 구입할 때에야 두말할 나위 없다.

바꿔 말해, '왜 이 작품이 좋은 작품인가?'에 대해 설명할 수 없다면, 여러분은 프로페셔널 딜러가 아니다. 또한 이것은 여러분이 화랑에서 전시를 '기획'하는 큐레이터라 하더라도, 역시 동일하게 해당되는 잣대이다. 예술에 무슨 말이 필요하냐고? 각자 알아서 보면 된다고? 미안하지만, 그런 태도는 곤란하다.

누군가, 특히 문외한인 사람이 순수한 호기심과 열정이 가득한 채—게다가 뭔가 굉장한 해답을 기대하는 눈빛으로—작품에 대해 물을 때만큼 난감한 때도 없다는 것을 나는 잘 안다. 현장에서 일하는 사람이라면 누구나 공감할 것이다. 그것이 오랜 기간 내 딜레마였다. 10년 전 나는, 왜 이 작품이 좋은지 설명할 수 없었다. 사실 좋은지조차 몰랐다. 어쩌다 눈에 들어오는 그림도 단지 '내 맘에 든다'는 것 외에는 할 수 있는 말이 없었다. 아는 게 없었고, 무엇보다 어떻게 하면 알 수 있는지에 대해서 몰랐기 때문에 괴로웠다. 물론 혼자서 괴로워해본들 그 무능함이 사라지는 것은 아니지만, 그렇다고 해서 '미술품에 무슨 말이 필요하냐'는 식의 태도가 용납될 수 있는 것은 더더욱 아니다.

이따금씩 작품 앞에서 뭔가를 아는 듯 '고개를 *끄덕*'이거나 '깊은 생각에 잠긴' 표정을 지으며, 작품에 대해 고작 가격이나

작품의 할인율 외에 딱 꼬집어 말할 수 없는 어떤 느낌밖에 갖지 못하는 사람이라면, 명함을 휘날리는 대신 다소곳이 입을 다무는 편이 좋을 듯하다.

이러한 일련의 과정을 통해, 결국 작품 딜러보다 전시 기획자가 되기 어려운 현실적 상황을 바탕으로 전시 기획자의 역량을 상위에 두었던 내 기존 관념은 완전히 뒤바뀌게 되었다. 어느 영역의 우위냐 하는 문제와 상관없는, 각각 독자적으로 전문 영역임을 알게 되었던 것이다. 마치 의학에서 내과와 외과가 우열의 문제가 아니라 차이의 문제인 것처럼 말이다.

그러나 동시에, 앞서의 행태들이 작품 판매와 관련한 대부분의 화랑 및 딜러들의 수준이라면 코미디 같은 상황인 것은 분명하다. 미술계의 규모만 그럴 듯해졌지, 전문적이기는커녕 지극히 원시적인 형태의 산업 방식에 머무르고 있다는 얘기가 아닌가.

무슨 상관이냐고? 과거에 심지어 현재까지도 여전히 이러한 방식이 통용되고 있는데 말이다. 그것도 성공적으로. 그러나 설사 이런 방식이 성공적이라 하더라도 이제는 바뀌어야 한다고 생각한다. 그간 확대된 미술시장과 국제적인 동시성, 그리고 메이저 경매회사가 2개 이상 생겨나게 된 한국 미술계의 현황을 생각한다면, 그래서 과거 1세대, 2세대 화랑들이 헤쳐 나온 환경보다 훨씬 발전된 환경에서 교육받은 세대라면, 더욱 더 발전된 방향으로 노력해야 할 의무가 있다.

이러한 도덕책 같은 얘기는 접어두더라도, 경쟁력의 연마에
있어 기준으로 삼아야 할 잣대는 지금이 아니라 앞으로의 수준
이다. 왜냐하면 여러분이 본격적으로 활동하게 될 시기는 앞으
로 다가올 시대니까. 게다가 이 책을 읽고 있는 목적이 바로 전
문 인력으로서 살아남기 위한 능력을 키워가려는 것 아닌가?
그렇다면 우리의 경쟁력은 기존 인력과의 변별점으로부터 시작
되는 것이 맞다.

컬렉터가 딜러에게 기대하는 것:
작품 판매에 필요한 객관적 데이터

"싼 가격에 나온 인기 있는 작품이다."
"앞으로 가격이 오를 것이다."

미안하지만, 이런 멘트들이 지속적으로 통할 리 만무하다.
근본적으로 작품을 정기적으로 구매하는 상당수의 컬렉터들은
어느 수준 이상의 부와 지위를 획득한 사람들로서, 실제로 자신
이 거느리고 있는 부하 직원들만 해도 적게는 수십 명에서 수백
명, 심지어 수천 명에 이르는 기업가들이 많다. 또한 오늘날 새
롭게 작품 컬렉션에 관심을 가지고 등장하는 신진 컬렉터들 중
에는 각각의 전문 영역에서 뛰어난 능력을 발휘하는 전문직종

의 인력들이 주를 이룬다. 비록 이들이 지금 당장 미술에 대해서 잘 모른다 하더라도, 그들의 효율적인 사고 능력을 감안한다면 단지 난해한 예술의 언저리를 슬쩍 상기시키거나 작품에 대한 감상적인 몇 마디의 말에 납득할 만한 부류가 아니라는 얘기다. 오히려 그 '몇 마디의 말'을 통해 우리의 빈약한 내공을 순식간에 알아차릴 수 있으며, 혹 이들이 제대로 미술을 '공부'하기로 작정한다면 망신살이 뻗칠 미술계 인사들이 부지기수일 것이다. 컬렉터들이 언제까지 이 같은 수준에 머물 것이라고는 생각지 않는 게 좋다. 이 모든 것을 젖혀두고서라도, 가격이 최소 수백에서 수억, 심지어 그 이상에 이르는 작품 판매의 현장에서 구사되는 기존의 방식들은 업계 종사자인 우리 스스로에게도 참혹하기 이를 데 없지 않은가?

여러분은 어떤 딜러인가? 혹은 어떤 딜러가 되고자 하는가? 자신이 일하는 화랑에서 전시하고 판매하려는 작품에 대해 무조건적인 칭찬과 미사여구를 나열하여 고객을 현혹하는가? 만약 여러분이 친근함과 인간적인 매력을 주 무기로 주부들을 대상으로 한 세일즈에 스스로를 국한시키지 않을 작정이라면, 또 뜨내기 컬렉터만을 상대하며 단기적인 이익에 몰두하지 않을 작정이라면 이 문제를 곰곰이 생각해보기 바란다.

본질적으로 고객이 딜러에게 던지는 질문, 그리고 딜러가 고객에게 설명해야 할 궁극적인 답은 다음의 두 가지이다.

첫째, 왜 이 작가의 이 작품인가?

둘째, 과연 이 가격은 적정한가?

운 좋게도, 고객이 작품을 보는 순간 마치 사랑에 빠진 것처럼 그 어떤 조건도 없이 즉시 구입을 결정한다면 몰라도, 대부분의 고객들은 옆에 있는 딜러들에게 적절한 설명을 듣고 싶어 하기 마련이다. 혹은 딜러의 권고와 상관없이 이미 스스로 구입을 결정하고 왔다손 치더라도, 우리가 적어도 작품을 판매하는 딜러의 자리에 있다면, 위의 사항들을 설명할 준비가 되어 있어야 한다. 그것이 전문가, 아니 직업인으로서의 자세다.

왜 이 작가의, 이 작품인가?: 가치의 판단

실제로 있었던 일이다. 이대원의 작품을 보기 위해 곧 방문할 컬렉터를 기다리는 세일즈 팀의 직원에게(그녀는 예의 'A4 자료'를 열심히 외우고 있는 중이었다), 나를 고객이라고 생각하고 연습해보라고 했다. 그 직원은 예의 'A4 자료'를 근거로, 이대원의 작품에 대해 설명한다. 제법 자연스럽다.

나: 그런데 왜 이 작품을 추천하는 거죠?

직원: 어머…… 이대원이잖아요. 굉장히 유명하고, 인기 있는 작가예요.

나: 왜 유명한데요?

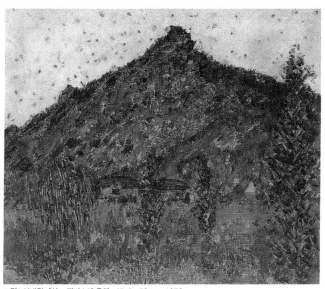

그림1 이대원, 「산」, 캔버스에 유채, 45.5×53cm, 1976

직원: 음…… (한참 생각한다.) 그림이 예뻐서 사람들이 무척 좋아

하거든요. 게다가 투자가치도 아주 높아요. 이대원이 저평가되어

있는 작가인 것은 아시죠?

나: (저평가? 어디를 기준으로 해서?) 음…… 그런데, 좀 비싼 거

같아요. 저번에 본 것보다 크기도 작은데…….

직원: 그때 사셨어야 했어요. 요즘 없어서 못 팔 정도로 찾는 사람

이 많거든요. 앞으로 이 가격에서 더 오를걸요?

나: (어디서 많이 들어본 소리군.) 설마…… 어떻게 알아요? 지금

도 센 거 같은데?

직원: 얼마 전에 돌아가셨잖아요. 더 이상 작품이 나올 수가 없다는 얘기죠.

나: 그렇구나. 그런데, 이 그림 어디가 좋아요? 난 잘 모르겠어, 솔직히⋯⋯.

직원: 실장님!!!!! 뭐예욧!!!!!!

여러분은 왜 이대원의 작품을, 그것도 바로 이 작품을 권하는가? 이대원이 인기 있는 유명 작가인데다, 사람들이 많이 찾고 비싸게 거래되니까? 실상 미술품 컬렉션의 본질을 꿰뚫는—동시에 미술 그 자체의 본질이기도 하다—이러한 질문에 대답하기 위해선, 적절한 학습과 정보의 습득이 필요하다. 모호한가? 구체적으로 예를 들어보겠다.

상업적인 측면에서 이대원이 지닌 인지도와 유명세에 대해서 이 글에서 새삼 언급하는 것은 무의미할 만큼, 그는 한국 미술시장에서 블루칩으로 꼽히는 작가다. 사실, 유명 작가에 대해 알고 싶다면 방법은 다양하다. 게다가 오랫동안 '원로 작가'로 각광받았던 명성에 걸맞게 그를 소개하는 자료들 또한 수십년 전부터 현재에 이르기까지 차고 넘치지 않겠는가?

그러나 실상, 이대원쯤 되는 작가에 대해서조차도, 기껏 찾을 수 있는 자료는 그의 개인전 도록의 서문이나 작품집에 실린 평문, 신문과 미술잡지의 기사들 등에 국한된다. 다시 말해, 미술사적으로 검증된 바가 아직까지는 없다는 얘기다.

도록의 글? 도록에 실린 글 치고, 칭찬이 아닌 글을 본 적 있는가? 알 만한 사람은 알겠지만, 이대원 개인의 삶과 그의 작품 세계를 감성적으로 서술한 글들, 가령 '타고난 재능과 노력으로 독창적 예술세계를 이룩한'이라든가 '소박한 농촌 풍경에서 생명력을 발견'했다든가 하는 글들을 읽어본들 이대원 작품의 가치를 판단하는 데에는 하등의 도움이 되지 않는다.

그렇다면 어떻게 여러분은 그토록 확신을 가지고 이대원을 권하는가? 자신이 일하는 화랑에서 그 작품을 가지고 있어서 어떻게든 팔아야 하니까? 혹은 다른 유명 화랑에서도 팔고 있는 인기 작가니까 안심하고? 어딘지 좀 찜찜하지 않은가? 그러니 우리는 자신이 팔고자 하는 작품에 대해 제대로 알고 있을 필요가 있다. 그렇다면 어떻게?

앞서 언급한 대로, 이대원에 대해서 본격적인 비평적·미술사적 연구 저술을 거의 찾아보기 어렵다는 얘기는, 결국 딜러로서 각자의 독자적인 판단이 필요하다는 얘기다. 그리고 어떠한 것에 대한 판단을 내리기 위해서는, 분명 일정 수준 이상의 '학습'이 필요하다.

이 대 원 '해 석'하 기

이대원李大源(1921~2005)에 관한 수많은 자료들에서 그의 조형 세계에 대한 전형적인 서술과 함께 으레, 그리고 가장 빈번하게 언급되고 있는 것은 그가 정규 미술교육 과정을 밟지 않았다는 사실이다. 실제로 그가 부유한 집안에서 태어나 경성제국대학 법학부를 졸업했으며, 졸업 후 자신이 설립한 해운회사에서 20년 동안 기업가로서 성공가도를 달려왔다는 것은 잘 알려진 이야기다. 물론 그 기간에도 화가의 길을 포기하지 못해 틈틈이 개인전이나 그룹전을 가졌으며, 한국 화랑의 효시라 할 수 있는 반도 화랑을 1959년에 인수하여 10여 년이나 경영할 만큼 미술계와 끈을 놓지 않았다. 그뿐인가? 마침내 1965년 회사를 그만둔 그는 1967년 홍익대학교 교수로 초빙되었고, 2년 후에는 학과장을 거쳐 대학원장과 초대 미술대학장, 마침내 홍대 총장에 취임할 만큼 미술 행정가로도 성공적으로 자리매김했다는 사실은 쉽사리 얻을 수 있는 기초 신변 자료이다.

이를 통해 우리는 단순히 작가의 비하인드 스토리, 즉 부친의 반대로 미술대학 진학이 좌절된 그가 우여곡절 끝에 화가로 자리 잡았으며, 이후 이룩한 성공 신화를 통해 그의 '비범함'을 감동스럽게 고객에게 전달하는 것에 만족할 수도 있겠다. 하지만 이러한 팩트fact를 토대로 이대원이라는 작가에게 좀 더 실질적으로 접근하고 파악해낼 수도 있다.

팩트의 재구성

가령 이러한 드라마틱한 에피소드는 전업 화가로서 그의 경력이 1960년대 후반, 즉 그의 나이 40대 후반이 되어서야 본격적으로 시작되었다는 점을 알려준다. 이러한 이력은 대학을 졸업하고 막 화단에

등단하게 되는 여타의 신진작가들이 작가로서 성장해 나가는 과정에서 필연적으로 거치게 되는 단계, 즉 20~30대를 거치는 동안 자신만의 화풍을 찾기 위한 다양한 시도들로 치열하게 작품을 채워가는 과정을 이대원이 '유예'받았다는 것을 의미한다. 이는 1960년대 후반 당시의 이대원에게는, 작가로서 본격적인 궤도에 오르기까지 한동안의 습작 기간이 필수적이었을 것이라는 사실과 함께, 화가로서 한창인 40대에 제작된, 즉 60년대 작품들까지도 본격적인 시기의 것이 아니라는 사실을 알려준다.

여기서부터 이대원의 조형 세계를 파악해낼 수 있는 몇 가지 흥미로운 지점들이 파생되는데, 우선 작가로서 그의 본격적인 시기를 상정하는 데 있어서 기점 문제가 그것이다. 2008년도에 출판된 그의 작품집은 각 시기별 작품 800여 점이 수록되어 있어 그의 작품 세계의 전체 흐름을 일목요연하게 확인할 수 있는 유용한 자료이다. 이 도록에서 1970년대 전반까지 들쑥날쑥하던 그의 작품이 1975년을 전후로 가닥을 잡아가며 일정 수준 이상의 안정적인 작품들이 등장하고 있음을 파악할 수 있다. 예컨대 그가 습작을 실질적으로 끝내고 화가로서 본격적인 작품을 제작한 시점이 1975년을 전후한 시기라고 보는 것이 타당할 듯하다.

다른 한편으로는, 40대 후반에서야 본격적으로 한국 미술계에 등장하게 된 그의 모호한 조형적 위치에 대한 것이다. 동년배의 작가들이 이미 자신만의 조형 언어에 안착하여 독자적인 발전을 이루고 있을 나이였음을 감안하면, 실상 동년배 작가들과는 창작의 지점이 달랐으며, 그렇다고 20년 이상 차이 나는 신진들과 함께 당대에 통용되던 조형 변화를 시의적절하게 받아들이기에는 창작의 감성과 의식에서 차이가 있었을 것이라는 점은 자명하다. 따라서 그로서는 화단이나 시대의 흐름과는 무관하게 독자적인 작품 활동을 할 수밖에 없는 상황이었을 것으로 여겨진다. 이는 그가 이후 특정한 사조나 단체 등 어디에도 속하지 않고 독자적으로 활동하게 된 행적의 경위를 설명해

준다. 이는 스스로 언급했듯이 단순히 미술대학을 나오지 않아서라기보다는, 애초 화가로서 그의 행적이 일반적인 시간적 궤도에서 벗어났기 때문이라는 것이 더욱 정확하다.

이러한 특수한 이력은 당연히 그의 조형 세계에도 영향을 끼칠 수밖에 없었던 것 같다. 흔히 정규교육을 받지 않았다는 것을 이점으로 들어 이대원 스스로 유행이나 틀에 매이지 않은 화풍을 얘기하고 있는데, 오히려 시대착오적인 것은 아니었는가 하는 의문을 남기는 것도 바로 이 지점에서다. 오늘날 우리가 이대원의 전형적인 양식으로 알고 있는 형태의 작품은 1970년대 말부터 확인할 수 있다. 이후 30여 년간 동일한 양식으로 지속되어온 그의 작품들에서 우리는 프랑스 '인상파'의 양식적 연장선에서 읽어낼 수 있는 '색채'와 '점묘'라는 조형성을 포착할 수 있다. 실제로 상당수의 평문들에서 그의 조형적인 측면을 인상파와 연관하여 접근하고 있음을 확인할 수 있는데, 그의 작품이 안착한 최종 단계가 인상파라는 것은 1967년 이전까지 근 30여 년 동안 미술 애호가이자 아마추어 화가로서 개인의 취향과 즐거움을 위해 작품을 그려왔을 그로서는 자연스러운, 그리고 충분히 이해할 만한 종착지라 여겨진다.

왜냐하면 그가 아마추어 화가로서 그림을 그렸을 1940년대는 물론 50년대 후반까지 한국 화단에는 여전히 풍경화를 위주로 하는 자연주의나 인상주의적 아카데미 화풍이 주류로서 상당한 영향력을 발휘하고 있었고, 다른 한편으로는 표현주의나 야수주의 양식의 작품들이 아방가르드라는 이름으로 각각의 위치를 차지하고 있었다. 그리하여 이 시기에 습작기를 거친 미술학도들, 즉 동년배 화가들에게는 소싯적에 한 번쯤은 이들 화풍을 흉내 내볼 만큼 화가로서 성장에 있어 자연스러운 단계였을 것이다. 다만 이후 그들이 시대의 변화에 맞춰 새로운 것을 받아들이고 시도하면서 변화되어 갔다면, 불가피하게 20대 당시의 감성과 조형적 단계에 멈춰 있었던 늦깎이 화가 이대원의 재발화 지점은 바로 거기서부터 시작될 수밖에 없었다는 점이 달랐

다. 이를 감안하면 이대원의 1950~60년대 작품들에서 확인할 수 있는 표현주의와 야수주의의 절충적 조형 양식의 연원을 이해할 수 있을 것이다.

이후 이러한 시작점을 바탕으로, 보편적인 성장의 과정을 거치기에는 늦깎이 화가 이대원의 조형 의식과 감성, 그리고 창작의 동인이 이미 어느 정도 굳어진 이후였을 것으로 여겨진다. 따라서 혁신에 도전하기보다, 20대 이후 자신의 내부에 침전된 모더니즘의 미감에 정착하고 몰두하는 것으로 굳어졌을 가능성이 높다. 그것은 바로 1980년대 이대원의 작품에서 확인할 수 있듯이, 야수주의로부터 강렬한 원색과 표현주의적 감성을 원용한 인상과 양식의 차용 형태로 나타났다. 따라서 당시 미술계가 앵포르멜 계열의 추상주의(1960년대)나 미니멀리즘과 실험미술(1970년대), 그리고 민중미술(1980년대)과 포스트모더니즘(1990년대)의 시대를 거치는 동안, 여전히 모더니즘 계보에 머무르고 있었던 이대원 작품이 당대 비평가들에게 어떻게 받아들여졌을지 흥미로운 부분이 아닐 수 없다. 시대에 '뒤떨어진' 혹은 '동떨어진' 그의 이러한 조형적 행로는, 바로 해방 이후 한국미술에 대한 비평적 저술자료 및 학술연구 등에서 동시대에 활동했던 다른 작가들과는 달리 이대원에 대한 언급을 찾아볼 수 없는 이유가 아닐까.

이대원의 미술사적 재위치

그런 점에서 그는 비록 화가로서 본격적인 활동 시기는 달랐지만, 김환기(1913~74)와 유영국(1916~2002), 박수근(1914~65), 이중섭(1916~56) 등과 같은 한국 모더니즘 계열의 작가로 구분될 수 있다. 화가로서 이들 작가들의 전성기 작업들이 사실상 1970년대 전반 이전에 마무리되었다면, 오히려 이대원은 1975년 이후가 되어서야 본격화되는 차이를 보이고 있음에도 말이다.

물론 이대원도 큰 테두리 안에서 나름 변화를 거쳐, 자기 발전을 이룩한 것은 분명하다. 초기부터 보이는 마티스풍 원색의 감각적인

색채 구성은 여전하지만, 1960년대 말에 이르면 형태를 드러내는 명료한 선은 다양한 색채의 붓 티치를 통해 그 형태가 흩어지기 시작하여 1970년대에 들어서면서 원색의 강렬한 윤곽은 붓의 풍부한 터치에 의해 훨씬 세련된 형태로 화면을 구성하게 된다. 또한 1980년대 이후는 이러한 풍경을 근간으로 하되 기법적으로 점차 반추상의 형태로 변모해가는데, 점차 그의 터치와 색상은 강렬하게 휘날리는 표현주의적 색채를 띠기까지 한다.

이대원이 대중에게 상업적으로 어필할 수 있었던 까닭은, 물론 친근하게 그려내는 한국의 자연과 풍경이 우리네 고유의 정서에 맞아떨어지기 때문이다. 그렇지만 사실 대중의 선호도라는 것은 객관적으로 계량화해낼 수 없는 정서적 영역이니만큼, 이러한 상업적 인기에 대해 얼마만큼의 미술사적 신뢰도를 둘 수 있는지와는 별개의 문제다. 실제로 남녀노소에 관계없이 전 세계적으로 가장 많은 인지도와 팬을 확보하고 있는 인상파 전시의 인기는 인상파에 대한 미술사적 의미나 가치와는 별개로, 순전히 대중의 정서적 감응으로부터 비롯하기 때문이다.

그러나 개인적으로 내가 옥션 등에서 연일 상종가에 거래되는 이대원의 세속적 인기에 대해 평가절하하지 않는 이유는, 그렇지 않아도 희박한 구상미술계에서 가지는 이대원의 위치, 즉 희소성 때문이다. 1950년대 말을 기점으로 1960년대 이후 한국 미술계를 휩쓴 이른바 '추상' 열풍 아래, 구상회화—풍경의 명맥을 제대로 찾아보기 힘들다는 사실과 더불어, 그가 이 시기 서양화단을 채우고 있는 다수의 추상화들 틈 속에서 구상의 계보를 이어가는 몇 안 되는 작가이기 때문이다. 일종의 시대착오적인 그의 조형적 지점이 결과론적으로는 모더니즘 계보를 잇는 위치를 차지하게 되는 아이러니한 상황은 1970년대 이후 그의 작품을 통해 정확하게 포착된다.

여기까지가 이대원의 상업적인 인기나 명성과는 별개로, 미술사의 맥락에서 그가 어느 수준 이상의 위치를 가지게 될 것으로 추론

하게 된, 한국미술의 시대적 상황에 대한 개요[a]이다.

이대원의 조형적 지점의 상정

두 번째로 내려야 할 판단은 바로 작품의 '조형성'에 있다. 내가 보기에 이대원의 작품은 그 자체로 조형적 매력과 퀄리티가 상당하다. 물론 초기 1950~60년대 작품의 경우 '취미'로 그린 당시 그의 예술적 지점을 적나라하게 드러내고 있음을 확인한 바 있다(2009년 덕수궁 미술관에서 있었던 한국 근대미술을 조명한 전시[b]를 통해서다). 따라서 아마추어 취급을 받아 마음고생을 많이 했다는 에피소드는 어떤 평자의 언급대로 그의 '겸손함'을 나타내는 것이라기보다는, 충분히 납득할 만한 사정인 것이다.

그러나 그러한 과정을 거쳐 마침내 도달하게 된, 고유의 조형 스타일이 자리 잡은 이후 제작된 작품들의 경우, 비교적 적정 수준 이상의 완성도를 보이고 있다(이 또한 다수의 이대원 작품을 보고 나서야 잠정적으로 내릴 수 있었던 결론[c]이다). 개인적으로는 1975년부터 1979년에 제작된 작품이 상당히 매력적으로 다가왔다. 이대원 작품을 구매하고자 했을 때, 제작 시기의 하한선을 바로 1970년대 중반 이후의 것으로 고려해야 하는 까닭이다.

작가에 따라서는 초기 작업 또한 의미를 가지는 경우가 있으나 이대원은 그렇지 않다. 이것은 단지 현재까지 연구된 바가 없기 때문이 아니라, 조형적 퀄리티는 물론 조형적 의미, 즉 그 화풍의 발전단계에서 차지하고 있는 위치와 의미가 미약하기 때문이며, 따라서 앞으로의 연구에서도 주목받을 가능성이 적다고 판단되기 때문이다.

물론 자신의 화풍이 확립된 이후에 제작된 작품들에서도 예외인 작품들이 종종 눈에 띈다. 특히 1990년대 이후 그의 작품 중에는 조르주 쇠라Georges Seurat(1859~91)나 폴 시냐크Paul Signac(1863~1935)와 같이 기계적 점묘법을 구사하는 신인상파의 전형성을 고스란히 옮겨놓은 듯한 경우도 종종 눈에 띄는데, 특히 특정 컬러

의 사용이 주된 작품에서 발견된다. 이대원식의 조형적 소화 없이 마치 추종자가 기법만을 기계적으로 모방한 느낌이 강하다.

여러분이 딜러로서 해야 하는 일 중에는, 이대원의 작품 중에서 수작秀作과 그렇지 않은 작품을 구분하고 골라내어 컬렉터의 구매 상황에 맞는 적절한 조언을 하는 일 또한 포함된다. 이는 미술관 큐레이터의 업무인 전시 작품의 선택에 있어서 동일하게 통용되는 것이기도 하다.

이대원의 작품 평가와 관련하여 개인적으로 가지고 있는 다른 근거도 있다. 흔히 '꽃 그림'에 대해 많은 사람들이 쉽게 생각하는데, 사실 '꽃 그림'을 제대로 그리기는 상당히 어렵다.(내 말은 단순히 꽃을 그린 그림이 아니라, 꽃으로 상징되는 자연 풍경을 표현한 구상적 화풍을 의미한다.) 어떻게 단언하느냐고? 이는 1950년대 이후 한국 미술계를 통틀어 봤을 때, 제대로 된 꽃 그림을 그리는 작가들과 작품들을 찾아볼 수 없다는 경험적 사실에 근거한다. 이러한 단언이 가능한 것은 바로 이대원뿐 아니라 당대의, 그리고 현재까지 한국미술의 흐름(대)을 어느 정도 파악하고 있기 때문이다.

그 계보를 따지자면, 정물의 영역에서는 도상봉(都相鳳, 1902~77) 정도가 있고, 풍경에서는 이대원, 김종학(金宗學, 1937~)그림2 그리고 한참의 공백기를 지나 그 이후 새롭게 발견한 작가가 김지원金智源(1961~)그림3 정도이다. 물론 지극히 개인적인 생각이다. 이들 외에 다른 좋은 작가들도 있다고? 그건 여러분의 생각이다. 그리고 그 판단의 옳고 그름을 논하는 것은 무의미하다. 왜냐면 이는 취향이나 안목의 차이에서 나오는 것이기 때문이다. 또한 이러한 '차이'가 바로 애초에 예술이 존재하는 본질적 방식이기 때문이다. 여러분과 나의 취향 중 어느 것이 옳은지 알 수도 없으니, 다만 '차이'라고 인식하는 것이 적절한 태도이다. 굳이 이것을 확인하려면 수십 년의 세월이 흘러야 가능하며, 또 한편으로 그 수십 년 후의 평가가 수백 년 후에는 뒤바뀔 수도 있는 것이 예술이다. 르네상스 후기의 매너리즘에

그림2 김종학, 「여름 설악」, 캔버스에 유채, 145.5×112.1cm

그림3 김지원, 「맨드라미」, 리넨에 오일, 200×200cm, 2010

대한 재평가가 그러하듯이 말이다.

관건은 기본적인 팩트를 근간으로 각자의 취향과 안목을 바탕으로 내린 판단이라는 점이고, 그렇게 얻은 관점이라면 컬렉터에게 제공해줄 수 있다는 사실이다. 여러분의 그 관점—즉, 스스로의 안목과 취향을 근간으로 하는—에 대한 신뢰성의 여부를 판단하는 것은 컬렉터의 몫이고, 따라서 뒤집어 얘기하면 그 관점 자체가 딜러로서 여러분의 경쟁력이다.

박서보

반면 이대원에 비해 10년이나 어리지만, 전업 작가로서의 화단 활동은 10년이나 앞선 박서보朴栖甫(1931~)의 경우는 상황이 전혀 다르다. 박서보와 이대원은 1970년대 이후 40년간 동시대에 작품 활동을 했지만, 이대원이 '구상'의 세계에 침잠하여 시대의 흐름과 동떨어진 행보로 나아갔다면, 박서보는 시대를 이끌어가는 '추상'의 아이콘으로 자리 잡았다. 그 결과 박서보에 대해서는 미술 잡지나 도록의 서문들 외에도 상당수의 미술사학자들과 비평가들이 독자적으로 연구한 바 있다. 따라서 우리가 박서보라는 작가에 대해서 '판단'하는 데에 따르는 부담감이 훨씬 덜하다. 미술사학자, 비평가, 기타 여러 사람들의 견해를 참고할 수 있으며, 이들의 평가는 우리의 견해에 일종의 안전장치를 제공해주는 것이다.

　　박서보가 한국미술사의 영역에 공식적으로 등장한 것은 1956년 홍익대 회화과 출신 4인의 전시인 〈4인전〉에서부터다. 이후 스스로는 이 전시를 한국 현대미술의 시발점으로 자리매김하고자 여러 차례 시도했으나, 그다지 성공적이지는 못했다. 그러나 1958년 5월에 있었던, 현대미술가협회의 3회 전시에서 '소위 한국 최초의 앵포르멜 작품'●으로 알려진 「회화」 시리즈그림4를 출품해 본격적으로 주목을 받기 시작했다. 혹자는 이 작품을 비정형 추상미술의 시작점으로 칭송했으며, 그가 몸담았던 현대미술가협회의 추상운동은 한국 현대미술의 시발점으로 언급되기도 한다. 따라서 만약 여러분이 입수한 작품이 바로 1958년도에 제작되었던 일련의 「회화」 시리즈라면, 당연히 무슨 수를 써서라도 고객이 구입하도록 해야 한다. 왜냐하면 한국 현대미술, 특히 추상미술의 영역에서 가장 빈번하게 언급되고 있는 작품이기 때문이다. 실제로 수많은 학자들이 앵포르멜 운동과 관련한 글을

그림4 박서보, 「회화 No.1」, 캔버스에 유채, 92x82cm, 1957~58, 개인 소장

발표했으며, 그러한 글에서 빠짐없이 거론되고 있는 것이 이 작품이다. 혹시 지금 메모하고 있는가? 그럴 필요까지는 없다. 현재까지「회화 No.1」만이 그 존재를 확인할 수 있는데, 이마저도 개인 소장가의 소장품이다. 그의 이성이 제대로 작동하는 한, 이 그림이 미술시장에 나올 가능성은 전무하니까 말이다.

그런데 어느 날 우연히 흑백사진으로만 전하는「회화」시리즈 중 하나가 여러분의 손에 입수되었고, 게다가 여러분이 이를 알아볼 수 있다면 어떨까? 단순히 박서보의 '초기작'으로서가 아니라, 바로 그 역사적인「회화」시리즈라는 사실을 아는 여러분의 경쟁력에 대해서는 말이 필요 없을 것이다.

실없는 소리가 길었다. 가능한 이야기이긴 하지만 현실성은 다소 떨어지므로, 다시 팩트로 돌아가보자. 현재 상업적인 영역에서 거래되고 있는 박서보의 작품은 1970년대의「묘법」시리즈에서부터 확인된다. 이후 그의「묘법」은 시대별로 조금씩 다른 변화variation를 보이는데, 여러분이 판매하고자 하는 작품이 무엇인지에 따라 그에 따른 각각의 자료들을 들여다보면 된다.

박서보에 대해서는 끝이 없다. 학자들의 의견을 자신의 입으로 개진해도 되고, 기존의 모든 연구논문을 숙독한 후에 스스로 내린 판단이 기존의 것과 다르다면, 그것 역시 의미가 있다. 여러분은 기존의

● 앵포르멜Informel. 비정형 회화. 1950년대를 전후하여 미국과 프랑스를 중심으로 대상의 형상으로부터 벗어난 일련의 비형상 추상회화가 등장하기 시작하는데, 프랑스에서는 앵포르멜, 미국에서는 추상표현주의라고 명명된다. 이러한 서구의 비형상 회화가 한국에 도입된 것은 1958년을 전후한 시기로, 박서보의「회화 No.1」이 최초의 앵포르멜 작품으로 알려졌으나, 2000년 즈음 새로운 의견들이 개진되었다. 가령 1958년 2월 뉴욕의 월드하우스 갤러리 전시에 출품된 김훈의 작품이나 전라도 광주를 중심으로 활동했던 양수아, 강용운의 작품들에 대한 주목이 그것이다. 또한 서양화단뿐 아니라 동양화단에서도 1958년 3월〈도불전〉에 출품한 이응노의 작품에서 앵포르멜-추상표현주의 계열의 작품들이 확인되고 있어, 앵포르멜을 둘러싼 '최초 논쟁'은 앞으로도 계속될 것 같다.

평가에 대해 컬렉터에게 얘기할 것이고, 그것에 근거하여, 혹은 그 근거에 반하여 자신의 의견을 얘기할 권리가 있다. 당연히 그 이유에 대해서도 여러분이 함께 제시할 테니까. 판단은 컬렉터의 몫으로 남겨두면 된다. 그가 내린 결론과 관계없이, 컬렉터는 여러분의 전문적인 의견을 고마워하고 존중할 것이라는 게 중요하다.

이러한 사례를 통해 내가 강조하고 싶은 것이 있다면, 컬렉터에게 할 수 있는 얘기가 '싼 가격에 나온 인기 있는 작품으로, 앞으로 더 오를 것이다' 외에도 많다는 사실이다. 그리고 이는 전적으로 우리의 노력에 달려 있다. 특정 작가나 특정 작품에 대한 완벽한 결론이 하나의 완결된 형태로 제공되어 우리의 입맛에 딱 맞아떨어지는 '다 된 밥'은 어디에도 없다. 따라서 이를 위해 우리는 인터넷 지식검색 대신 가장 기본적인 1차 자료와 개론서를 들여다보고 이를 통해 대략의 개요를 확인한 후, 각자의 '판단'과 '평가'에 도움이 될 만한 심도 깊은 연구물들, 가령 각종 학술지에 수록된 연구물이나 미술사 논문들의 목록을 검색해 찾아 읽어야 한다.

잊지 말아야 하는 것은, 이는 어디까지나 객관적인 자료를 바탕으로 접근한 미술사적인 여러 견해 중 일부로서, 이러한 자료가 단 하나의 절대적인 결론을 의미하지는 않는다는 것이다. 즉 우리가 기본적으로 인지하고 있어야 하는 자료임에는 틀림 없지만, 이는 우리의 판단을 돕기 위한 여러 자료 중 하나라는 사실이다. 자신만의 입체적인 판단에 신빙성을 높이기 위해서는, 이러한 학술적인 자료뿐 아니라 실제의 작품 경향과 미술계의 동향까지도 함께 살펴야 한다. 이것이 바로 미술사학자와 현장 전문 인력들의 본질적인 차이다. 학자들은 가치판단에 필요한 여러 객관적 자료와 그 의미에 대한 해석을 제공할 뿐, 그 자료들 속에서 어떤 것을 주목하고 어떠한 결론을 도출할 것인가

하는 것은 여러분 각자의 몫이다.

앞서 내가 이대원에 대해 접근하면서, 그에 대한 자료들 속에서 어떠한 것을 주목했고, 이를 바탕으로 무엇을 도출해냈는지를 살펴보기 바란다. 그리고 그의 작품을 평가하는 데 있어, 내 판단의 근거들이 무엇이었는지, 그 근거들이 어디서 비롯되었는지를 (case study 1의 (a)~(d)로 표시한 부분을 통해) 확인하기 바란다.

결국 이대원이라는 작가에 대해 판단하고자 한다면, 그의 작품 전시회는 물론 이대원과 동시대, 그리고 다른 시대 작가들의 전시도 부지런히 챙겨 봐야 한다는 것을, 더불어 1950년대 이후 한국미술 전반에 대한 이해가 근간을 이뤄야 함을 인지했을 것으로 믿는다. 이것이 바로 딜러가 학자만큼이나 체계적인 학습과 노력이 필요하다고 여기는 이유다. 동시에 이것이 여러분을 전문가로서 변별하게 하는 전문성의 실체다. 여러분이 딜러나 큐레이터, 혹은 비평가 그 무엇이 되고자 하든 간에 말이다.

과연 적절한 가격인가?

딜러로서 제공해야 할 또 다른 중요한 자료는 가격에 대한 것이다. 매매가 이뤄지는 모든 영역에서 그렇겠지만, 미술품 판매에 있어 가격과 관련한 사항이 가장 민감한 것은 틀림없다. 이는 단순히 '돈'의 문제라기보다는, 작품성에 대한 본질적인 판단에 영향을 미칠 수 있기 때문이다.

가령 작품성이 좋은 작품이라 하더라도, 당시의 시세와 비교해서 가격이 높다면 그것은 어떤 의미에서 구입하기에 좋은 작품이 아닐 수 있다. 왜냐하면 모든 컬렉터가 '좋은 작품'이기만 하면 비싸도 상관없다고 생각하지 않을 뿐더러, 궁극적으로 '좋은 작품'을 '적절한 가격'에 구입하는 것이 컬렉터의 신뢰를 얻기에 바람직하기 때문이다.

본질적으로 '좋은' 작품에 대해 판단하기 위해서는 작품성의 절대적 우열에 관한 기준을 한 축으로 하고, '가격 대비'라는 또 다른 상대적 축을 통해 다양한 판단의 가능성을 열어두어야 한다. 특히 상업적인 영역에 있어서 후자는 더욱더 중요한 요소다. 작품성이라는 요건에서 A라는 작품이 B라는 작품보다 열등할 수 있지만, 가격이라는 요소가 들어가면 판단이 좀 더 복잡해지기 마련이다. 가격에 관계없이 좋은 작품도 있겠지만, 그렇게만 판단하기에 우리가 사는 세계는 그리 단순하지 않다. 가령 100만 원짜리로서는 좋은 작품이나, 1,000만 원짜리로서는 좋지 않은 작품이 있지 않겠는가? 이는 결국 현실 세계에서는, 작품에 대한 판단이나 평가에 있어 고려해야 할 요소로 작품성 외에도 가격과 같은 다른 요소들이 있음을 알려주는 것이다. 미술사학자 혹은 미술관의 큐레이터와 현장에서 일하는 전문가, 딜러나 갤러리스트 업무가 본질적으로 다른 지점이 바로 이것이다.

미술사학자는 학문의 세계에서 지고지순하고 엄격한 잣대를 통해 작품을 연구하고 판단하지만, 딜러는 그 외에도 '가격'이

라는 또 다른 중요하고도 현실적인 요소에 대해 명확히 인지하고 있어야 한다. 이러한 관점에서 여러분이 제시하는 가격이 적절한지 아닌지에 대한 근거는 딜러가 파악하고 있어야 하는 중요한 정보다.

물론 비싸다고 생각하면 애초에 컬렉터가 구입하지 않겠지만, 가격에 대한 여러분의 경쟁력을 컬렉터가 구입을 결정하는지 여부에 의해 알아채서는 안 된다. 또한 자신이 특정 화랑에 속한 딜러라면, 단순히 화랑에서 정한 가격이라고 생각 없이 받아들여서도 곤란하다. 화랑이 책정한 가격이 지나치게 평가 절상된 것이라면, 여러분은 그 작품 대신 다른 작품을 권하는 것이 맞다(아니, 권할 수도 있다. 중요한 것은 여러분이 판단하고 선택할 수 있다는 점이다). 장기적인 관점에서 딜러에게 중요한 것은 화랑의 이익이 아니라, 컬렉터의 이익이기 때문이다. 그 결과 생성된 신뢰는 기본적으로 여러분이 일하는 화랑의 이익으로 환원된다. 더불어 여러분이 계속해서 그 화랑에서 일하게 된다면, 컬렉터는 다른 딜러가 아닌 당신을 신뢰할 것이고, 당신이 다른 곳으로 옮긴다 하더라도 당신을 찾아 그 신뢰를 보여줄 테니 말이다. 예컨대 그의 신뢰가 훼손되지 않는 한, 한국미술의 발전에 어떤 식으로든 이바지하게 된다는 것이 중요하다.

또한 여러분이 특정 화랑에 속하지 않은 프라이빗 딜러라면, 주로 한 컬렉터의 소장품을 다른 컬렉터에게 중개하는 일을 하게 된다. 이 경우, 팔려고 하는 측과 사려고 하는 측 모두에게

합당하다고 여겨지는 적절한 가격을 인지하고 있어야 어느 한 쪽에 휘둘리지 않을 가능성이 높아진다. 왜냐하면 비교적 타당한 근거를 양자 모두에게 제시할 수 있을 테니 말이다.

일단 컬렉터가 특정 작품의 구입을 이미 결정한 후라면, 수많은 딜러 중에서 여러분의 경쟁력은 결국 보다 적절한 가격의 제시 여부에 있다. 이럴 경우 경쟁력 있는 가격으로 원 소유자 측을 설득해 작품을 구할 수 있으려면, 역시 적절한 가격 데이터를 확보해야 하는 것이다. 혹 작품을 내놓은 측에서 완강하게 특정 가격을 제시한 까닭에 딜러들이 제공하는 가격들에 별 차이가 없다 하더라도, 컬렉터에게 '얼마 아니면 안 판대요'라고 말하는 대신, 여러분이 준비한 가격 데이터에 근거한 소견, 혹은 그러한 자료를 준비한 신중한 태도가 여러분과 다른 딜러의 변별점으로 작용할 것이다.

세상에 객관적인 가격은 없다

그렇다면 적절한 가격은 무엇인가? 절대적 의미에서 적절한 가격은 존재할 수 있는 것인가? 너무 추상적인가? 다시 이대원으로 돌아가보자. 가령 이대원 작품에 적절한 가격이 존재할 수 있을까? 쉽지 않다. 가격은 늘 상대적이다. 세상에 절대적인 하나의 잣대로 통용되는 '적절한' 가격을 상정하기란 사실상 불가능하다. 그래서 우리는 '시세'를 대안으로 삼는다.

자신이 판매하려고 하는 작품의 가격이 적절한지의 여부를

판단하려면, 우선 이대원 작품에 관한 일반적인 가격 리스트가 확보되어야 하고, 더 나아가 특정 주제, 특정 시기, 특정 사이즈에 따른 가격 정보를 각각 파악해야 한다. 어떻게? 1975년 이후로 이대원의 개인전을 10여 차례 이상 열었던 갤러리 현대의 판매 가격이라든지, 옥션에서 판매되었던 당시의 가격에 대한 객관적 기록과 정보들을 파악할 필요가 있다. 여러분이 현재 딜러라면 각각의 갤러리에 속해 있는 내부 인력을 통해 근간의 가격 정보 정도는 어렵지 않게 입수할 수 있을 것이다. 더불어 2008년 한국미술정보연구소에서 2007년 한 해 동안 국내외의 옥션과 전시회에서 거래된 모든 작품의 가격 정보를 공개하는 책자를 발행했는데, 이러한 가격 자료들에 대한 정보 수집과 인지가 가격에 대한 기준을 잡는 근거가 된다.

이러한 객관적 데이터를 바탕으로, 딜러는 고객에게 본인이 판매하고자 하는 작품에 대한 객관적 정보들과 함께 주관적 판단을 제공한다. 즉, 지금 이 가격이 단순히 '좋은 가격'이라고 얘기하는 대신, 여러분이 확보한 데이터를 기준으로 왜, 얼마만큼 좋은 가격인지 설명함으로써 객관적 정보와 주관적 판단을 함께 제공할 수 있다는 것이다.

여기서 더 나아가 자신이 다루고 있는 작가별로 가격 리스트를 작성하고, 지속적으로 업데이트할 필요가 있다. 이러한 자신만의 작업들은 가격의 변동 속에서 적절한 타이밍에 작품을 추천할 수 있게끔 함으로써, 딜러의 전문성을 인정하게 하는 요

소가 되는 것이다. 실상 이러한 유의 분석은 뒤에서 언급하게 될 '네 번째 연장'과 관련되는 부분으로, 자세한 내용은 뒤로 넘기도록 하자.

이쯤에서 짚고 넘어갈 것이 있는데, 앞서 언급했던 첫 번째 연장을 기억하는가? 바로 외국어 능력이었다. 여러분이 가진 외국어 능력은 단순히 해외 아트페어에 나가 작품을 판매하거나 전시와 관련하여 이메일을 주고받는 커뮤니케이션 영역에 그치는 것이 아니다. 작품 판매와 관련하여 딜러의 외국어 능력은 여러분이 좀 더 심층적으로 핸들링할 수 있는 작가들의 영역이 국내를 넘어서 해외로까지 확장될 수 있음을 의미한다.

즉, 두 번째 연장인 작품 판매 능력을 위해 딜러가 작가와 작품에 대한 전문지식과 가격에 대한 정보를 컬렉터에게 제공하는 데 있어, 여러분의 외국어 능력은 단순히 자료 찾기나 인터넷 검색에서 끝나지 않고 한층 더 입체적인 능력으로 가공되어, 꽤 변별력 있는 결과로 탄생될 수 있음을 기억해야 한다. 자신의 능력에 따라, 곳곳에 흩어져 있는 학술 자료와 가격 데이터를 모으는 것에서부터 이를 근거로 판단하고 평가하게 되는 정보의 수준이 달라진다. 어떤 정보에 접근할 수 있느냐에 따라 이를 바탕으로 내리게 될 판단의 순도가 달라진다는 점에서, 개개인의 경쟁력에서 중요한 요소로 작용한다. 이는 결국 각각의 연장들이 개별적으로 존재하는 것이 아니라, 서로 유기적으로 연결되어 자신의 경쟁력을 한층 더 다층적으로 상승시키는 역

할을 하게 된다는 사실을 보여준다.

그러나 이보다 더 중요한 것은 이것을 가능하게 하는 것이 단순히 외국어 능력이 아니라, 필요한 적절한 자료를 파악하고 이에 접근하는 방법, 그리고 자료를 수집하여 분석하고 이를 토대로 일련의 잠정적 결론으로 정리하는 방법에 대한 파악과 체화로부터 비롯된다는 사실이다. 이는 근본적으로 인문학적 방법론에 근거하는 것으로, 석사 과정에서 제대로 논문을 쓴 사람이라면 이러한 방법론을 이미 배웠을 것이다. 더욱이 미술사적 방법론을 아는 사람이라면 어떠한 자료를 어디에서 찾을 수 있는지, 또 어떻게 활용할 수 있는지를 파악하고 있기 때문에 훨씬 수월하게 이해하고 실행할 수 있을 것이다. 같은 이유로, 박서보나 이대원에 대한 적절한 자료를 어디서, 어떻게 구할 수 있는지에 대해서도 당연히 알고 있고, 알 수 있어야 한다는 얘기다.

자, 팔고자 하는 작품에 대해 구체적으로 어떤 데이터들을 준비해야 하는지 대략 감을 잡았는가? 가격과 작가의 가치에 대한 판단이 그것이다. 그런데 뭔가 놓친 것 같지 않은가?

정작 문제는, 대부분의 딜러가 다루고 판매해야 할 대상이 바로 동시대 작품들이라는 사실이다. 그리고 미술사적인 평가 작업은 늘 후대에 일어나게 된다. 이대원이나 박서보와 같은 원로 작가들의 경우는, 앞서 설명한 방식대로 데이터에 접근함으로써 해결할 수 있다. 그러나 기껏 몇 안 되는 도록 서문이나 신

문기사 정도가 다인 중견 작가와 그마저도 변변찮은 신진 작가들은? 대부분 미술사적 평가가 완료되지 않은, 혹은 시작조차 하지 않은 작가에 대하여, 우리는 어떻게 평가하고 컬렉터들에게 권할 것인가?

그렇다면 이대원이나 박서보 정도가 아닌 작가들은 다루지 말아야 하나? 불과 2000년대 초까지, 심지어 중반까지도, 메이저 화랑과 상당수의 화랑들이 취했던 방식이다. 바로 '검증된 작가 외에는 전시하지 않는 것!' 말이다. 그게 아니라면, 화랑 측에서 자신들이 전시하는 작가들을 어떻게라도 띄워서 이슈를 만들든지 말이다.

이 딜레마가 해결되지 못하면, 우리는(딜러나 큐레이터 모두) 영원히 남들에 의해 평가가 완료된 작가들만 다룰 수밖에 없으며, 남들 가는 대로 그들의 행보에 발맞춰 유행을 뒤따르는 수밖에 없다. 유행을 선도하는 자와 뒤따르는 자의 승패는 자명하다. 뒤따르는 쪽은 앞서 나간 쪽이 먹다 남은 것을 취하고, 동일한 콘텐츠를 가지고 끊임없이 다른 화랑들과 경쟁하면서 주류가 아니라 2류, 3류의 시장에 만족해야 한다는 결론에 도달하게 된다. 그리고 승자 독식의 원리에 의해, 계속 2차 시장, 3차 시장을 기웃거려야 하는 숙명을 피할 수 없다. 모든 딜러가 다 공평하게 구할 수 있는 작가라면, 굳이 여러분을 통해 작품을 구입해야 할 이유가 무엇이겠는가? 친절함? 인간성?

또 다른 문제도 있다. '모험'이 가지고 올 수 있는 위험을 줄

이기 위해 잘 알려진 작가만을 취급한다면, 젊은 작가들 혹은 미처 발견되지 못한 작가들은 그냥 방치해야 하는가? 이것은 미술계를 구성하는 주요한 축으로서 화랑의 사명이나 책임과도 연관된다. 궁극적으로 화상은 당대의 작가들을 통해 이익을 취하지만, 동시에 다음 세대의 작가들을 키울 책임과 의무가 있다. 이러한 인프라 구축에 대한 공동의 책임감을 가지고 있지 않다면, 일개 '장사치' 혹은 '보따리장수'에 불과하다.

사실상 나중에 어떻게 될지 알 수 없는 작가들을 판단하고 선택해야 한다는 것은 현장에서 가장 빈번하게 부딪히게 되는 사례다. 그리고 외부의 검증이 채 이루어지지 않았거나, 혹은 공고하지 않은 작가들을 다루게 될 때, 바로 진검승부가 벌어진다. 그리고 이 진검승부에서 본격적으로 승부의 도마에 오르는 것이 바로 딜러의 '안목'이다.

그렇기 때문에, 10년 전에 팔았던 작가들의 작품을 도로 사들이는 화랑들이 생기는 것이다. 그때는 확신을 가지고 팔았겠지만, 결과적으로 그 작가는 살아남지 못한 무명의 작가가 된 셈이고, 이제 화랑은 그 안목에 대해―화랑의 안목을 믿었던 컬렉터의 신뢰를 잃지 않기 위해―일종의 책임을 지는 셈이다. 이러한 사례는 결국, 장기적인 관점의 작품 판매를 위해서는 '안목'이 필요하다는 사실을 명백히 알려준다. 따라서 여러분의 세 번째 경쟁력은 바로 안목이며, 이는 화랑과 딜러, 그리고 큐레이터와 모든 미술계 인력의 핵심 역량이기도 하다.

세 번째 연장:
안목, 아트 스페셜리스트의 핵심 경쟁력

앞서 첫 번째 연장에서 언급했듯이, 어찌 보면 차라리 외국 어나 유학이라는 스펙은 훨씬 단순하다. 어쨌든 한정된 기간의 과정을 통해 획득해 올 수 있는 일종의 자격증이니까. 그리고 두 번째 연장인 작가와 작품에 대한 객관적인 데이터의 확보 또한 방법과 패턴을 파악하고 이에 익숙해진다면, 역시 오래지 않아 자신의 역량만큼 소기의 진전을 이룰 수 있다.

그러나 세 번째 연장은 하루아침에 획득되는 것이 아니어서 지속적으로 쌓아가야 하는 인내심을 필요로 한다. 이는 자신만의 창고에 곡식을 쌓는 작업, 즉 일종의 '지식창고' 만들기로 비유할 수 있다.

작품을 보는 눈, 즉 '안목' 혹은 '감식안'이라는 것은 어떻게 훈련하고 획득할 수 있는가? 혹시 이와 관련하여 구체적인 방법을 알고 있거나 들은 적이 있는가? 내가 들을 수 있었던 유일한 충고는, '작품을 많이 보라'는 말이었다. 맞는 말이다. 그러나 이 말, 즉 '본다'는 것이 의미하는 바를 제대로 납득하려면,

앞뒤 다 잘라버리고 그들이 미처 언급하지 않은 부분, 즉 전체 맥락에 대한 이해가 필요하다. 그 퍼즐을 지금부터 함께 찾아가 보자.

안목은 어떻게 만들어지는가:
안목의 생성 과정

STEP 1. 취향의 생성: 주관적 호불호의 판단

타고난 심미안도 존재하겠지만 대부분의 범인들이 이른바 '안목'이라는 것을 획득하기 위해서는, 명실공히 99퍼센트의 노력과 훈련이 필요하다.

'안목'에 대해 얘기하기 전에 먼저 미술작품, 아니 미술이라는 매체 자체에 대한 나의 이해력이나 직관적 감응력이 어느 정도의 수준이었는지에 대해서 사전에 실토할 필요가 있을 것 같다. 왜냐하면 '안목'과 관련하여 지금부터 얘기하게 될 것들은, 그러한 문외한이 전적으로 오랜 시간의 우여곡절 끝에 작품에 눈을 뜨게 되는 '경험론적 인식'의 결과물이기 때문이다. 그렇기에 여러분이 15년 전의 나와 조금도 다를 게 없다 하더라도 희망을 가져도 된다는 얘기이며, 혹 조금이라도 나은 점이 있다면 더욱더 의기양양해도 된다. 적어도 나와 같은 시행착오는 건너뛸 테니, 훨씬 승산 있는 게임인 것이다.

미술품을 대하는 데 있어서의 초보적인 인식 수준의 적나라한 상황에 대해서는 몇 년 전에 출간한 나의 책 『어떤 그림 좋아하세요?』에 잘 드러나 있는데, 요컨대 그 핵심을 발췌해보자면, '그림을 어떻게 보면 될까요?'라는 사람들의 질문에 대한 당시 나의 대답에 응축되어 있다.

내 방에 걸고 싶은가 아닌가를 생각합니다.

이 대답에서 당시 내 안목 수준이 고스란히 드러나는데, 바로 '주관적 취향' 단계가 그것이다.

대학에 들어와서야 처음으로 서양미술사 개론서를 읽고, 개론적인 수준의 동서양 미술사에 대한 학습을 마친 나는 졸업 후 곧장 취업 전선에 뛰어들었다. 나의 커리어는 동시대 국내외 작가들을 다루는 상업 화랑에서 시작되었고, 그들의 작품을 보고 전시를 진행하는 것이 내 업무였다. 얼마 지나지 않아 화랑의 일에는 익숙해졌지만, 당시의 나를 괴롭혔던 딜레마는 정작 그림에 대해 별다른 '감응'을 가질 수 없었다는 점이었다.

실상 이 문제는 대학 시절부터 지속된 것이었는데, 그게 괴로워서 학창 시절 나는 그림을 미친 듯이 보러 다니거나, 맹목적으로 학업에 몰두함으로써 어떠한 깨달음을 얻기 위해 노력했다. 하지만 결과는 신통치 않았다. 처음에는 내가 무식해서 그런 줄 알았고, 그 다음에는 내가 미술에 아무런 재능이 없다

고 생각했다. 그리하여 진로를 잘못 선택한 것으로 잠정적인 결론을 내리게 되었던 것이다.

그러나 출장길에 방문한 마티스 미술관에서 그림이 좋을 수도 있다는 것을 깨닫고 난 후, 페기 구겐하임 미술관 귀퉁이에서 마음에 드는 그림 한 점을 발견한 것을 계기로(그것은 화가로 본격적인 활동을 해보기도 전에 요절한 페기 구겐하임Peggy Guggenheim(1898~1979)의 딸 페긴 베일Pegeen Vail(1925~67)의 작품이었다) 미술에 대한 긴 여정의 물꼬를 트게 된다. 이를 시작으로 막 글자를 깨친 아이처럼, 한동안 '이 그림은 좋고, 저 그림은 싫고'를 반복하면서 돌아다녔다. 애초에 그림 자체에 별다른 감흥이 없었던 나로서는, 그러한 선호도가 생기기 시작했다는 것 자체만으로도 충분히 구원 받은 기분이었던 것이다.

요컨대, 미술에 대한 별다른 이론적 지식이나 정서적 감응이 없다 하더라도 지속적으로 작품에 노출되면 서서히 생기게 되는 것, 혹은 서서히 인식하게 되는 것이 바로 자신의 '취향'이다. 즉 '저 작품, 마음에 드네, 안 드네' 식의 반응이 바로 그러한 취향의 생성을 나타내는 징후로, 실상 미술작품에 대한 '안목'을 위한 첫 걸음은 바로 자신만의 취향이 생겨나는 단계에서부터 출발한다.

만약 내가 단순한 일반 관람객이었다면, 그것으로 충분했을 것이다. 그러나 현장에서 일하며 직업적인 소견이 필요했던 나로서는 동시에 또 다른 딜레마에 봉착하게 된다. 즉 남들이 알

아주는 피카소 그림은 시시하게 느껴지고, 이른바 별 볼일 없는 '듣보잡' 그림에 끌리는 난감한 상황이 발생하게 되었던 것이다. 이른바 '내 맘에 드는 그림'과 일반적으로 '좋은 그림이라고 공인된 그림'의 불일치에서 비롯되는 현상이었다.

그리하여 권위 있는 누군가가 내 개인의 판단과 취향의 정당성을 보증해주면 다행이지만, 그렇지 않을 경우에는 남모를 한숨만 쉬게 되는 것이다. 그 과정에서 많은 사람들이 유명하다는 작품을 자신의 취향과 일치시키기 위해, 억지로 하나의 공인된 '정답' 안에 스스로를 구겨 넣게 된다. 그러한 자기 최면의 와중에 문득 수면 위로 떠오르는 '의구심'―대체 이 작품이 어디가, 왜 좋다는 말인가!―의 흔적을 애써 외면하면서 말이다. 그래 봤자, 또다시 이른바 '보증서'가 첨부되지 않은 작품이 등장하게 되면, 다시금 '판단'의 사각지대에 놓이게 되는 상황이 되풀이되는 것이다. 그리고 이는 실상 교과서에서나 볼 수 있는 유명 작가들이 아닌, 동시대의 수많은 '듣보잡' 작가들을 다루어야 하는 갤러리 직원으로서는 필연적으로 매일 부딪히게 되는 현실적인 문제이기도 했다.

STEP 2. 조형성에의 개안: 작품성에 대한 객관적 판단

사회적으로 공인된 평가와 내 기호 사이의 불일치 문제로 고민하던 나는, 내 맘에 드는 작품이 '좋은 작품'인지의 여부를 확신할 수 없는 상황을 상당히 오랜 기간 겪어야만 했다. 그러던

어느 날, 내 맘에 드는 작품과 그렇지 않은 작품으로 나뉘던 주관적 평가의 단계가, 어느 순간 '좋은' 작품과 '그렇지 않은' 작품을 알아보게 되면서, 이른바 '객관적' 평가의 단계로 발전해 간다. 즉, 자신의 취향에 관계없이 작품 자체의 조형성이 가진 퀄리티를 파악하게 됨으로써, 좋은 작품과 그렇지 않은 작품을 구분할 수 있게 되었던 것이다.

과연 '조형성'이라는 것이 무엇인가? 이는 시각 매체인 미술 작품을 구성하는 여러 조형적 요소들로, 가령 형태를 만들어내는 점과 선, 그리고 면의 양상과 컬러, 구도, 붓 터치, 마티에르, 그리고 이 모든 것들이 하나로 녹아들어가 시각적으로 구현되는 총체적인 그 무엇을 의미한다. '좋은 작품'은 바로 이러한 조형적 완성도와 밀도가 일정 수준 이상의 성취에 도달한 것이다.

'그림 보기' 경험이 일정 '분량' 이상을 채우게 되는 어느 날, 우리는 미술이라는 매체를 구성하고 특징화하는 '조형성'에 눈뜨게 되고, 각각의 조형적 요소가 통합적으로 녹아들어 하나의 '통일성unity'을 이루는 미술품의 총체적인 '아우라'에 눈뜨게 되는 것이다. 그러나 역설적이게도 이것은 각 요소의 기술적 테크닉의 완성도를 초월하여 존재하는 그 무엇이다. 아주 뛰어난 기술적 우위를 유감없이 드러내는 작품에 정작 감동이 결여되어 있다든가, 혹은 명작을 똑같이 모사한 작품에서 원본의 생명력을 느낄 수 없는 그 기이한 지점을 스스로의 눈으로 확인하게

되는 때에야 비로소 조형성의 실체를 체득하게 되는 것이다. 혹자는 이를 예술품의 '아우라'라고 표현하기도 하지만, 나는 이를 '조형적 밀도'라고 칭한다. 이는 작품 화면상의 물리적 밀도와는 별개의 지점에 위치한 것이다.

문제는 미술작품을 구성하고 있는 각각의 조형성이 드러나는 방식에 하나의 절대적인 혹은 정형화된 '기준'이나 '공식'이 존재하지 않는다는 점이다. 이는 많은 사람들이 '미술'의 영역에 대해 난해하다고 느끼는 이유이기도 하다. 그것은 무심코 그려진 듯 보이는 하나의 선이나 그러한 선들에 의해 형성되는 실루엣, 그리고 컬러의 질감이나 붓 터치, 혹은 화면에 흩뿌려진 물감의 흔적에서 드러나는 것이다. 게다가 아무리 유려하게 그 세세한 차이에 대해 설명하려 해본들, 스스로가 경험을 통해 깨닫지 못하면 이해하기 어려운 것이다. 마치 수영을 처음 배울 때, 물속 깊이 가라앉으리라는 두려움에서 벗어나 물과 함께 호흡하고 팔과 다리가 교차하는 어떠한 흐름의 타이밍을 이용하여 마침내 자유롭게 유영할 수 있게 되기까지 스스로의 몸으로 터득하지 않으면 안 되는 것처럼.

따라서 작품의 조형성에 눈뜬다는 것은, 막연히 내 머릿속에 있는 관념적인 미의 기준에 의해서가 아니라, 현존하는 다양한 미술품, 즉 우리가 보게 되는, 그리고 볼 수 있는 실제의 미술품을 통해 구현된 그 다양한 조형 양상과 각각의 양상들이 빚어내는 특징을 인지하게 된다는 것을 의미한다. 또한 이를 바탕으

로 조형적 요소에 대한 구체적 기준이 우리의 시각 속에 생성되기 시작하는 것을 의미하는 것이다.

그렇다면 그림을 어느 정도 보아야만 조형성을 알아볼 수 있는가?: 개안의 분량

그 시각적 경험의 '분량'은 사람마다 다르다. 사람마다 주량이 다른 것처럼 어떤 사람은 '위스키 잔', 다른 사람은 '맥주 잔' 혹은 '막걸리 대접'에 해당하는 각자의 분량이 존재하는 것이다. 운이 나쁘다면, 우물 하나를 파야할지도 모른다. 결국 하나의 작품에서 다양한 조형성의 각 지점을 포착해낼 수 있는 역량이 다른 탓에, 사람마다 포착한 각각의 지점과 그 간격 또한 다르다. 그러나 일단 이를 포착해내는 순간, 작가 이름이나 그 명성에 따른 선입견에 관계없이, 작품이 가진 조형적 아름다움 그 자체를 느끼고자 작품에 몰두하게 되는 것이다. 습관적으로 맨먼저 작품의 캡션(명제표)에 시선을 두는 것을 그만두게 된 것도 바로 이 즈음이다.

중요한 것은, 본질적으로 개별 작품의 '조형성'에 대한 판단이 다른 작품과의 비교를 통해 형성되는, 일종의 상대적 평가의 결과물이라는 사실이다. 가령 어떤 것이 '좋은 작품'인지는, '좋지 않은 작품'을 본 시각적 경험에서 얻게 되는 것으로, 같은 맥락에서 '범작'과 '수작'에 대한 판단 또한 '졸작'과 '걸작'에 대한 경험이 전제되어야 한다. 결국 가능한 한 많은 작품을 실제

로 보는 과정에서 좋은 작품과 그렇지 않은 작품, 그리고 시원찮은 작품을 구분하게 되며, 우리가 경험하는 작품이 많으면 많을수록, 그러한 경계에 대한 우리만의 잣대는 더욱 세분화되고 정교화된다. 이러한 방법을 통해 시기별, 장르별, 지역별, 작가별, 그리고 심지어 한 작가의 작품 내에서조차도 이른바 객관적 평가가 가능하게 되는 것이다.

사실상 하나의 작가와 작품에 대해 적절한 판단을 내리기란 쉽지 않은 일이다. 요컨대 피카소의 A작품과 B작품의 우열은 두 작품을 비교함으로써 알 수 있지만, A와 B 각각의 작품에 대한 판단, 즉 피카소의 작품 중에서 이 두 작품이 위치하는 수준에 대한 판단은 피카소의 다른 작품을 보고 난 후에야 비로소 가능한 것이다. 이는 작품 판단에 있어 객관성의 확보가 다른 작품과의 비교를 통한 상대적 평가에서 비롯됨을 알려주는 것이다. 이를 확장하면, 특정 작가의 특정 작품에 대한 평가는 물론, 작가별, 지역별, 장르별, 시기별로 각각의 조형성에 대한 판단을 각각에 해당되는 작품군##과의 비교를 통해 내릴 수 있음을 알려준다. 결국 자신의 취향에서 시작된 주관적 판단은 미술이라는 매체가 가지고 있는 고유의 '조형성'에 대한 개안을 전제로 하며, 이를 지렛대 삼아 다양한 작품들과의 상대적 평가를 통해 객관성을 갖추게 된다.

많은 작품을 볼수록, 우리의 잣대는 정교해진다. 되도록 다양한 장르, 다양한 퀄리티, 다양한 작가의 작품에 노출되고 이를 시각적으로 습득함으로써, 그리고 이것이 지속적으로 되풀이되어 하나의 공고한 체험으로 굳어지게 되면서, 자신만의 안목이 형성되어간다. 비록 자신의 취향이 아니더라도, 각 장르와 각 스타일의 매력과 장점에 눈뜨게 되고, 이에 대해 충분히 공감하고 납득하게 되는 과정을 오랜 기간 거치게 되는 것이다. 그 과정에서 우리의 취향은 변할 수도 혹은 확대될 수도 있으며, 혹은 기존의 취향이 정교화되어 더욱 까다로운 눈을 가지게 될 수도 있다. 이쯤 되려면 서양미술사에 등장하는 어지간한 작품은 물론 그렇지 않은 작품들까지도 한두 번 이상은 보았다는 것을 의미하기도 한다. 그렇지 않은가? 각 장르의 좋은 예와 나쁜 예, 혹은 평범하고 진부한 예를 구분하기 위해서라면 말이다.

그리하여 어느 순간 미술작품에 대한 스스로의 판단이 사회적으로 공인된 평가에 근접하게 되고 그 간극이 차츰 메워져 가는 것을 확인하게 된다. 유명하다는 작품이 왜 유명한지에 대해 스스로 납득할 수 있게 되는 것이다.

그러나 여전히 불일치의 지점은 존재한다. 이것을 단지 취향의 차이로 치부하고 무시하기에는 이 불일치의 대상이 미술사에서 한 획을 그은 유명한 작품들이라는 사실이 혼란을 가중시킨다. 시대를 초월하여 지속적으로 언급되고 있다는 것은 그만

한 가치, 그것도 내가 미처 알지 못하는 가치가 있을 수도 있다는 의미이기 때문이다. 이것은 작품 평가의 영역에 있어, 가시적인 조형적 완성도만으로는 설명할 수 없는, 그 외의 다른 잣대가 존재함을 의미하는 것이기도 하다.

그러한 과정의 한가운데에서, 불현듯 기존의 것과 다른 것이 보이기 시작하는 때가 있다. 그 작품이 도달한 조형적 완성도와는 별개로 그 작품에서 보이는 '새로운 것'을 인식하게 되는 것이다. 때로 개별 화가의 화풍이 가진 독자성의 형태로 나타날 때도 있지만, 단순히 각각의 화풍의 차이만으로는 설명할 수 없는 좀 더 근본적인 차이, 즉 기존의 유형과 확연히 구분되는 '혁신'의 형태로 존재하기도 한다. 그리하여 '맙소사! 어떻게 이런 그림이 나올 수 있지?' 하는 감탄사를 내뱉게 되는 경험을 하게 되는 것이다.

가령 16세기를 전후하여 플랑드르 지역에 존재했던 히에로니무스 보스Hieronymus Bosch(1450~1516)를 예로 들어보자. 마드리드 프라도 미술관에 소장된 그의 작품 「쾌락의 동산」(1505~10)은, 당대의 수많은 그림들이 그러했듯이 '천국'과 '지옥'이라는 기독교의 도덕적·종교적 개념을 근간으로 하는 3폭 제단화의 형식을 취하고 있다. 그러나 당시의 신학 및 종교적 배경과 관련된 상징체계는 화면을 가득 채운 기이한 동식물과 유기체들의 환상적인 이미지가 만들어낸 '판타지'로 발현된다. 중요한 것은 이 지역, 혹은 유럽 전 지역의 조형적 역사의 전후

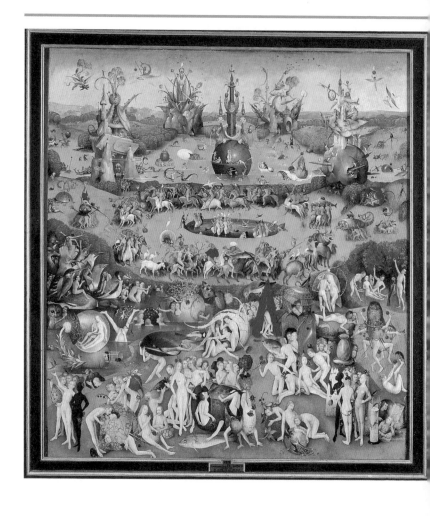

그림5 히에로니무스 보스, 「쾌락의 동산」의 가운데 패널, 나무판에 유채, 220×195cm,
1470년경 혹은 그 이후, 마드리드 프라도 미술관 소장

관계를 통틀어, 이러한 수수께끼 같은 형태의 내러티브를 표현한 전례를 찾아볼 수 없다는 사실이다. 그의 작품은 그 독특함으로 인해 16세기 전반을 통해 모사·계승되었는데, 그 변용의 흔적을 몇십 년 후 또 다른 플랑드르의 대가인 피터르 브뤼헐 Peter Brugel (1525~69)의 작품에서 일부분 확인할 수 있다.

보스의 사례는 단순히 조형성, 즉 조형적 완성도의 높낮음과는 전혀 별개로 존재하는, '새로움'이라는 영역에 위치한 잣대의 개념을 잘 드러내준다. 보스의 가치는 당대의, 그리고 그 이전의 작품을 알게 된 후에야 비로소 발견하게 되는 것이고, 이전의 것을 알게 되면 될수록 더욱 선명하게 각인되는 것이다. 보스의 혁신은 동시대뿐만 아니라 세기를 뛰어넘어 20세기에도 유효했는지, 일련의 작가들에 의해 20세기 버전에 맞게 재해석되었다. 이들은 후에 '초현실주의자'라고 명명된다.

'새로움', 이것이 바로 미술품에 대한 안목의 형성에서 최종적으로 도달하게 되는 영역으로, 조형적 아름다움과 완성도라는 잣대만으로는 설명되지 않는, 앞서 내가 당면했던 혼란스러움을 상쇄시키고 이른바 미술사의 전체 지형도를 완성시키는 '빠진 톱니바퀴'에 해당하는 다른 하나의 기준을 이해하게 되는 단계에 해당된다.

모든 시대에는 각 시대만의 '새로움'이 존재한다

이 '새로움'이 바로 그 시대의 '혁신'을 이끌었고, 이후 이 '혁

신'은 점차 '보편'이라는 위치를 차지하여 유행함으로써 그 시대를 특징짓게 한다. 그리고 때가 되면 다음 시대의 변혁을 매개하게 되는 것이다. 당연히 이 새로움에 대한 판단은 그 직전까지의 시대, 즉 전대前代와 당대當代에 존재하던 기존 작품에 대한 인지를 전제로 하는 만큼, 각 시대에 대한 충분한 이해와 습득 없이는 알아챌 수 없는 것이다. 이는 혁신을 알아볼 수 있는 최소한의 근간이 바로, '역사'를 아는 것에서 비롯한다는 것을 의미한다. 이렇듯 '혁신'의 잣대와 그 의미를 이해하게 되면서, 안목은 다음 단계로 넘어가게 된다.

그러나 여기서 짚고 넘어가야 할 중요한 사실은, 바로 '좋은' 작품과 '새로운' 작품에 대한 접근법에 있어 근본적인 차이가 존재한다는 점이다. '조형성' 자체에 대한 안목이 눈, 즉 시각적 경험을 통해 도달할 수 있는 것임에 비해, '새로움'은 단지 눈으로 보는 것만으로는 그 의미를 온전히 알아챌 수 없다는 사실이 바로 그것이다. 왜냐하면 시각적 영역에서의 새로움은 단순히 기법이나 양식의 문제로 귀결되는 듯 보이지만, 실상 눈으로 확인되는 이러한 가시적 형태의 변화를 있게 하는 것은, 근본적으로는 개념이나 의식의 변화로부터 시작되는 것이기 때문이다. 즉 기존의 미의 개념이나 관례적으로 내려오던 관습적 사고로부터 벗어남으로써 비로소 눈으로 확인되는 새로운 형태의 결과물—기법, 양식, 사조의 변화—로 이어질 수 있게 되는 것이다. 이는 가시적 형태 너머의 달라진 개념과 의미를 읽어낼

수 있어야 비로소 그 작품에 대한, 그 작품이 내포하고 있는 새로움에 대한 온전한 인식이 가능하다는 사실을 알려준다.

문제는 우리의 눈은 그 이전에는 찾아볼 수 없었던, 익숙하지 않은 그것을 단지 '이단' 혹은 '이물'로만 인지할 가능성이 높다는 점이다. 혁신이 반드시 당대의 미감과 미의식에 부합되는 방식으로 출현하지 않기 때문이다. 심지어 당대의 정치와 사회에 반(反)하기도 한다. 그리하여 당대의 주류로부터 배척받아온 경우가 훨씬 많았음을, 극히 일부의 화가나 이론가나 지성인들만이 그 새로움을 알아보았음을, 때로는 당대의 그 누구도 그것을 알아보지 못했던 기막힌 진실을 우리는 미술의 역사를 통해 확인할 수 있다. 결국 우리는 현상 너머의 것을 파악할 수 있어야 한다. 그리고 표피적 현상 너머의 인식론적 변화, 그 인과 관계를 제대로 인지하기 위해서는 단순한 시각적 경험을 넘어선 근원적인 통찰이 필요하다는 것 또한 잊지 말아야 한다.

앞서 혁신을 알아볼 수 있는 최소한의 근간이 바로, '역사'를 아는 것으로부터 비롯된다고 이야기했다. 미술사Art History는 미술의 역사, 즉 과거로부터 현재에 이르는 미술작품의 역사를 의미하는 것이다. 그리고 미술사를 습득한다는 것은 시각 조형예술의 전체 맥락을 이해함으로써, 개별 시대의 특수성을 더욱 선명하게 이해하는 것이다. 즉, 각 시대를 대표하는 사조, 하나의 흐름이 등장하게 되는 지점과 이것이 다른 흐름으로 전이되

어 가는 과정을 이해하게 된다는 것을 의미한다. 미술사는 이전 시대의 새로움이 다음 시대의 새로움으로 이어지는 거대한 맥락을 조형적 측면은 물론 사회·정치·종교·문화적 측면에서 일목요연하게 알려줄 뿐 아니라, 그 인식의 전환을 일으킨 작품들이 역사에 남는다는 진리 또한 가장 극명하게 드러내준다. 미술의 전 시대를 거쳐 각각의 혁신이 어떠한 방식으로 출현했고, 그 혁신의 조형적 현상 너머에 존재하는 것들, 즉 조형 양식을 변화하게 했던 생각과 개념들, 미를 인식하는 인식론적 방식의 변화를 본질적으로 이해하게 됨으로써, 비로소 우리가 살아가는 '당대contemporary'의 새로움을 알아볼 수 있게 하는 최소한의 근간이 마련되는 것이다. 그리하여 미술품은 단순히 하나의 시각적 유희거리 혹은 기호품 이상의 의미, 즉 각 시대를 특징짓는 그 시대만이 가진 새로움을 구현하며, 그 새로움을 가능케 한 사회·종교·문화적 요소들이 녹아 있는 한 시대의 총체적 산물이라는 사실을 알려준다.

미술의 가치는 아름다움과 혁신이다

여기서 우리는 미술의 의미와 가치에 관련한 본질적인 질문과 맞닥트리게 된다. 미술이란 무엇인가? 미술의 가치와 본질은 무엇인가? 과연 새로움만이 유일한 의미와 가치를 가지는가?

그렇지 않다. 시대를 혁신하는 새로움이 아니라 하더라도,

'좋은' 작품은 존재한다. 모든 '좋은' 작품에는 나름의 조형적 독자성과 특징이 있으며, 보는 순간 미술이라는 매체가 지닐 수 있는 황홀한 페로몬을 내뿜는다. 그 조형성이 지닌 아름다움에 눈을 뗄 수 없게 되는 것이다. 새롭지 않더라도 좋은 작품, 즉 조형적 완성도가 뛰어나 우리에게 시각적인 쾌감과 미적 황홀감을 부여하는 작품이 존재하며, 이 또한 미술의 역사에서 중요한, 그리고 당대를 살아가는 우리에게 고귀한 작품이라 할 수 있다.

무엇보다 새로움에 대한 판단이 시대마다 다를 수 있다는 사실도 중요한 지점이다. 또 다른 시대의 기준으로 전 시대에 묻혀 있던 새로움이 재발견되는 경우도 있다. 고딕에 대한 근대기의 평가, 플랑드르 미술에 대한 오늘날의 평가가 그런 예다. 다만, 이 경우에도 본질적으로 작품 자체로서 지니는 밀도, 완성도가 뛰어나야 한다는 점은 분명하다.

이렇듯 순수한 조형적 미와 이로부터 비롯되는 쾌快를 통해 미에 대한 감성을 충족시키는 한편, 조형을 통해 당대의 인식을 깨부수고 변화를 야기하는 '혁신'이 주는 또 다른 쾌의 다양한 사례를 우리는 미술사에 등장하는 작품들을 통해 확인할 수 있다. 그리하여 최초의 '시도'로부터 확대된 미의 개념을 통해 후대의 우리는 이 혁신을 보편으로 누리게 됨으로써, 훨씬 풍요로운 미적 경험을 할 수 있게 되는 것이다.

결국 우리는 장구한 미술의 역사를 통해 '좋은' 작품과 더불

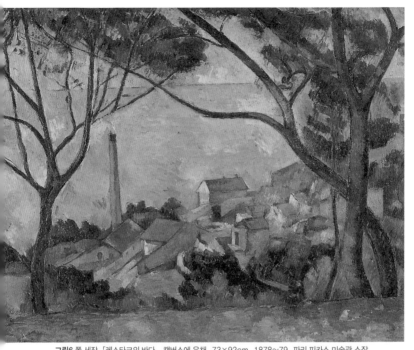

그림6 폴 세잔, 「레스타크의 바다」, 캔버스에 유채, 73×92cm, 1878~79, 파리 피카소 미술관 소장

어 '새로운' 작품이 남게 된다는 사실을 수많은 미술관에서 확인할 수 있다. 그 아름다움과 혁신을 창조해내는 사람 그리고 그것을 볼 줄 알고 읽어낼 줄 아는 사람이 또한 역사에 남는다. 게다가 우리에게 세속적 위안이 되는 것이 있다면, 그들을 창조해내는 사람보다 그것을 볼 줄 아는 사람이 돈을 벌 수 있다는 점일 것이다.

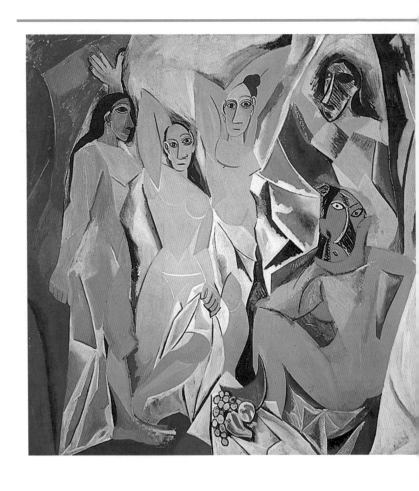

그림7 파블로 피카소, 「아비뇽의 처녀들」, 캔버스에 유채, 243.9× 233.7cm, 1907, 뉴욕 현대미술관 소장

그뿐인가? 좋은 작품과 새로운 작품이 반드시 일치하지 않는다는 것 또한 알게 된다. 가령 폴 세잔Paul Cezanne(1839~1906)그림6의 풍경화는 그 자체로 조형적인 밀도가 상당한 동시에 혁신적이기까지 하다. 아마 세잔의 풍경화를 실제로 볼 기회가 없었던 사람들은 쉽사리 이해가 되지 않을 수도 있을 테지만, 제대로 된 그의 작품을 본 사람들은 고개를 끄덕거릴 것이다. 반면 파블로 피카소Pablo Picasso(1881~1973)의 입체파 작품은 혁신적인 것임에는 분명하지만, 조형성과 그 밀도에 대한 평가는 엇갈린다. 개인적으로는 입체파의 시작을 알린 피카소의 「아비뇽의 처녀들」그림7의 조형미가 뛰어나다고 생각하지 않는다. 다만 그의 그림이 내포하고 있는 혁신성에 매료될 뿐이다.

우리는 미술의 역사를 통해 전해 내려오는 이러한 작품의 실제 사례를 통해, 스스로의 취향과는 별개로 좋은 작품과 새로운 작품을 식별하게 되는 것은 물론 그 차이에 대한 구분을 할 수 있게 된다. 그 과정에서 좋은 작품과 새로운 작품의 가치와 의미를 이해하게 되면서, 그 결과 우리의 취향은 더욱 다양해진다. 그리하여 공인된 작품이 가진 명성과 자신의 기호 사이의 간극은 차차 사라지고 마침내 일치해가는 것이다.

안목은 어떻게 길러지는가:
안목의 훈련 방법

자, 지금까지 안목의 생성 과정에 대해서 얘기했다. 지금부터 안목을 기르기 위한 좀 더 구체적인 방법에 대해 얘기하고자 한다. 이미 눈치 챈 사람도 있겠지만, 이 훈련에는 오랜 시간과 노력을 투자해야 한다. 그것은 마치 예술의 다른 영역, 가령 장차 음악가나 무용가가 되기 위해 굉장히 어렸을 적부터 본격적인 정규 교육 과정을 체계적으로 밟게 되는 것과 동일한 메커니즘이 적용된다. 그들이 초등학교, 늦어도 중학교 때부터 몸을 표현하는 훈련, 음악을 듣고 구체적인 하나의 악기를 통해 표현하는 훈련을 시작한다는 사실을 상기한다면 쉽게 이해할 수 있다.

하지만 유감스럽게도 지금까지 장래 미술계 현장에서 일하고자 하는 계획을 가진 인력들을 위해서는 어떠한 준비와 훈련이 필요한지에 대해 제대로 접근할 기회가 없었다. 나 역시 구체적인 방법을 몰랐기에, 들쑥날쑥 왔다 갔다 하면서 15년에 이르는 시간이 필요했고, 겨우 얼마 전부터 '안목'의 실재에 대해 감을 잡기 시작했다. 누군가 좀 더 구체적인 얘기를 해주었다면, 훨씬 효율적인 방식으로, 좀 더 일찍부터 준비할 수 있었을 것이고, 그렇다면 프로페셔널로서 출발점에 설 수 있는 시기도 지금보다 앞당겨졌을 것이다.

곰브리치의 사례

20세기를 대표하는 미술사가이자 『서양미술사The story of Art』의 지은이로 우리에게 잘 알려진 곰브리치E. H. Gombrich (1909~2001)는 어린 시절부터 비 오는 일요일에는 법률가인 아버지 손에 이끌려 빈 미술사박물관Kunsthistorisches Museum Vienna●에 드나들었다. 비록 본인은 진기한 동물 표본들로 가득 찬 자연사박물관을 선호했지만 말이다. 이유는 간단했다. 비가 오는 일요일 오후의 나들이로는 집 근처의 미술관만 한 데가 없었기 때문이다. 처음에는 어린 소년의 관심을 끌 만한 미이라나 스핑크스 같은 것들을 볼 수 있는 선사 시대와 고대 이집트 미술에 열중했지만, 그것이 지겨워지자 어쩔 수 없이 차차 그리스와 로마 미술로 옮겨 가게 되었다. 이러한 방식으로 열다섯 살 무렵엔 중세 미술과 후기고딕 미술에, 고등학교를 졸업할 열여덟 살 즈음에는 19세기 낭만주의와 사실주의 순으로 순차적인

● 오스트리아 국립박물관으로, 루브르 박물관, 프라도 박물관과 함께 유럽 3대 박물관의 하나로 손꼽힌다. 15세기 이후 대대로 신성로마제국의 황제 자리를 독차지해왔던 합스부르크 왕가는 오스트리아 빈에 거처를 두고 있으면서, 이미 16세기 무렵 오스트리아 지역뿐 아니라, 현재의 헝가리, 체코 등을 포함한 동유럽과 독일, 스페인과 이탈리아, 그리고 네덜란드와 벨기에 지역에 이르기까지, 프랑스 지역을 제외한 대부분의 유럽 영토를 관할했다. 그 결과 르네상스 이후 유럽 문화의 최고급 예술작품 및 유물들이 합스부르크제국의 영화를 반영하듯 빈 미술사박물관에 집약되었다. 이집트와 그리스 로마 유물, 왕궁 공예품, 갑옷, 무기, 동전 등 이 박물관의 다양한 컬렉션 중에서도 단연 으뜸은 세계 최고 수준의 회화작품 5,000여 점이다. 브뤼헐과 루벤스의 컬렉션이 특히 유명하여, 모든 미술사가들의 영원한 답사지로 각광받고 있다.

진행을 보이기에 이른다. 학년이 올라가듯이, 미술관에서 보게 되는 미술품의 언내 또한 함께 올라간 셈이다.

자신의 유년 시절을 회고하는 곰브리치의 글*을 맨 처음 접했을 때(석사 시절이었다)에는, 당시 빈 음악계의 내로라하는 저명인사들이 드나들던 집안 환경에서 자란 그가, 음악가가 아니라 미술사학자가 된 배경 정도로 받아들이고 이내 잊어버렸다.** 하지만 이 책을 쓰는 동안 우연히 다시 읽게 된 그의 경험은 전혀 다른 방식으로 다가왔다. 즉, 미술품에 대한 그의 실견實見이 아주 일찍부터—학교를 들어가기 전부터—시작되었을 뿐 아니라, 오랜 기간에 걸쳐 지속적이고도 체계적으로 이루어졌음을 깨닫게 되었던 것이다. 조형성에 대한 개안開眼은 마치 외국어 습득처럼, 이르면 이를수록 더욱 선명하게 뇌리에 각인된다. 그러한 실견의 경험이 오랜 시간 동안 반복되어 공고한 하나의 시각적 표준을 형성했음은 분명하다. 이러한 곰브리치의 경험을 앞서 언급했던 안목의 생성 단계에 대입해본다면, 그가 스무 살이 채 되기도 전에 서양미술의 전 시기에 걸친 작품들을 통해 이미 안

● E. H. Gombrich, *Topics of Our Time*, London: Phaidon Press, 1991, pp.11~24

●● 피아니스트였던 그의 어머니는 안톤 브루크너Anton Bruckner의 제자로, 구스타프 말러Gustav Mahler와 친분이 돈독했으며 비엔나 음악학교 동료인 쉔베르크Schoenberg와 종종 함께 연주하기도 했다. 당대 비엔나 음악계를 주름잡으며 그의 집안을 드나들던 이들은 훗날 이 시대를 대표하는 세계 음악계의 거성들로 자리 잡는다. 또한 이러한 영향에서인지, 첼로를 배웠던 그와 함께 어렸을 때부터 악기를 연주했던 여동생은 후에 바이올리니스트가 되었다.

목의 각 단계를 충실히 체득하여 각 작품의 양식사적 통달 지점에 도달했다는 것을 의미한다.

작품의 창조자인 화가가 손의 훈련, 즉 자신의 의도를 손을 통해 자유자재로 나타내기 위한 훈련을 일찌감치 시작하듯, 그들의 작품을 알아볼 수 있어야만 하는 우리가 준비해야 할 것은 바로 '눈의 훈련'임을 곰브리치의 사례가 잘 보여주고 있다. 그리고 이것은 지금부터 '안목'의 훈련을 위해 내가 얘기하게 될 방법과 근본적으로 상통하는 것이기도 하다.

그렇게 본다면, 일반적인 한국의 미술 관련 전공자들의 경우, 미술 매체에 대한 이해나 미술품에 대한 '안목'이라는 근원적인 소양을 위한 기본적인 훈련이 너무 늦게 시작되는 것이 사실이다. 너그럽게 봐줘서, 대학교 때 기초적인 미술사 지식을 습득하고, 부분적으로나마 실제 작품을 통한 시각적 훈련의 전초전이 마련된다는 점을 감안한다면 확연한 차이가 난다.

이러한 현실을 인정한다면, 가능한 시행착오를 줄이고 압축된 시간 동안 효과적인 방법을 찾는 것이 필요하다. 아래의 방법은, 기본적으로 서양미술의 변방인 한국에서 교육 받고 살아가는 사람들, 즉 어린 곰브리치가 그러했듯이 비 오는 일요일마다 빈 미술사박물관을 방문할 기회가 없었던 사람들을 위한 하나의 대안인 셈이다.

STEP 1. 이미지의 시각적 스캔과 개론적 정보의 습득:
서양미술사 책 한 권을 정해서 암기하기

서양미술사 개론서는 미술에 대한 이해를 돕기 위한 가장 기본적인 '교과서'로, 미술사 전체를 관통하여 각 시대를 대표하는 작품들이 수록되어 있다. 이러한 책들 중 한 권을 선택하라. 괜히 부담스럽게 두꺼운 책을 고를 필요는 없다. 서점에 가서 본인이 호감을 느낀 책으로 선택하되, 화질 좋은 작품 이미지가 많은 것으로 선택하면 된다. 그렇게 구입한 책을 가능한 수시로 들여다보면서, 각 시대의 대표적인 작가와 작품의 이미지에 익숙해지는 것이 필요하다. 마치 글자를 모르는 어린아이가 '그림책' 보듯 보면 된다. 이는 나의 지도교수가 자신이 네덜란드로 유학을 가서, 학부부터 다시 시작하던 시절에 배웠던 방법이라고 알려준 것으로, '작품과 시각적으로 친숙하게 되기'가 바로 그 핵심이다.

안타까운 사실은, 나는 이 사실을 불과 몇 개월 전에야 알게 되었다는 점인데, 가만히 돌이켜보면 내 학부 시절에도 같은 방식은 아니지만 유사하게 거쳤던 방식이기도 했다. 바로 '슬라이드 100장 시험 보기'가 그것이다.

물론 내 경우는 수시로 들춰 보고 지속적으로 행하는 대신, 시험을 위한 벼락치기 공부로 끝냈다는 점에서 크나큰 차이를 보이고 있지만(나로서는 비극적인 일이 아닐 수 없다), 이후 수년간의 경험을 돌이켜 보건데, 서양미술사 전체에 대한 대략의 사조

와 작품이 머릿속에 입력되고 난 후에야 비로소 다음 단계의 인식 과정으로 넘어갈 수 있었다. 그렇다면 이러한 방법이 가지는 효용성은 분명하다.

그림책 보기 방식–시각 이미지로 재구성된 미술사

연대기적 저술, 즉 시대별 특징과 대표 작가, 그리고 그들의 대표 작품들을 언급해놓은 것이 서양미술사 개론서의 일반적인 형식이다. 그렇다면 그 순서대로 작가와 작품을 머릿속에 넣게 되면, 대략적인 뼈대를 머릿속에 하나 세우게 되는 셈이다. 이러한 '그림책 보기' 방식을 통해 우리가 얻을 수 있는 것은, 이미 미술사 전체 흐름이 '작품'을 통해 시각화되어 망막에 맺혀 있게 되리라는 점이다. 즉, 몇 백 개의 이미지를 통해 미술사가 재구성된다는 의미다. 이를 통해 그 작품에 친숙해질 뿐만 아니라, 또한 시각예술의 여러 기호들, 도상학적 상징물이나 인물, 구도, 컬러 등을 편안히 받아들이게 된다. 꾸준히 도판에 익숙해지면, 비슷비슷해 보이는 작품들의 이미지에서 공통점은 물론 자그마한 차이까지도 눈에 들어오게 되고, 그 결과 그러한 '차이'에 대한 관심을 바탕으로 사소한 세부에까지 눈이 미치게 되는 것이다.

대입을 준비하는 수험생들이 영어 단어를 외우듯이, 화장실이나 침대 머리맡 어디든 가까운 곳에 서양미술사, 특히 원색 도판이 가능한 한 많이 실린 책들을 두고, 심심할 때마다, 소

파에서 뒹굴거릴 때마다 펴보는 것이다. 왜 있잖은가. 하루에 5컷씩이라든기⋯⋯ 뭐 이런 방법들 말이다. 시대 · 작가 · 작품 · 연도 · 사이즈 정도가 주요 암기 요소인데, 시대별로 작가를 외우고, 그 작가 작품의 세부 요소 순으로 외우는 것이 가장 무난하겠다. 처음에는 아무 생각 없이 보게 되지만, 엇비슷한 작품들을 자꾸 보다 보면 확실히 사소한 차이나 그냥 지나쳤던 부분들에 시선이 가게 마련이다.

혹 미술 공부도 '암기'냐고 불평하는 사람도 있을 테지만, 개론서에 등장하는 작품들을 언제 어디서나 볼 수 있어서 굳이 인위적으로 암기할 필요도 없이 바로 머릿속에 입력할 수 있는 환경이 아니라면, 즉 국내에 주로 머물 수밖에 없어 별 뾰족한 수가 없는 처지라면 그냥 따르는 편이 현명하다.

사실 어떤 사람에게는 맥락에 대한 이해 없이, 나열된 '그림'만 본다는 것이 지루하게 느껴질 수도 있다. 그런 사람들은 오히려 각 그림을 설명하는 글을 함께 읽음으로써, 작품에 대해 이해하고 익숙해지는 편이 훨씬 효과적이다. 또한 작가와 작품을 일률적으로 기억하는 것에 어려움을 느낀다면, 자신만의 도표를 만들어 각 시기별 작가와 작품들을 정리해보는 것도 한 방법이다. 그래 봤자 200명 안팎이면 개론서에 등장하는 어지간한 작가들은 모두 포함된다. 생각보다 간단하지 않은가? (중학교 1학년 필수 영어 단어보다 적다!)

이렇게 서양미술사의 대략적인 뼈대가 머릿속에 서게 되면,

좀 더 세부적인 책들로 넘어가도록 한다. 가령 르네상스 미술이라든가, 바로크 미술이라든가, 낭만주의, 인상주의 등의 특정 시기, 특정 사조를 세부적으로 기술한 책을 정하여, 역시 위와 같은 방법으로 작가와 작품의 선명한 이미지들을 머릿속에 집어넣으면, 최초의 기본적인 뼈대 위에 자라게 되는 잎사귀들은 훨씬 풍성해지기 시작한다. 머릿속으로, 그리고 눈으로 부지런히 집어넣기 바란다.

미국의 유명한 소설가인 스티븐 킹Stephen King(1947~)은 어디를 가든지 반드시 책 한 권을 들고 다니면서, 시간이 날 때마다 조금씩 읽어나간다. 극장 로비, 계산대 앞의 길고 지루한 줄, 화장실에서 등등……. 한 번에 오랫동안 읽는 것도 좋지만 시간이 날 때마다 조금씩 읽어나가는 것이 요령이며, 그러다 보면 의외로 책을 읽을 기회가 많다는 것을 알게 된다는 것이 그의 변이다. 이 방법을 활용하기를 권한다.

여러분은 얼마만큼 그림을 보는가? 시간을 내서 전시회에 가고, 돈을 들여 해외의 미술관을 순례하는 것도 중요하지만, 그 나머지 시간에 여러분이 '그림 읽기'에 할애하고 있는 시간은 얼마나 되는가? 생각보다 보잘 것 없음을 깨닫고 놀랄지도 모른다. 스티븐 킹 같은 경지에 오른 소설가도 이처럼 끊임없이 책을 읽는다는 사실은, 장래 큐레이터 혹은 딜러가 되고자 하는 여러분의 노력이 더욱더 치열해야 함을 알려준다. 언제 어디서든 틈틈이 들여다보고 눈에 익혀라.

STEP 2. 작품의 실견을 통한 조형성의 시각적 습득: 눈의 훈련

이렇게 그림을 익히고 나서, 실제로 미술관을 찾아다니며 머릿속에 있던 작품의 이미지들을 실견하고 대조함으로써 눈으로 익히는 과정이 필요하다. 책을 통해 '머리'가 아는 것을 '눈'으로 익힘으로써 미술이라는 매체의 조형성에 눈떠가는 과정이다. 가령 미대생이 아니더라도 대학생 시절, 누구나 한 번쯤은 경험하기 마련인 30일 유럽 배낭여행 등은 유럽의 크고 작은 미술관을 헤집고 다니기에 그만인 형태의 훈련 방법이다.

모르면 안 보인다. 그러면 마치 관광하듯이 쓱쓱 작품을 스쳐 지나가게 된다. 내가 그랬다. 그러나 머릿속으로 알고 있는 작품이 있으면, 눈이 바로 알아본다. 그러면, 한참을 들여다보게 된다. 책으로 봐왔던 작품들을 실제로 보면 어떤지 궁금하기 마련이고, 작품 앞에 멈춰 서게 되는 것이 정석이다. 사람들이 왜 「모나리자」^{그림8}를 보겠다고 긴 줄을 서는 것을 마다하지 않는지 생각해보라. 거기서 크고 작은 시각적 깨달음을 얻게 되는 것은 당연하다.

가령, 그토록 봐왔건만 도판에서는 미처 보지 못했던 부분이 눈에 들어오고, 실제 색상과 도록에서 본 색상의 차이도 눈에 들어온다. 또 작품 자체에 대한 관념적 인식과 실체적 인식 사이에 생길 수밖에 없는 차이에 대해 유심히 들여다보게 되는 것이다. 심지어 도판에서는 있는지조차 몰랐던 것을 실제 그림에서 발견하게 되기도 하는데, '책'을 통해 '머리'가 볼 수 있는 것

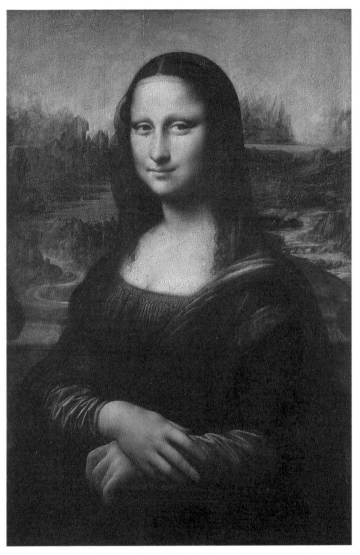

그림8 레오나르도 다 빈치, 「모나리자」, 패널에 유채, 77×53cm, 1502, 루브르 박물관 소장

이 생각보다 많지 않음을 깨닫게 된다.

만약 앞서 언급했던 과정을 제대로 거쳤음에도 불구하고, 이 실견의 단계에서 그러한 깨달음이 없다면 자신이 혹시 엉뚱한 분야—가령 별 재능이 없는—에서 헤매고 있는 건 아닌지 곰곰이 생각해보길 바란다.

참고로 이러한 유의 경험, 즉 실제 작품의 '시각적 습득'—실견을 통한 '눈의 훈련'은 한두 번의 미술관 순례여행으로 끝낼 수 있는 게 아니다. 대부분의 의욕 과잉의 초보자들이 한두 번의 여행으로 끝장을 보려는 듯 미술관 안으로 돌진하지만, 곧 소용없는 짓임을 깨닫게 된다. 우선, 미술사 책에 등장하는 작품들이 편리하게도 몇몇 미술관에 모여 있으면 좋겠지만, 안타깝게도 온 유럽 대륙 곳곳에 여기저기 흩어져 있다.

게다가 앞서 언급한 '이미지의 시각적 스캔' 방식을 잘 따랐다면, 한 미술관에 머물게 되는 시간이 일반 관광객에 비해 기하급수적으로 늘어나는 데다, 하루에 8시간 이상 그림을 보는 것은 불가능하다. 상상 이상으로 그림을 보는 작업은 상당한 정신적·시각적 에너지를 소모하게 하는 것이며, 온 신경을 집중해 보다 보면 연이어 4시간 이상 집중하기가 쉽지 않다. 그리하여 미술관 순례길에서 숙소로 돌아올 때쯤이면 거의 녹초가 되는 것이다.

그뿐인가? 실제로 볼 수 있는 것 또한 생각보다 많지 않다. 가령 많은 사람들이 「모나리자」를 '봤다'고 생각하지만, 배경 너

머로 원경이 펼쳐진 방식이나 모나리자의 포즈, 가령 손의 위치나 몸의 각도, 가슴에 걸쳐진 드레스 문양의 구체적인 양상을 떠올릴 수 있는 사람은 거의 없다. 앞 페이지에 실린 「모나리자」를 떠올려보라. 혹시 모나리자의 머리에 쓰인 투명한 베일이 표현된 방식이라든지 그녀가 몸을 기대고 있는 의자 팔걸이의 모양새를 유심히 본 사람이 있는가?

결국 한 번의 순례에서 돌 수 있는 미술관은 한정적이며, 혹모두 보았다 하더라도 다음 날이 되어 다른 도시로 옮겨가는 즉시 기억의 저편으로 사라지기 마련이다. 다만 눈의 경련만이 우리가 뭔가를 꽤나 열심히 보았다는 사실을 알려줄 뿐인데, 이러한 '경련'은 시각적 훈련의 물리적 증거일 뿐 아니라, 비록 구체적인 표식으로 나타낼 수는 없으나 안목의 생성이 시작되었다는 상징적 증거이기도 하다. 그러니 마음 편하게 먹고 앞으로 오랫동안 이루어져야 할 '실견' 과정의 첫 발자국을 떼었다는 것에 의의를 두는 편이 훨씬 정신건강에 좋다.

이러한 순례 후 다시 한국으로 돌아온 우리는, 미술관 기행에서 생기게 된 새로운 인식의 결과물과 새로운 호기심을 바탕으로 다시 책으로 돌아가 첫 번째 훈련을 시작하는 것이 맞다. 대신 이전보다 훨씬 더 많은 것들을 구분하고, 기억하게 되었다는 것을 알게 될 것이다. 또한 이러한 기행에서 기대치 않게 맞닥뜨리게 되는, 우리에게 놀라움을 선사하는 작가나 작품, 혹은 개념이나 인식의 깨달음을 얻을 수 있다. 그리고 운 좋게 보

게 된 '특별 전시'를 통해 개론서를 통해서는 전혀 생각지 못했던 새로운 관점이나 해석을 경험할 수도 있다.

미술관들이 명성에 걸맞게 몇 년의 준비 기간을 거쳐 실행하는 이러한 특별 기획 전시들은 작품과 작가, 그리고 사조, 혹은 그 시대를 읽어낼 수 있는 다양하고 심도 깊은 해석들을 특정 테마를 통해 일목요연하게 보여준다. 그리하여 이전에는 별 관심을 기울이지 않았던 개론서의 텍스트들, 즉 작가와 작품에 대한 해설은 물론 그냥 지나쳤던 작가들에 대해서도 관심을 기울이게 될 것이다. 이 모든 것들이, 어떤 식으로든 우리에게 변화와 발전을 가져오게 되는 것이다.

곰브리치의 10년이 의미하는 것

어느 정도의 실견이 이루어졌다면, 이번엔 제대로 미술사의 개론적 내용에 집중할 필요가 있다. 이러한 이론서를 통해 막무가내로 무지막지하게 우리의 눈과 머릿속에 집어넣었던 각종 정보와 작품 이미지 들이 하나의 체계 안에서 자리 잡기 시작한다. 이미 우리가 첫 번째 단계에서 개론적 내용을 머릿속에 집어넣은 후라 하더라도, 이 단계에서 다시 읽게 되는 내용은 전혀 새로운 방향으로 다가오거나, 혹은 활자 너머의 진정한 의미를 그제야 이해하게 되었음을 깨닫게 될 것이다.

경험에 의하면 각 미술관의 소장품 카탈로그official guide가 작품들에 대한 생생한 기억을 환기시키는 데 큰 도움이 되었다. 뿐

만 아니라 보는 것에 급급하여 정신없이 머릿속에 쑤셔넣었던 수많은 작품들을 시기·지역·사조별로 정리하는 데에도 탁월한 자료이니만큼, 잘 활용하기 바란다. 그 무거운 도록들을 여행 내내 이고 지고 다녔던 고생을 충분히 상쇄할 만한 값어치가 있다.

더불어 한두 번의 기행을 통해서 여러분이 관심을 가지게 된 특정한 시기나 사조, 주제에 대해 좀 더 자세하게 파고들어가고 싶은 마음이 드는 것도 이때다. 그리하여 르네상스 미술이나, 바로크 미술, 낭만주의, 인상주의와 같은 특정 사조나 렘브란트나 고야, 혹은 반 고흐 같은 작가들에 대한 책들을 들여다보면서 여러분의 걸음을 멈추게 했던 그림들에 대해 훨씬 폭넓고 다양한 이해에 도달하게 된다. 작품에 대한 본질적인 이해가 없다면, 그림은 단지 시각적 '관광 상품'—한두 번 보면 그만인 구경거리—에 불과하다.

곰브리치 역시 애초의 미술관 산책으로 시작된 '그림 보기'가 부모님의 서재에 있던 이탈리아 르네상스와 17세기 네덜란드 거장들에 대한 책을 뒤적거리는 것으로 이어졌고, 이후 크리스마스와 생일 선물로 받은 그리스 미술과 중세 미술에 대한 책들로 확대되었다. 이를 통해 그는 각 시대의 미술에 대한 좀 더 전문적인 지식, 즉 그 시대의 미술에 접근하는 다양한 해석들을 얻을 수 있었다. 분명한 것은, 알면 알수록 '흥미'가 생긴다는 점이고, 일단 흥미가 생기기 시작하면 걷잡을 수 없는 열

정에 빠지게 된다는 사실이다. 크리스마스나 생일과 같이 특별한 날에만 받을 수 있는 선물로, 10대 소년이었던 곰브리치가 '미술책'을 요청하게 되기까지의 과정에 대해 잠시 떠올려보기 바란다.

가령 '모나리자의 눈썹이 왜 그려지지 않았을까?'에 대한 의문을 제시한 글을 읽기 전까지는 한 번도 생각해보지 못했던 — 심지어 눈썹이 없는지조차 몰랐던—사실이 우리의 관심과 흥미를 일깨운다. 그리고 레오나르도가 형태(눈썹)의 윤곽선을 선명하게 그려내는 기존의 방식 대신, 물체(눈썹과 이마) 사이의 경계를 여러 단계의 색조와 그 명암의 미세한 변화를 통해 자연스럽게 번지듯 그려냄으로써, 마침내 실제와 같은 형태를 탁월하게 구현해냈다는 사실과, 그 결과 마치 피부에 '스며들듯' 지나치게 자연스러웠던 연갈색 눈썹의 형태가 수백 년의 세월—그 사이 있었던 정교하지 못했던 복원 작업과 함께—동안 안료의 오일과 뒤섞여 마침내 피부 속으로 사라져버리게 되었다는 학자들의 의견은 우리를 다시 한 번 작품 앞에 서게 만든다. 뿐만 아니라 실제로 그들의 주장이 맞는지 가리기 위한 '사명감'을 가지고 뚫어져라 그림을 노려보게 되는 것이다. 이를 통해 우리는 「모나리자」를 좀 더 자세하게 보게 될 뿐 아니라, 이른바 레오나르도의 독자적 기법인 스푸마토Sfumato 기법은 물론, 이것이 구현되는 실례를 완벽하게 이해함으로써 그의 조형 세계에 한층 더 가까이 다가가게 된다. 레오나르도의 작품에서 보이

는, 화면의 공간적 깊이감과 특유의 아스라한 분위기는 바로 이로부터 비롯된 것으로, 이후 그의 작품과 마주할 때마다 레오나르도만의 '조형 표식'을 확인하게 되는 것은 당연하다.

우리가 곰브리치와 다른 점은 그가 책을 읽는 과정에서 생기는 흥미와 호기심을 곧바로 집 앞에 있는 미술관으로 달려가 눈으로 다시 확인하고 충족시킬 수 있었다면, 우리는 그럴 수 없다는 것이다. 기껏 1년에 서너 차례 정도 열리는 '블록버스터형' 전시를 통해서 아쉬움을 달래거나, 혹은 마음먹고 다시금 나선 미술관 기행에서 그간 빼곡히 적어두었던 의문 사항이나 체크리스트들을 확인할 수 있는 정도다. 이것은 꽤나 치명적인 차이지만 별 수 없다. 그들의 문화유산이 아닌가!

다시 한 번 말하지만, 작품에 대한 시각적 스캔은 이렇듯 지극히 반복되는 경험 속에서 비로소 차츰차츰 완전함을 갖추어 간다. 이러한 과정의 순환을 통해 점차 우리의 눈은 좀 더 공고하게 훈련되고, 각각의 순환 단계에 맞는 시지각적 재인식을 이루게 된다. 이러한 발전을 스스로는 깨닫지 못하는 수도 있고 그 변화가 더디게 느껴질 때도 있지만, 묵묵히 감내해야만 하는 과정인 것이다. 세계 곳곳에 흩어져 있는 수많은 미술관에, 얼마나 많은 작가의 작품이 있는지 안다면 놀랄 것이다. 그리고 우리 모두가 한 번 이상은 봐야 하는 것이기도 하다. 곰브리치의 10년이 단지 몇 번의 강도 높은^{intensive} 미술관 기행을 통해 그렇게 쉽사리 메워지지는 않는다.

실제 작품을 실견함으로써, '머리'가 알고 있던 것을 '눈'이 아는 것으로 치환 혹은 대체하는 일련의 과정을 통해, 텍스트 상의 활자로 존재하던 관념적인 대상이 아니라, 색채와 형태와 구도와 그리고 이 모든 것들이 통합되어 완성되는 하나의 완결된 시각적 결정체로서의 작품에 차차 눈뜨게 되는 것이다. 그 결과 얻게 되는 시각적 개안을 '안목'이라고 정의할 수 있다.

그리고 우리가 물리적으로 채워야 할 일정 수준 이상의 실견이 이루어지면, 어느 순간 스스로 안목의 위력을 느끼게 되는 순간이 온다. 그 실견의 과정을 통해 눈은 한층 예민해지고, 결국 자그마하고도 미묘한 차이에 의해 걸작과 범작이 나뉘는 그 절묘한 지점을 시각적으로 자각하기에 이르는 것이다.

이러한 단계에서는 남들에게 설명은 하지 못해도 작품을 대하는 순간, 직감적으로 느낀다. 좋은 작품인지, 덜 좋은 작품인지, 혹은 형편없는 작품인지. 비로소 자신의 취향에서 벗어나서 각 장르별, 스타일별 작품 자체로 평가할 수 있게 되는 것이다. 그 작품이 도달한 지점을 흘긋 단 몇 초간 보는 것만으로도 각 작품을 구성하는 조형적 요소의 세부―선과 면, 색채, 구도 등―에 대한 의식적인 분석 없이 통합적 작품 그 자체의 밀도를 순간적으로 느끼게 되는 것이다.

개인적 경험에 의하면, 형편없는 작품부터 알아차리게 되었는데, 이는 대부분의 미술관에 걸린 작품들 다수가 일정한 수준 이상의 경지에 도달해 있는 경우가 대부분이기 때문으로, 당

연히 이들 틈에 끼어 있는 시원찮은 작품은 곧 엄청난 티끌처럼 다가오기 마련인 것이다.

강도 높은 미술관 순례에서, 하루에 수천 점의 그림을 타이트하게 보게 되는 과정에서 이러한 순간적 판단은 훨씬 신속하고 정교해진다. 이 모든 것을 머리가 아니라 눈으로 체화하는 과정을 통해 여러 다양한 조형적 양상이 눈에 익숙해지고 그 미묘한 차이가 자신의 눈으로 조정되기에 이른다. 그리하여 시원찮은 작품에서 시작하여 차차 덜 시원찮은 작품, 좋은 작품, 더 좋은 작품, 그리고 마침내 위대한 작품에 이르게 되는, 각 지점의 경계를 구분하는 시각적 감각 혹은 기준점을 가지게 되는 것이다.

이러한 단계가 의미하는 것은, 다른 저명한 사람의 보증이나 작가가 지닌 세속적인 명성에 상관없이, 독자적으로 작품 그 자체, 즉 작품이 가지는 조형성 혹은 조형적 밀도에 대한 판단이 가능해진다는 것이다. 그리하여 우리는 앞서 화랑과 딜러, 그리고 모든 미술 관계자의 본질적인 덕목으로 언급했던, 좋은 작품을 알아보는 '안목'의 일부를 가지게 된 것이다.

'본다'는 것의 의미

안목의 획득을 위해서는 많이 보고 많이 공부해야 한다. 마치 독서를 통해 다양한 문체를 경험하듯이, 우리는 많은 작품들을 봄으로써, 작품의 화풍과 조형적 스타일에 눈뜨게 된다. 좋

은 작품은 작가만의 독특한 스타일과 짜임새 있는 구성, 안정적이거나 파격적인 배치, 그리고 색상과 형태의 묘미 등을 다양하게 구사한다. 많이 보면 볼수록 훌륭한 선과 점과 색과 혹은 그 모든 개별 요소의 혼돈 속에서도 분연히 자신의 정체를 드러내는 조형적 요소들의 일부, 혹은 그 흔적들을 파악해낼 수 있게 되는 것이다. 이것이 바로 작품을 '본다'는 것의 의미이다.

우리는 작품의 실견을 통해 거장의 위대한 작품은 물론 평범한 작품과 한심한 작품들도 함께 경험하게 된다. 또한 나쁜 작품은 나쁜 작품대로 우리에게 교훈을 준다는 것도 알게 된다. 이런 경험을 쌓아두면 나중에 좋은 작품이 나타났을 때 얼른 알아보고 어떤 부분이 그것을 좋게, 또 위대하게 만든 것인지 알게 되는 것이다.

또한 훌륭한 작품과 위대한 작품을 경험함으로써 '이런 작품도 가능하구나' 하는 깨달음을 얻게 된다. 바로 작품 앞에서 눈을 뗄 수 없는, 그리하여 미술관 측에서 제공한 의자에 주저앉아 하염없이 작품을 바라보게 되는 그러한 순간이 바로 이때다. 과거에는 보이지 않던 것이, 어느 날 문득 뒤통수를 후려갈기며 우리의 눈을 뜨게 할 때가 있다. 때때로 아주 드물기는 하지만, 어떤 작품 앞에 완전히 압도당하는 그 순간은 모든 관람객의 성장 과정에 필수적일 뿐 아니라 그 자체로서도 짜릿한 경험이 된다. 그리하여 우리는 오늘도 예전에 보았던 작품을 다시 보고, 또 보게 되는 경험을 되풀이하는 것이다. 여러분 또한 하나의

그림이 전혀 다른 의미를 지닌 채 자신의 지각을 흔들어 깨우는 경험을 해보았을 것이다.

이 모든 과정의 반복적 순환을 통해 우리의 눈은 훈련되고 예민해진다. 우리가 보게 되는 위대한 작품과 훌륭한 작품, 심지어 평범하고 한심한 작품들을 통해, 각 작품들의 수준을 가늠하는 어떠한 한계, 즉 평범과 위대를 가르는 각 경계선의 조형적이고 실제적인 차이—미술사 텍스트에서는 결코 언급되지 않는, 혹은 지시적으로 언급되는 데 그치는—에 눈을 뜨게 되는 것이다.

STEP 3. 작품에 대한 통합적 이해력의 확대: '미술사'라는 매직 키

그리하여 나는 어느 순간, 각각의 작품 그 자체의 아름다움을 느끼고 즐길 줄 알게 되었다. 동시에 좋지 않은 작품들을 알아보고, 어떠한 부분이 취약하고 어떤 부분이 양호한지에 대해서도 구체적으로 알아볼 수 있게 되었다. 뿐만 아니라 각 시대가 구현하는 그 시대만의 양식적 특징에 대해서도 희미하게나마 계보를 그릴 수 있게 되었다. 그러나 이것이 다일까?

오늘날 그들의 명성에 대해 스스로 납득이 되지 않는 작품들이 여전히 빠진 톱니바퀴처럼 들쑥날쑥 남아 있었고, 특히 근대기 이후의 작품들, 가령 인상주의나 입체주의, 다다 등의 작품들이 그랬다. '머리'는 그들의 명성을 알고 있지만, '눈'으로는 온전히 납득하지 못했다.

또한 나는 이 모든 단계들을 순차적으로 밟은 것도 아니었기에, 그 결과물도 뒤죽박죽 온통 뒤섞여 나타났다. 불과 얼마 전까지 나의 미술사 지식의 습득은 부분적인 동시에 제한적이었으며, 그마저도 편차가 고르지 않아 어떤 시기 혹은 어떤 사조는 제법 잘 알고 있기도 하고, 반대로 어떤 것은 고작 몇 줄로 설명해놓은 개론서적인 이해밖에 없는 경우도 부지기수였다. 게다가 대학 졸업 후 어느 순간부터 현대미술에만 집중되었던 내 시각적 편식도 이러한 문제를 한층 더 복잡하게 하고, 나의 개안을 더디게 만드는 한계로 작용했음을 나중에야 알게 되었다. 이에 대해서는 잠시 후 다시 이야기하도록 하자.

이러한 미미한 인식에 따른 지지부진한 상황이 비약적인 발전으로 이어지게 된 것은, 전혀 생각지도 못했던 곳―우연히 맡게 된 학부의 '서양미술사 수업'에서였다. 아주 약간의(?) 고민 끝에 맡게 된 수업이었지만, 실로 그 4개월간 내가 감당해야 할 무게는 예상 외의 것이었다.

그때는 이미 박사 과정을 수료한 후였는데, 이미 제대로 된 미술사가 무엇인지, 개개의 테마에 접근하는 인문학적 방법론을 제대로 터득하게 된 나로서는 이 수업을 위해 일주일에 최소 5권 이상의 책을 소화해야만 했다. 그도 그럴 것이 기원전부터 현대까지 다루어야 했던 수업의 특성상(과목이 뭉뚱그려 '서양미술사'이지 않은가!) 매 수업 시간마다 새로운 사조를 강의해야 했던 것이다. 다만 과거와 달라진 게 있다면, 이미 미술사의 방법

론을 알고 있었기에 개론서가 아니라 제대로 된 논문들과 학술 저널들을 찾아 읽기 시작했다는 것, 그리고 과거 미술사 수업을 통해 대략적으로 그 영향 관계를 알게 되었던 철학·문학·사회·정치적 관련성에 대한 확증을 얻기 위해, 미술 관련 서적뿐 아니라 여타 분야의 책들을 함께 읽어나갈 수밖에 없었다는 점이었다.

그렇게 해서 학부 시절 서양미술사 개론 수업을 받은 지 15년이 흐른 후, 다시 본격적으로 어느 시기보다도 강도 높은 방식으로 서양미술사를 학습하게 되었다. 박사 과정 중 수업시간에 다루었던 18, 19세기 미술의 특정 토픽에 대한 이해와, 그리고 그때 언급되었던 관점들을 다시 기억 밖으로 끄집어내어, 이를 키워드 삼아 학습의 폭을 확대시켜줄 만한 책들을 찾아 읽으면서 납득이 되는 것은 취하고, 그렇지 않은 것은 버리면서 내 것으로 만들어야 했다. 왜냐면 수업을 '듣는' 것이 아니라, 수업을 '해야' 했기 때문이었다. 그 결과, 기존에 내가 알고 있던 지식에서 벗어나, 서양미술의 역사 전반에 대한 다층적인 이해에 도달할 수 있었다.

궁극적으로, 하나의 사조가 등장하게 되는 사회·정치·문화적 배경을 이해하고, 이러한 사회적 변화들이 시각예술에 끼치는 영향, 그리고 기존의 것과 구분되는 조형 양식의 변화나 창조로 이어지게 되는 일련의 과정에 대하여 내 스스로 이해하고 납득할 수 있을 때까지 고민하고 파고들었다. 과거 의례적으

로 받아들이고 암기했던 것들에 대해, 그 현상 너머의 근간을 생각하고 이유를 스스로 되묻는 과정을 통해 하나의 답변을 찾아가는 방식이었다. 이러한 개별적인 학습을 통해 서양미술사 전체 맥락에 대한 통합적인 습득이 이루어졌고, 그제야 서양미술의 흐름이 각각의 개별적 지식이 아닌, 하나로 이어진 유기적 결과물로서 내 머릿속에서 작동하기 시작했다.

그렇게 되자, 그 혁신의 구체적 사례, 즉 그 작품들을 눈으로 확인하고 싶다는 열망이 솟구쳤다. 갤러리와 미술관에서 일한다는 것을 핑계 삼아 현대미술에 스스로를 가두어둔 채 오랫동안 등한시했던 여러 고전미술, 특히 바로크 미술—카라바조와 렘브란트, 그리고 벨라스케스나 고야의 작품들을 새삼 다시 보고 싶다는 열망이 피어올랐다. 그리하여 오랜만에 다시 미술관 순례길에 올랐다. 한 달의 일정 동안 방문한 미술관은 총 50여 곳 이상으로, 바로 그 답사길에서 내게 흥미로운 일이 일어났다. 지금부터 이야기하려는 그 일은 바로 이 챕터의 일부 내용과 관련한 것이다.

조형 양식의 지형도: 원형元型과 지역 양식

한때 나는 전문적인 지식을 얻기 위해, 세상에 존재하는 모든 작품들을 다 암기해야 하는가 하는 심각한 고민에 빠진 적이 있었다. 그렇게 되면, 어떤 작품 앞에서도 술술 설명할 수 있을 테니까 말이다. 책이나 수업에서 배웠던 작품이 아니라면 조개처

럼 입을 꾹 다물고 있을 수밖에 없었던 20대의 나는 작품의 객관적인 데이터를 기억하고 이를 설명할 수 있는 것이 전문적인 지식, 즉 입증할 수 있는 '전문성'이라고 생각했던 것이다(아, 얼마나 '전문성'이라 불릴 만한 지식을 갖고 싶어했던가!). 물론 이는 본질적인 문제를 인지하지 못했던, 즉 작품에서 무엇을, 어떻게 봐야 하는지 몰랐던 무지에서 나온 궁여지책에 불과했다.

이를 한동안 심각하게 고민하던 나는 변변찮은 기억력에 대한 자각과 더불어, 실질적으로 이 세상 모든 작품의 리스트를 구비한다는 것 자체가 불가능하다는 결론을 내리고, 곧 그러한 야망을 접었다. 게다가 그러한 고민을 하고 있던 그 순간에도 계속해서 제작되고 있을 동시대의 작품들은 어쩌란 말인가!

그러나 세상의 모든 작품을 외우지 않고도 각각의 작품들에 대해서 감을 잡을 방법은 있다. 비록 과거에 존재했던 모든 작가를 알지 못한다 하더라도, 어떤 작품을 보는 순간, 제작 시기와 지역을 자연스레 유추할 수 있게 되는 순간을 맞이하게 되었던 것이다. 이 순간, 우리는 안목의 다음 단계의 길목에 서서 새로운 문을 열어젖히고 있는 자신을 발견한다.

한때 작품 앞에만 서면, 자동적으로 작품의 캡션(작품의 제목과 제작 연도, 그리고 작가의 이름이 명시된 명판)에 눈이 갔던 내게 언제부터인가 '저 작품은 어느 시기, 어느 지역의 작품인 것 같은데……'라는 감이 오기 시작했다. 실제로 확인해보면 그 시기와 지역이 유사했고, 간혹 틀린 경우에는 조정하는 과정을 통해

차차 정확도를 갖추어 나갔다. 자신의 눈으로 작품을 체화하는 과정을 통해 각 시기별, 지역별 여러 다양한 조형적 양상이 눈으로 습득되고 그 미묘한 차이가 조정된다. 이전에는 작가의 이름을 보고 시기와 지역을 기억해냈다면, 그때부터는 아무런 정보 없이도, 작품 자체만을 보고 시기와 지역을 그리고 그 영향 관계를 파악해낼 수 있게 되었던 것이다. 그로 인해 어느 순간 미술관은 나에게 퀴즈를 위한 보고가 되었고, 나는 한동안 미술관을 다니면서, '이건 어디 것, 저건 어디 것. 이건 언제 것, 저건 언제 것……'이라며 희희낙락 돌아다녔다.

이것이 가능한 것은 각 시대의 '기준'으로 제시된 작가들의 작품을 원형元型으로 삼아, 다른 시대와 다른 지역의 작품 양식에 대한 판단의 기준으로 작용하기 때문이다. 즉, 주류의 원형에 대한 인지가 굳건히 시각 속에 박혀 있다면, 유사한 양식의 작품에 대해서는 쉽게, 그러나 합당하고 정확하게 그 인과 관계나 영향 관계를 유추해낼 수 있는 능력이 저절로 생기게 된다는 의미이다. 왜냐하면 하나의 국제 양식이 맹위를 떨치게 되면, 시간차를 두고 각 지역은 결국 그러한 거대한 영향권 아래에 놓이게 되고, 이는 어떤 식으로든 작품에 녹아들기 마련이다. 그리하여 비슷한 시기 혹은 후대에 나타나는 각 지역의 양식에 대해서도 자연스럽게 그 양식적 계보에 대한 해석이 가능하게 되는 것이다. 그것이 바로 문화이고, 예술이다. 한 곳에서 시작되어 다른 곳으로 흘러가 일파만파 영향을 끼치게 되고, 또 다른

곳으로 흐르게 되는 것이다.

이를 통해, 미술사를 아무리 달달 외워도 해결할 수 없었던 문제가 비로소, 한때 내가 심각하게 고민했듯이 과거에 존재했던 모든 작가를 알 필요 없이, 해결의 실마리를 보이기 시작했다. 이쯤 되면 미술사에서 등장하는 작가들은 물론 그에 언급되지 않는 더 많은 작가들의 작품에 대해서도 양식적으로 그리고 조형적으로 판단할 수 있게 된다.

물론 각 지역마다 고유한 특징이 있으며, 때로 지역성과 뒤섞여 새로운 변종이 나타나기 마련이지만, 이 역시 하나의 거대한 원형의 틀 안에서 그 차이와 변형의 메커니즘을 알아채게 되는 것이다. 특히 이 같은 선명한 시각적 깨달음은 각 지역에 전해 내려오는 유·무명의 작품을 수없이 보다 보면 그 전후 관계가 한층 더 분명해진다. 실제로 유럽 각국의 미술관에서는 유명한 작가들의 작품(원형)뿐 아니라 이러한 원형의 영향권 아래 당대와 그 후대에 그 지역에서 활동했던 수많은 무명 작가들의 작품 또한 함께 목도할 수 있어, 변형의 정교한 세부 지점에 대한 교육의 장으로 활용할 수 있다.

이렇듯 '그림 보기'와 관련하여 우리가 쌓은 물리적 경험의 내공에 따라, 그 연도와 지역의 편차는 점점 줄어들고 정확도를 더해 가기 마련이다. 그 결과 이 작품은 몇 세기, 어느 지역의 작품이며 양식적으로 어느 사조, 혹은 누구의 영향을 받았다는 것을 유추해낼 수 있게 된다.

더 나아가 안목의 두 번째 단계에서 설명했던, 각 작품이 도달한 조형적 밀도에 대한 판단을 함께 내림으로써 하나의 작품에 대한 다각적인 평가를 시도하기에 이른다. 즉, 특정 작품이 단지 모방에 불과한지 혹은 나름의 독자성을 갖고 있는지에 대해서, 그리고 모방에 불과하다면 그 모방의 조형적 수준을 파악함으로써 그 작품이 당대에 위치하고 있는 대략의 지점을 파악하게 되는 것이다.

가령 이대원의 작품은 1870년대에 발현된 프랑스 인상주의를 원형으로 하는 지역적 변형, 즉 '지역 양식'이라 볼 수 있다. 다만 미국이나 유럽의 다른 지역에서는 인상주의의 기법적 적용과 응용이 20세기 전반을 기점으로, 일본은 1950년대 이전에 사그라졌다면, 이대원은 1980년대 이후부터 본격화되었다는, 다소 민망한 시간차가 존재한다. 물론 이러한 100년의 차이도, 몇백 년 후의 미술사학자들 관점에서는 단지 '지역 양식'을 구분하는 사소한 수치에 불과할지도 모르겠다.

그렇다면 지역 양식은 원형의 아류에 불과한가? 물론 조형 양식을 단순히 모방하는 것에 머무는 작가도 있지만, 이 지역적 변형을 이루는 과정에서 뛰어난 경지에 다다른 창조자가 있기 마련이다. 그리고 놀랍게도 때로는 이 지역 미술이 원형을 뛰어넘어, 또 다른 독자적인 원형을 이루게 되기도 한다. 미술사에 존재하는 수많은 변형에 대한 흥미로운 사례는 이 책의 주제가 아니므로, 안타깝지만 다음 기회로 미루도록 하자.

다만 분명한 것은 또 다른 독자성의 금자탑을 이룩한 것이 아니라 할지라도, 각 지역 양식은 나름의 의미를 획득한다는 점이다. 절대적 잣대만을 들이댄다면, 1870년대를 전후하여 프랑스에서 활동했던 인상주의자들만이 유일한 의미와 가치를 가지게 된다. 그렇다면 독일과 벨기에, 미국 등지에서 그 시기 이후에 존재했던 수많은 인상주의 계열의 작가들은—가령 우리의 이대원은—아무런 의미가 없는 것인가? 오직 시대를 대표하는 '천재'만이 박수를 받을 수 있는 것일까? 여러분의 생각은 어떤가?

클로드 모네, 그리고 인상주의

인상주의는 오늘날 전 세계적으로 가장 막강한 팬 층을 확보하고 있는 미술사조 중 하나이다. 미술에 대해 잘 알고 있든, 그렇지 않든 말이다. 앞서 '머리'는 그 명성을 알고 있었지만, '눈'으로는 납득하지 못했던 몇몇 사조에 대해 언급했는데, 나에겐 인상주의 작품들이 그랬다. 이쯤 되면 단지 '취향'이나 '기호'의 차이로 치부하고 내버려둘 수는 없었던 괴로운 상황에 대해 잘 이해가 될 것이다.

여기 인상파의 대표적인 작가 중 하나인 모네Claude Monet (1840~1926)의 작품 그림9이 있다. 화창한 봄날, 눈부시게 파란 하늘에 분방하게 휘날리는 구름을 배경으로 파라솔을 든 여인이 무심히 화면 밖의 우리를 주시하고 있다. 그녀의 하얀 드레스 자락 아래로 활짝 피어 있는 형형색색의 들꽃들은 날아갈 듯 경쾌하다. 젊은 여인과 어린 아들, 두 모자의 봄나들이 한때를, '이봐, 여길 보라고!' 하는 순간, 찰칵하고 찍어낸 스냅사진 같다.

여러분이 이 작품에서 보는 것은 무엇인가? 무엇이 그토록 이 작품에 열광하게 하는 것일까?

작품, 무엇을 볼 것인가? 무엇을 볼 수 있는가?

이 작품 앞에 선 어떤 사람들은, 말로만 듣던 그 유명하다는 인상파의 기수인 모네의 그림이라는 사실에 감동한다. 이는 그들이 미술의 영역을 잠시 방문한 '관광객'임을 알려주는데, 여행지의 유명 관광명소 앞에서 기념사진을 찍는 관광객처럼, 유명 작품을 실제로 봤다는 사실, 혹은 그 사실로부터 야기되는 감개무량만으로 충분하다. 혹시 이 작품이 예쁘다고, 그래서 맘에 든다고 여긴다면 안목의 1단계에 속해 있다고 볼 수 있다. 본인의 취향을 기준으로 호불호를 판단

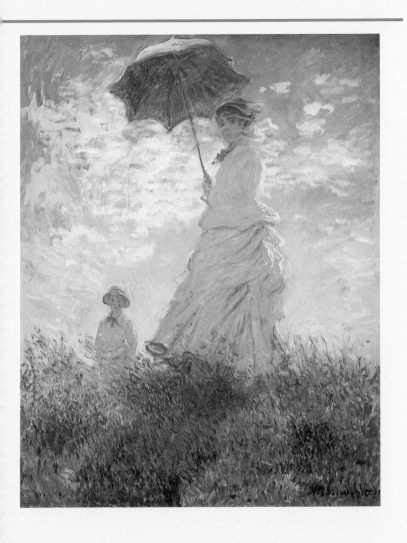

그림9 클로드 모네, 「산책」, 캔버스에 유채, 100×81cm, 1875, 워싱턴 국립미술관 소장

하고, 각 개인의 감상을 토대로 그것을 즐기는 단계다.

만약 여러분이 자신의 취향에 관계없이 이들 작품의 조형적 완성도나 밀도를 파악할 수 있다면, 안목의 2단계 어디쯤에 위치한다고 가늠할 수 있다. 물론 2단계라 하더라도 조형적 밀도의 구체적 요소들을 파악해낼 수 있는 지점과 간격에 대한 수준이 다르므로, 2단계 영역에도 다양한 편차와 수준이 존재한다.

단순히 완성도가 뛰어난 작품인지 아닌지에 대한 감각적인 판단을 내릴 수 있는 정도에서부터, 혹시라도 인상파 작품들에 대한 시각적 경험이 상당하다면, 가령 모네나 르누아르Auguste Renoir (1841~1919)의 작품들을 종종 봐온 탓에 이전에 봐왔던 그들의 작품들을 좌르르 머릿속에 떠올릴 만큼 내공을 가지고 있다면, 위의 작품들의 조형적 수준에 대한 양질의 판단(가령 수작 혹은 범작)을 조심스레 내릴 수 있을 것이다. 모네의 작품 중에서 A급인지, 혹은 B급인지, 그리고 그의 작품 시기 중 어디에 속하는 작품인지, 혹은 무수히 많은 작품들을 양산해냈던 시기의 고만고만한 작품 중 하나인지 등등에 대한 구체적인 사항과 함께, 자신의 판단에 좀 더 객관성을 갖출 수 있게 되는 것이다.

여기서 더 나아가 만약 여러분이 인상파 이전 시기의 유럽 회화까지도 꼼꼼하고 충실하게 봐왔다면, 당대의 그림들과 구분되는 이들 인상파의 작품에서 보이는 가시적 '차이'를 눈치 챘을 것이다. 바로 '점묘법'이라고 불리는 독특한 붓 터치, 즉 기법적 특징과 '도시−근교 풍경'이라는 소재의 변화가 그것이다. 이는 후에 인상파를 설명하는 주요한 조형적 요소로 일컬어지는 부분이기도 하다.

정말 그런가? 의문을 가지는 사람들도 있을 것이다. 모네, 르누아르, 피사로Camille Pissarro(1830~1903), 드가Edgar Degas (1834~1917), 쇠라 등 인상파 계열 작가들의 작품은 대부분 '도시 풍경'과 당대 도시인의 삶의 '풍속'을 소재로 하고 있다. 그리고 파리나 그 근교의 물리적 '풍경'에 주안점을 둔 이들의 풍경화는 화면을 뒤덮

은 다양한 색점들로 구현된 점묘적 기법을 활용하고 있다. (지금 당장 가까이에 있는 인상파 화집을 꺼내 확인해봐도 좋다. 그런 식으로 '그림 보기' 실력이 는다.) 가령 인상파로부터 시작된 점묘법의 기법적 양상을 가장 잘 보여주는 사례가 바로 쇠라나 시냐크의 작품이라 할 수 있는데, 파리의 그랑자트 섬에서 일요일 오후 한때를 보내는 파리 시민의 삶의 풍경을 무수히 많은 병치된 색점을 통해 완성된 쇠라의 「그랑자트 섬의 오후」(1884~86)그림10는 이 두 가지 요소를 모두 가지고 있음을 확인할 수 있다.

분명한 것은 이 두 요소가 1800년대의 프랑스를 풍미하던 살롱

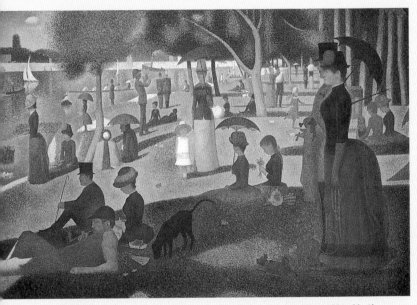

그림10 조르주 쇠라, 「그랑자트 섬의 일요일 오후」, 캔버스에 유채, 207.5×308cm, 1884~86, 시카고 아트 인스티튜트 소장

화와 확실히 구분되는 것이라는 점이다. 작품에서 확인되는 '차이'의 가시적 요소를 포착해냈다면, 여러분은 3단계의 초기에 와 있다. 하지만 그 차이가 무엇을 의미하는지, 과연 의미가 있기는 한 것인지에 대해서는 여전히 확신할 수 없을 것이다. 이 정도가 눈으로 파악해낼 수 있는 전부다. 그렇다면 이것이 다일까?

그렇지 않다. 인상파─위 작품들이 위치하는 지점, 즉 그 진가를 온전히 알기 위해서는 다음에 이야기할 것들을 먼저 알아야 한다.

먼저 그리스 · 로마 미술을 원형으로, 르네상스 이후 19세기에 이르기까지 하나의 공고한 미적 기준으로 자리 잡은 '고전주의 미술'에 대한 서구의 전통이 그것이다. 서양미술에 있어 회화의 전통은 바로 3차원의 실재를 2차원의 평면에 고스란히 재현하고자 했던 염원의 역사이다. 그리스 조각에서 이상적인 인체의 비례와 사실적 동세의 표현을 위해 습득했던 해부학적 지식이 회화에도 그대로 적용되었고, 이후 원근법과 명암법과 같은 기법의 발전은 모두 실재의 완벽한 '재현'을 위해 오랜 시간 동안 고안된 것들이다. 오늘날 문외한조차도 알고 있는 레오나르도 다 빈치나 미켈란젤로Michelangelo Buonarroti(1475~1564), 혹은 반에이크Jan van Eyck(1395?~1441)와 같은 천재들에 의해 완성되었던 고전주의 미술의 전통은 르네상스 시대와 18세기에 고전주의 붐을 거치는 동안 한층 더 공고해졌는데, 인상파가 형성되었던 1870년대 프랑스 미술계는 최고의 교육기관이었던 에콜 드 보자르Ecole des Beaux-Arts와 정부가 주관한 유일의 전시였던 〈살롱Le Salon〉을 중심으로 고전주의적 미적 규범을 철저히 따르고 계승하는 방식으로 운용되었다. 고전미술은 미술의 영역에 있어 유일한 지향점이었고, 따라서 에콜 드 보자르에서는 원근법과 명암법 그리고 정확한 해부학과 데생력이 주요한 기술로 교육과정에 포함되었다.

이해를 돕기 위해, 그러한 규칙에 의거하여 충실하게 재현된 작품, 즉 당대 프랑스 미술계의 거목이자 살롱의 스타였던 장 레옹 제롬Jean-Léon Gérôme(1824~1904)의 「숨은 실력자」^{그림11}를 살펴보길 바란

그림11 장 레옹 제롬, 「숨은 실력자」, 캔버스에 유채, 68.6×101cm, 1873, 보스턴 미술관 소장

「숨은 실력자」는 프랑스의 재상 리슐리외의 자문을 담당했던 수도승 조세프가 계단
을 내려오는 모습에 주변의 사람들이 고개를 숙여 경의를 표하고 있는 장면을 치밀하
게 구현해내고 있다. 1974년 〈살롱〉전에 출품된 이 작품은 특유의 신고전주의 화풍으
로 사진과 같은 사실성과 정교한 완성도를 보여주는데, 당시 프랑스 〈살롱〉을 풍미하
던 아카데믹한 양식의 전형을 잘 보여준다

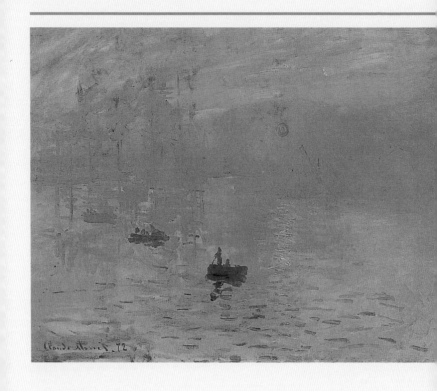

그림12 클로드 모네, 「인상, 해돋이」, 캔버스에 유채, 48×63cm, 1872, 마르모탕 미술관 소장

「인상, 해돋이」는 1874년 4월 사진가 나다르의 작업실에서 열린 일련의 '무명 예술가들'의 전시에 출품된 모네의 작품으로, 작품 제목에서 알 수 있듯이 해가 뜨는 순간의 인상을 화폭에 담았다. 이 전시에는 당시 〈살롱〉에서 거절당했던 모네, 르누아르, 피사로, 드가, 세잔 등이 참여했는데, 당시 한 비평가가 모네의 작품 제목인 '인상'을 비꼬아 이 전시를 비평하였고, 이후 이들 '무명 예술가들'은 '인상주의자'라고 일컬어진다.

다. 39년간 에콜 드 보자르에서 교편을 잡으며 막강한 영향력을 행사했던 제롬의 이 작품은 1874년 살롱에 출품되었는데, 같은 해 〈인상파〉전에 전시되었던 모네의 「인상, 해돋이」**그림12**와 비교해보면 그 차이가 극명해진다.

「인상, 해돋이」가 '그 유명한' 모네의 작품이라는 것을 모르고 봤다면, 과연 여러분은 이 두 작품 앞에서 어떤 반응을 보였을까? 사실 당대에 인상파들에게 쏟아졌던 비난, 가령 '완성도의 결여'와 '부주의한 구성', 혹은 '진지한 내용의 결핍'과 같은 비난들은 어떤 면에서는 충분히 납득이 가는 것이기도 하다.

인상파의 가치는 우선, 하나의 정해진 공고한 형태로서 대상물을 그려내는 엄격한 데생 방식에서 벗어나 '순간'을 포착하려는 그들의 시도에서부터 시작된다. 우리는 이 시도가 '시각'에 대한 근본적인 혁신, 즉 사물이 고정된 것이 아니라 끊임없이 변화한다는 인식에서 비롯한다는 사실을 간과해서는 안 된다. 이러한 인식의 변화는 오랜 교육을 통해 '머리'가 알고 있는 규칙에 입각하여 그리는 대신, 실제의 대상을 직접 관찰하여 자신의 눈이 본 그대로 그려내려는 시도를 가능하게끔 했고, 결국 제작 방식의 변화로 이어졌다. 그 '순간'의 포착을 위해 그들은 스튜디오를 박차고 나가 실재하는 자연의 풍경과 대면한 것이다.

둘째, 풍경은 '고정된 것'이 아니라 '끊임없이 변하는 것'이라는 개념의 변화로부터 '점묘법'이라는 조형 방식이 탄생하게 되는 그 지점을 알아야 한다. 대기의 순간을 포착하고 광선의 끊임없는 흐름을 표현해내고자 했던 이들의 염원이 바로 그에 적합한 방식의 기법, 즉 '점묘법'이라는 새로운 방식을 차용하기에 이른 것이다. 빠른 필치와 거친 붓 터치, 즉 제롬의「숨은 실력자」에서 확인되듯이, 팔레트 위에서 신중하게 배합된 안료를 이용하여 정교하게 형태를 그려내는 대신, 점묘법으로 병치된 원색의 집합을 통해, 따가운 햇살에 반짝이는 나뭇잎, 그 사이로 스며드는 혹은 눈앞을 휘감아 나가는 빛의 반짝임

과 빛에 의해 하얗게 반사되는 사물들의 '인상'을 포착할 수 있게 된 것이다. 당대 대부분의 작가들이 이상적인 비례미와 형태에 집중했다면, 인상파에게 있어 조형의 문제는 '형태'의 문제가 아닌 하나의 '색채 현상'이었고, 빛과 함께 시시각각 변하는 색채와 대기의 미묘한 인상을 실제 보이는 대로 그리고자 했던 것이다. 모네가 자신의 작품에 대해 "야외의 풍경을 그리는 것이 아니라, 그 사물이 나에게 남긴 '인상'을 화폭에 옮기는 작업"이라고 정의했던 것은, 바로 이러한 관점을 정확히 드러내는 것이다.

이 극적인 효과를 위해 그들은 팔레트에서 색을 혼합하지 않고 캔버스 위에서 '원색'을 나란히 병치하여 칠함으로써 눈에 의해 색이 혼합되게 하는 새로운 방식을 시도한다. 마치 실제 우리의 각막이 태양 광선 아래 자연의 색을 인지하는 방식 그대로 말이다. 그리하여 인상파의 그림은 눈앞에서 볼 때와 적정한 거리를 두고 볼 때 명확하게 차이가 난다. 근거리에서 밀착하여 보았을 때 드러나는 것은 현란한 원색의 점들에 불과하지만, 일정한 거리를 두고 보았을 때는 그 원색의 점들이 하나의 형태로 구현되는 시각적 착시의 기묘한 경험을 할 수 있게 되는 것이다. 정말 그런지 확인하고 싶은 열망이 들지 않는가? 내가 왜 카라바조와 렘브란트의 작품을 두 눈으로 확인하고 싶어 했는지 이해할 수 있을 것이다.

셋째, 이들의 작품에 등장하는 소재와 주제의 변화를 알아채야 하고, 단순해 보이는 이 변화가 당대의 미적 규범으로부터 벗어난 일종의 '저항'이라는 것을 알아야 한다. 왜 이들은 '진지한 내용의 결핍'이라는 비난에도 불구하고, 어디에서나 마주칠 수 있는 별 볼일 없는 사람들과 파리의 뒷골목을 작품의 대상으로 삼았을까? 그들은 오히려 반문한다. 왜 19세기의 자신들이 2,000년 전의 그리스와 로마인의 영웅담과 그들의 이야기를 그려야 하는가? 로마인의 의복과 건축, 그들의 모습이 오늘날의 우리에게 무슨 의미가 있는가?

그리하여 파리 시내를 가로지르는 기차역으로 상징되는 근대 파

리의 모습, 격변하는 도시 파리의 풍경과 그곳에서 살아가는 도시 노동자들의 삶이 바로 인상파가 그려내려던 모습이었고, 고전미술의 영원한 테마였던 신화와 종교, 역사화에서 벗어난 바로 당대의 모습이 이들 작품의 새로운 테마가 된다. 인상파들의 작품에는 19세기 파리와 파리 시민의 삶으로 상징되는 근대 도시 파리의 모습이 고스란히 담겨 있다. 이것이 인상파를 프랑스 근대기를 상징하는 문화적 총체로서 파악하는 이유이며, 프랑스의 근세와 현대를 잇는 근대미술관인 오르세 미술관이 인상파의 미술관이 된 이유이기도 하다.

넷째, '당대'의 파리와 파리인의 모습과 같은, '당대'라는 주제야말로 '당대'의 화가들이 그려내야 할 중요한 지점이라는 것을 주창함으로써, 인상파의 혁신의 근거를 제공했던 일련의 지식인들, 특히 보들레르Charles Pierre Baudelaire(1821~67)의 당대성, 즉 근대성Modernity에 대한 개념을 알아야 한다. 1863년에 발표된 「근대 생활의 화가The Painter of Modern Life」에서 집대성된 보들레르의 근대성에 대한 관점은 근대 생활Modern life, 즉 당대의 삶의 모습이야 말로 예술가가 다루어야 할 가치 있는 주제임을, 그리하여 미술은 당대를 반영하고 시대의 지적 감흥을 전달하는 중요한 수단이 될 수 있음을 강변한다. 보들레르가 예시하고 있는 13개의 항목, 즉 1860년대 당시 파리의 모습을 담고 있는 풍속의 스케치, 패션과 여성, 매춘부, 화장에 대한 예찬, 마차, 군인 등의 모습을 통해 접근했던 '모던 라이프'와 '모더니티'의 실체는, 보들레르에게 영감을 받은 마네의 1864년 전후의 작품을 통해 고스란히 구현되었고, 이는 후에 인상파들의 작품들 중 풍속화의 원형으로 제공된다.

다섯째, 인상파의 풍경화가 구체적 방식으로 투사되는 데 결정적인 역할을 하게 되는 영국의 낭만주의 풍경화가들, 가령 터너William Turner(1775~1851)의 존재와 그의 풍경화 또한 빠트릴 수 없다. 그는 폭풍우가 몰아치는 바다의 장엄함이나 일출의 풍경을 어둠과 밝음, 서로 다른 색조들이 녹아드는 형태를 통해 표현했는데, 이러

그림13 윌리엄 터너, 「비, 증기, 속도: 위대한 서부행 철도」, 캔버스에 유채, 90.8×121.9cm, 1844, 런던 내셔널 갤러리 소장

한 그의 풍경화는 점차 형태를 무시하고 보이는 것의 '인상' 그 자체를 나타내는 경향으로 변화했다.

1844년에 제작된 「비, 증기, 속도: 위대한 서부행 철도」^{그림13}는 화면을 가로질러 관람객을 향해 돌진하는 증기기관차의 속도와 기차에서 뿜어내는 증기, 비 내리는 대기 속에 포착된 빛의 시시각각 변하는 찰나의 순간을 포착하고자 한 것이다. 이러한 찰나의 순간은 서로 포개어진 다양한 붓 터치들에 의해 획득되었다. 프랑스 근대기를 상징하는 인상주의의 조형적 원류가 사실은 미술의 불모지로 여겨졌던 영국의 풍경화에서 일정 부분 비롯한 것이라는 지적도 흥미롭지 않을 수 없다. 그 전후의 계보를 선명히 보여주는 것이 바로 모네의 「인상, 해돋이」다. 마치 터너의 풍경화 「노햄성, 해돋이」로부터 영감을 받은 듯한 이 작품은 1874년 〈제1회 인상파전〉에 출품됨으로써, 이후 이들

이 '인상파'라는 이름으로 불리게 되는 계기를 마련해주기도 하는데, 바로 보불전쟁(프로이센과 프랑스의 전쟁, 1870~71) 당시 런던으로 피난을 갔던 모네가 터너의 표현주의적 풍경화에 영감을 받아 시도하게 된 결과였다.

인상파에 대해서 이야기하자면 끝이 없다. 지금 위에서 간략하게 언급한 내용과 관련하여, 무슨 얘기를 하는지 아는 사람도 있을 것이고, 반면에 전혀 알지 못하는 사람도 있을 것이다. 그러나 분명한 것은 하나의 사조, 하나의 작가나 작품에 대해서 제대로 알기 위해서는 현상 너머의 수많은 요소들에 대한 이해가 근간이 되어야 비로소 온전히 작품을 읽어낼 수 있다는 점이다. 더 나아가 하나의 작품을 통해서 우리는 당대의 미적 · 사회적 · 종교적 · 정치적 현상과 변화를 함께 읽어낼 수 있다는 것과, 한 작품을 해석하고 읽어내는 데에는 다양한 접근로가 있다는 것도 함께 알게 되는 것이다. 그리하여 하나의 작품이 어느 날 갑자기 하늘에서 떨어지는 유성처럼, '불현듯' 아무런 인과 관계 없이 창조되는 것이 아니라는 사실, 즉 모든 작품이 당대를 녹여내고 반영하는 총체적 문화유산임을 알게 된다.

다시 질문하겠다. 여러분이 작품에서 볼 수 있는 것은 무엇인가?

미술사라는 지형도의 완성–빠진 톱니바퀴 메우기

미술사에 등장하는 각각의 사조들의 다양한 작품 사례를 통해 결국 그림에서 무엇을 보아야 하는지, 어떻게 보아야 하는지를 비로소 구체적으로 알 수 있게 된다. 하나의 작품 앞에서 어떤 사람은 단지 형태, 색채, 구도 등과 같은 눈에 보이는 요소들만 보지만, 다른 사람은 그 너머의 것을 읽어낼 수 있다. 이는 결국 하나의 작품을 이해하고 접근하는 통로가 다양해질수록, 그 작품에 대해 입체적인 조망이 가능하다는 것, 그리고 아는 만큼 보이는 것도 다르다는 사실을 우리에게 알려준다.

미술사는 하나의 작품에, 혹은 사조에 구현되는 총체적 요소들에 대해 연구하고 해석해내는 것이다. 미술사적 연구를 통해 하나의 작품이 탄생하기까지 얼마나 많은 맥락들이 작용하는지를 알게 되는 것이다. 단순히 시대적 구분 외에 작가론, 양식사별·테마별 접근법과 해석법, 작가와 작품 해석에 있어 관련된 다양한 측면과 그 요소를 분석해낸다. 그리하여 시각으로 잡아낼 수 있는 것 이상의 것은 오직 미술사를 이해함으로써만 가능하다. 다른 예술 영역과는 달리 미술에 대해서 별도의 학습이 필요하다고 얘기하는 이유이기도 하다.

그리하여 답사 전에 이루어졌던 시기별·양식사별·주제별 이론적 습득에 의해 작업들이 일목요연하게 자리를 찾아가기 시작했다. 그것은 몇 마디의 말로 표현할 수 없는 기묘한 경험이었는데, 대학 시절 의례적으로 했었던 미술관 기행 후 현대미

술로 치우쳤던 내 경험적 인식, 그 와중에 드문드문, 그리고 뒤죽박죽으로 봐왔던 각 시대의 작품과 전시들이 일제히 제자리를 찾아가기 시작했던 것이다. 마치 내 능력껏, 내가 아는 만큼의 여러 서랍을 마련해놨더니, 그 작품들이 알아서 서랍 안으로 들어가 일사분란하게 제자리를 찾아가 분류되고 정리되는 것 같은 느낌이었다. 암기된 지식으로서가 아니라, 미술사 책에서 활자화된 그 실제적 의미를, 시각화된 그 혁신의 의미들이 작품을 통해 직접 매치되고, 마치 생명력을 얻은 것처럼 제자리를 찾기 시작했던 것이다.

그 결과 특정 시기와 특정 지역의 조형적 양상에 대해 명확히 구분하고, 작가들을 구분하고, 전후·선후 관계를 파악하게 되었다. 더 나아가 하나의 작품을 탄생케 하는 데 저변으로 작용했던 인문학적 의미, 종교적·사회적 의미를 통해 작품에서의 모티프·주제·형태·색채에 숨겨진 의미를 알게 됨으로써, 하나의 작품에 대한 온전한 이해에 도달하게 된다. 즉, 작품이 가진 아름다움에 대한 감상과 조형성 자체에 대한 판단 혹은 평가과 함께 인문학적 의미와 코드를 통합적으로 알게 됨으로써 시지각 너머의 정신적 유산의 결정체로서 미술작품을 인지하게 되었다.

제대로 알게 되자, 그동안 습관적으로 아무런 감흥 없이 봐왔던 작품들이 전혀 새롭게, 그리고 다른 방식으로 인식되기 시작했다. 비로소 각각의 사조와 각각의 작품들이 의미하는 바,

그들이 당대 일으켰던 혁신이 의미하는 것을 제대로 인식할 수 있었던 것이다. 작품의 조형적 완성도와 별개로, 각 시대 조형의 변천과 그 방식, 그리고 그 이유를 알게 되었다. 그리하여 비로소 왜 그 그림들이 유명한지, 무엇이 그들을 그 이전 시대, 그리고 동시대와 구분 지었는지 알게 되었던 것이다. 더불어 체계적으로 구조화된 하나의 체계와 분류, 즉 시기와 장르에 대한 분류와 인과 관계에 대해서도 알게 되었다.

중요한 것은 전체 미술의 흐름이라는 총체적 맥락에 대한 이해가 있어야, 지금 이 시기에, 왜 이 작가의 작품이 선택되어야 하는지, 그의 작품이 왜, 어떻게 새로운 것인지 구체적으로 알 수 있게 된다는 사실이다. 이렇듯 미술사에 대한 맥락이 전제되면, 비로소 그들의 위대함을 혹은 변별점을 다른 사람에게 설명할 수 있게 된다. 개론서의 내용들을 암기하는 것이 아니라 이해하게 됨으로써, 그 이해를 바탕으로 각 작품에 대한 다양한 해석과 의미를 알게 되고 이를 작품 안에서 찾아보고 납득하게 됨으로써, 머리에서의 이해를 체화하게 된다. 그 결과 우리는 작품 안에서 무엇을 봐야 하는지 알게 되고, 또 뭔가를 볼 수 있게 되는 것이다. 이러한 학습을 통해, 이 모든 것을 알고 나서야 비로소 미술사라는 지형도 위에 존재하던 들쑥날쑥한 빈칸들이 채워지기 시작한다.

또한 문화현상이라는 것, 즉 여기에서 저기로 흘러가고 영향을 끼치게 되는 문화와 예술의 본질에 대해서 이해하게 되었다.

한 지역의 혁신이 보편으로 자리 잡게 되고, 어느 순간 다음 시대의 혁신을 매개하는 지점과 과정을, 그리고 한 지역의 혁신이 다른 지역으로 퍼져 나가서 해당 지역만의 지역성과 함께 변형되고 새로운 원형을 만들어내는 과정을 각각의 작품을 통해 확인하고, 그 맥락을 이해하게 되었던 것이다. 바로 당대를 특징 짓는 하나의 유기체로서 미술이 존재하는 방식과 그 지형도를 납득하게 되었던 것이다.

그리하여 단지 '아류'라고 치부하였던 작품에 대해서 다른 방식으로 보게 된 것도 이 지점이었다. 각각의 지역에서 당대에 향유되던 이들 작품들은 그 지역 내에서 나름의 의미가 있고, 이를 인정해야 한다는 것을 각국 각 지역의 미술관에서 맞닥트리게 되었던 수많은 지역 작품들을 통해 알게 되었다. 이들 작품 역시 그 지역의 유산으로서 의미를 가지는 것임을 받아들이게 되었던 것이다. 이를 통해 비로소 한국미술 내에서 이대원 작품에 대한 미술사적 위치와 지점을 인정하고 납득할 수 있게 되었다. 그제야 미술이라는 매체의 본질, 탄생하고 발전하고 소멸해가고 그리고 다른 것으로 전이되어가는 과정을 이해하고, 각각의 단계에서 탄생하게 되는 수많은 작품들의 양상을 유기적으로 파악할 수 있게 되었던 것이다.

폴 세잔

여기 인상주의자들과 함께 동시대 파리에서 함께 활동하며 인상파 전시에 참여하기도 했던 또 다른 작가가 있다. 바로 폴 세잔이다. 〈제1회 인상파전〉에 함께 참여했던 모네와 드가, 그리고 르누아르가 각자의 화풍을 찾아가는 동안 여전히 그는 이들의 방식을 조금씩 흉내 내어 그림을 그렸고, 그 결과 다른 인상주의자들과는 달리 파리 화단에서 성공하지 못했다. 결국 파리 생활을 청산하고 고향 액스Aix 로 내려간 그는 그곳에서 죽을 때까지 그 고장의 유명한 산인 생트빅

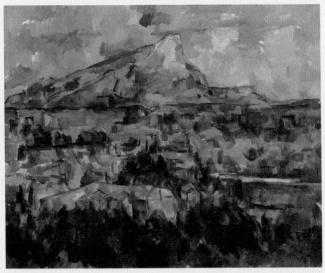

그림14 폴 세잔 「생트빅투아르 산」, 캔버스에 유채, 69×89cm, 1904~05, 미국 필라델피아 미술관 소장

투아르 산을 그렸다.

　　여기 낙향한 세잔이 그린 한 점의 풍경화그림14가 있다. 인상주의자들의 경쾌한 원색의 미감 대신 흰색과 탁한 푸른색이 뒤섞인 하늘은 멀리 보이는 산의 윤곽과 별반 구분 없이 드러나 있다. 또한 산 아래의 황토색 대지들은 군데군데 보이는 지붕들과 나무로 추정되는 초록색 형태와 빼곡히 뒤섞여 원근법 혹은 명암법으로부터 거의 자유로워져 있다. 화면의 각 부분은 평면적이지만, 뒤로 물러나 보게 되는 하나의 풍경은 동시에 입체적이기도 하다.

　　참고로 당대의 다른 풍경화 중에서 같은 인상파 회원이었던 카미유 피사로Camille Pissarro(1830~1903)의 풍경화그림15와도 비교해보자. 어떠한가? 세잔의 풍경화가 다르다는 것을 느낄 수 있지만, 구체적으로 어떻게 다른지, 그리고 그것이 무슨 의미인지, 혹은 의미가 있

도판15 카미유 피사로, 「에르미타주 숲의 언덕, 퐁투아즈」, 캔버스에 유채, 125×163cm, 1879, 미국 클리블랜드 미술관 소장

는 것인지 설명할 수는 없다. 당대의 사람들에게 세잔의 풍경화는 '정교하지 못한 테크닉'을 구사하는, '완성도가 결여된' 것으로 취급되었는데, 21세기의 여러분에게는 어느 쪽이 더 아름답다고 여겨지는가? 두 작품에 붙은 이름표 따위는 잊어버리고, 작품 자체에 집중하여 잠시 생각해보기 바란다.

좋은 작품에서 위대한 작품으로

대체, 세잔은 왜 산을 저런 식으로 그렸을까?

이 그림에 대한 해석의 가능성은, "자연은 원통, 원뿔, 원추로 되어 있다"라고 언급했던 세잔의 편지 구절에서 그 실마리를 찾을 수 있다. 인상주의자들이 그러했듯이 그는 자연의 변화무쌍함을 관찰하면서도, 그 현상 너머에 존재하는, 실재의 근간을 이루는 어떠한 '구조', 즉 원통, 원뿔, 원추를 발견했다. 그리하여 그의 작품은 눈으로 보이는 '현상'과 그 '현상 너머'의 구조를 화면에 공존시키기 위해 끊임없이 고치고 다시 그려졌는데, 세잔의 작품들은 자연의 근원적인 질서가 단순한 기하학적 형태로 환원된 것이었다.

자, 이제 다시금 세잔의 풍경화를 주시하기 바란다. 정면 중앙에 보이는 산의 형태에서, 나무와 집들 사이로 보이는 작고 넙적한 사각형 모양의 색면, 즉 다면체와 원기둥 그리고 원통의 단면이 보이는가? 이러한 내용을 알지 못하면, '새로움'은 단지 표피적 현상에 머물고 만다. 하지만 이 새로움의 의미를 알게 되는 순간, 그리고 이것이 작품 안에 고스란히 구현되어 있음을 눈으로 확인하게 되는 순간, 비로소 그 혁신을 이해하게 된다.

인상주의자들은 고전미술의 영원불변한 고정된 형태에서 해방되어, 끊임없이 변화하는 자연의 현상, 그 '순간'을 포착했다. 그러나 세잔은 변화하는 순간 너머에 존재하는 변하지 않는 근원적 '구조'에 주목함으로써, 인상주의자들이 일으킨 혁신에서 한발 더 나아갔다. 그리하여 세잔의 풍경화는 20세기 초엽에 등장하는 입체파의 근간을

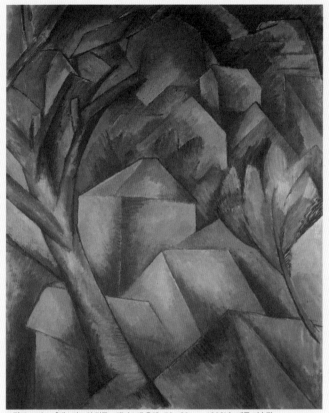

그림16 브라크, 「레스타크의 집들」, 캔버스에 유채, 73×60cm, 1908년, 베른 미술관

이해할 수 있게 해준다.

　　피카소와 함께 입체파의 대표적 작가인 브라크Georges Braque (1882~1963)는 1908년 레스타크L'estaque에서 여름을 보내며 초기 입체파의 시작을 알리는 일련의 풍경화를 제작한다. 「레스타크의 집들」그림16에서 화면을 가득 채우고 있는 가옥과 나무는 시각적 사

실성이 최소화된 기하학적 형태로 구성된다. 하늘은 사라지고 대상과 대상 사이의 현실적 공간감 역시 마찬가지다. 인상주의자들이 그토록 표현하고자 했던 빛과 색채의 순간적 인상은 이미 그의 관심사가 아니다. 레스타크의 풍경을 동일하게 소재로 삼은 세잔의 작품과 비교했을 때(그림6) 사실적 세부는 사라지고 구조화된 평면성은 더욱더 부각된다. 세잔의 「생트빅투아르 산」(그림14)에서처럼, 황토색과 푸른색을 주조로 하되, 세잔이 남긴 구조적 공간 탐구를 계속해 나감으로써 세잔의 풍경보다 한층 더 기하학적 형태로 추상화되어가는 모습을 목격하게 된다. 이렇듯 이 작품은 서양미술의 역사에서 그토록 오랜 기간에 걸쳐 도달하였던 사실적 형태와 이를 가능케해주었던 원근법적 시점을 완전히 해체하고, 그 근원에 위치하는 기하학적 요소들을 통해 형태를 재구성함으로써, 비로소 서양미술의 거대한 '신화'—사실적 형태의 재현—로부터 탈피하게 된다. 이렇듯 형태를 무시하고 장소, 인물, 집 모든 것을 기하학적 체계, 큐브cube로 단순화 시켰던 브라크의 풍경화에서 입체주의cubism라는 용어가 유래한다. 20세기의 가장 위대한 변혁 중 하나로 일컬어지는 입체파의 시작이다.

따라서 세잔의 마지막 20년의 작품들은 이후 인상주의에서 입체주의로 이행하는 현대미술의 형성 과정을 고스란히 보여주는 사례이며, 이를 통해 우리는 세잔의 혁신이 가진 의미를 완전히 이해하게 된다. 어떤가? 그의 혁신이 아름답지 않은가? 이것이 바로 '현상'에 대한 가치 판단이 가능하게 되는 지점이다. 지극히 주관적인 취향의 판단도, 판단의 근거로서 제공되는 것이 무엇이냐에 따라 전혀 다른 결론에 도달할 수 있다. 이를 통해 우리의 온전히 주관적이라는 취향이 개발되고 변화되며 확대된다.

이렇듯 미술사를 장식하고 있는 작품들은, 관습적으로 내려오는 규율과 당대의 미의식을 뒤집은 새로운 혁신의 창조물들로, 이 '새로움'이야말로 좋은 작품을 뛰어넘어 위대한 것의 영역에 위치하

게 되는 근간임을 깨달았던 것이다. 그리고 이를 통해 좋은 작품과 새로운 작품의 구분이 가능해졌다. 머리가 아니라, '작품'을 통해서. 그리하여 좋은 작품The Good과 위대한 작품The Great의 차이에 대해 알게 된 것이다.

나만의 지식 서랍 만들기

이를 통해 내가 깨닫게 된 것은 내가 알고 있는 것, 그래서 만들어놓은 서랍이 많으면 많을수록, 작품들이 더욱 정교하게 분류되고 정리될 것이라는 사실이다. 공부하면 할수록 더욱 다각적이고 풍요로운, 동시에 정교하고 새로운 형태의 서랍(해석 기준)들을 통해 작품을 이해하고 해석할 수 있게 된다.

이것이 나만의 미술 지형도를 만들어가는 과정이 아직 끝나지 않았으며, 실은 평생 동안 지속되어야 할 것이라고 생각하는 이유다. 이제 겨우 미술사에 대한 학습이 본격적으로 이루어지고 있을 뿐으로, '실견'에도 몇 단계의 지점이 존재하듯이 이 '학습'에 있어서도 여러 단계가 존재할 것이라는 사실은 자명하다.

실제로 마지막 미술관 기행을 통해 독일이나 플랑드르 지역의 작가들에 대해 관심이 생겼고, 이들에 대한 세부적인 연구 논문들을 찾아 읽고 있는 중이다. 새로운 것을 알게 되면, 다음 기행에서는 또 다른 것이 눈에 들어오리라는 정도는 알고 있다. 이제 겨우 미술품을 알아가는 학습의 메커니즘을 알게 된 것뿐이다. 보스를 통해 19세기의 상징주의와 20세기의 초현실주의에 대한 연관성의 일부와 양식적 계보 등을 알아챈 것처럼, 학습이 진행될수록 언제 어디서 어떤 깨달음과 마주치게 될지 지금으로서는 알 수 없는 것이다. 또한 미술사 외에도 하나의 작품이 탄생하는 데 있어 무관하지 않은 역사·철학과 같은 인근 영역에 대해서 따로 관심을 가지게 된다면, 한 작품에 대한 이

해도의 폭은 더욱더 넓어질 것이다. 요지는 이거다. 이러한 학습이 죽을 때까지 끝나지 않으리라는 사실 말이다.

▌▌ 안목에 대한 몇 가지 오해

이쯤에서 왜 내가 계속해서 '서양미술'에 대해 얘기하고 있는지, 혹은 안목의 훈련 대상이 꼭 서양미술이어야 하는지에 대한 의문이 생길 만도 하다. 게다가 21세기의 한국의 미술 현장에서 일하는데, 왜 서양미술을, 그것도 그들의 수백 년 전 작품까지 알아야 하는지에 대해서도 말이다.

오해 1. 화랑에서 일하려면 현대 작품만 알면 된다?

앞서 현대미술에만 집중되어 있던 시각적 편식이 오히려 개안을 더디게 만드는 한계로 작용했다고 언급한 바 있다. 여기서 하나의 본질적인 질문이 파생된다. 과연 화랑 혹은 미술관에서 일하려면 현대 작품만 알면 되는 것일까?

나 역시 오랫동안 그렇게 생각했고, 지금도 수많은 후배와 동료 들이 그렇게 생각하고 있음을 알고 있지만, 이 자리를 빌려 확언하고 싶다. 완전 난센스다. 좀 더 진지하고 정중하게 다시 얘기하겠다. "명백히 잘못된 생각입니다!"라고. 그들이 이렇게 생각하는 이유는, 대부분의 화랑과 미술관이 동시대 현대미술

을 다루고 있으므로, 현장에서 일하기 위해서는 현대미술을 전공해야 한다고, 혹은 적어도 유리하다고 생각하기 때문이다.

물론 미술계 현장에서는 20세기 이후의 작품들이 빈번하게 인용되고, 또 오늘날 수많은 작품들의 직접적인 변용의 원천이 20세기를 전후한 현대미술에 상당수가 그 근간을 두고 있다는 점에서, 충분히 이해할 만하지만 다음과 같은 이유로 그다지 적절하지도 않고, 효율적이지도 않은 생각이라는 사실을 알려주고 싶다.

앞 장에서 미술의 본질이 기존의 것을 전복하는 새로운 시도, 즉 새로운 것을 찾아가는 과정이라고 얘기했다. 그러나 새로운 것을 알려면, 무엇이 새롭지 않은지 알아야 한다. 따라서 우리가 '현대', 즉 '동시대'의 미술에 대해 정확히 이해하고 접근하기 위해서는, 역설적이게도 지금 이 시대 직전까지의 것을 먼저 알아야 한다는 사실을 기억해야 할 필요가 있다. 이것이 바로 '현대 작품'으로 스스로를 가둬서는 안 되는 첫 번째 이유이다.

이와 같은 맥락에서 자신만의 독창적인 작품을 창조하겠다는 명분으로 다락방에 처박힌 채, 풀어 얘기하자면 국내외의 작가들 사이에서는 어떠한 작업들이 이루어지고 있는지에 대해 전혀 아는 바 없이 오직 자신의 작업에만 몰두하고 있는 작가들이 있다면, 과연 그것이 적절한지에 대해서 다시 한 번 생각해 보기를 바란다. 사실상 작가들은 그 어떤 큐레이터나 평론가보다 더 과거의 작가들과 현재의 작품들에 대해서 알고 있어야 한

다고 믿고 있기 때문이다.

우리가 현장에서 다루게 되는, 또 다루어야 하는 작가들은 대부분 어느 정도의 연구 성과가 축적되어 있는 과거의 작가가 아니라, 검증되지 않은 동시대의 작가들이다. 따라서 무수히 쏟아져 나오는 수많은 현재의 작가들을 판단하는 데 있어, 늘 우리 스스로의 안목과 학습이 그 잣대가 될 수밖에 없다. 이와 관련하여 우리가 던져야 할 질문은 단 두 가지이다. 바로 '어떤 작가들이 새로운 것을 시도하는가?' 그리고 '어떤 작가들이 조형적 완성도가 높은 작업을 하는가?'가 그것이다. 전자의 질문은 역사를 아는 것에서 그 해답을 찾아갈 수 있다면, 후자의 것은 바로 조형적 완성도를 알아보는 안목을 갖춰야 한다.

사실상 오늘날의 현대미술은 회화의 조형적 퀄리티나 조형 기법상의 '새로움'보다는 '아이디어'에 치중된 경향이 강하다. 20세기는 '개념'의 혁신에 의해 진화된 시대였으며, 기본적으로 '개념'에 대한 문제는 이론적 측면에서 학습이 가능하다는 점에서, 정작 문제가 되는 것은 바로 조형적 퀄리티이다. 게다가 '혁신'이라는 것이 날이면 날마다 출현할 수 있는 성질의 것이 아니라는 점에서, 실상 현실의 우리에게는 조형적 밀도에 대한 안목이 더욱 요긴하다고 보는 편이 적절하다. 그러한 의미에서, 두 번째 이유는 첫 번째보다 더 본질적인데, 바로 현대 작품에 대한 안목을 현대 작품을 보는 것으로는 얻을 수 없다는 사실 때문이다.

현대작품에 대한 안목은 현대작품으로 얻을 수 없다

가령 휑한 캔버스 위로 찍힌 점 하나가 전부인 현대작품에서 우리는 조형적 완성도, 혹은 조형적 밀도를 파악할 수 있을까? 이 작품이 억대를 가볍게 호가하는 이우환의 작품 그림17이라는 것을 잘 알고 있는 일부를 제외한다면, 보통 이러한 작품을 목도하게 된 일반인의 반응은 '이 정도는 나도 그릴 수 있다고'쯤으로 정리할 수 있다. 그렇다면 이우환의 '점'과 일반인이 찍은 '점'의 차이는 무엇일까?

이우환의 작품이 애초에 가지고 있는 오리지널리티로서의 가치나 그 본질적 맥락은 논외로 치더라도, 놀랍게도 무심코 찍은 '점' 하나에서조차도 작가의 내공, 즉 조형적 밀도의 차이가 드러나는 법이다. 단 하나의 '점'에서 뿜어져 나오는 그 무엇의 존재를 확연하게 깨닫게 된 것은, 박사 논문을 위해 오히려 현대미술과 거리가 멀어졌을 때였다.

르네상스 미술에서부터 19세기 근세미술까지 하루에 수천 점씩 작품을 눈 안에 '쑤셔 넣고' 다니던 미술관 순례길에서, 내가 고전미술에 눈 뜨고 안목의 여러 단계를 직접 경험할 수 있었음을 앞서 실토한 바 있다. 하지만 정작 놀랄 만한 일은 그 다음에 벌어졌다. 어쩌다가 들어간 현대미술관에서 현대미술 작품들을 보자, 그 참을 수 없는 허술함이 고스란히 눈에 잡히는 것을 스스로 깨닫기 시작했기 때문이다. 그곳에서 내가 보았던 현대 작품들은 인상주의부터 입체파, 야수파, 독일의 표현주의

그림17 이우환, 「조응」, 캔버스에 안료, 145× 112cm, 2002

는 물론 추상표현주의와 팝아트, 미니멀리즘 이후 현재에 이르 기까지 20세기의 기라성 같은 사조의 작품들은 물론, 지금 살 아 있는 동시대 유명 작가들의 작품까지 포함되어 있었다. 수 만 점의 고전 작품의 홍수 속에서 단련되었던 내 눈이, 바로 그 순간 작가들의 명성에 좌우되는 일 없이, 특정 작가의, 혹은 그 작가의 특정 작품들에서 내비치는 조형적 허술함을 어느 순간 알아보고 있었던 것이다. 앞서, 혁신과 조형적 밀도는 명백히 별개의 영역이라고 말했던 것을 기억하는가? 때로 혁신적인 작 품이 아름다울 때도 있지만, 혁신성과 조형성이 반드시 일치하

지 않는다는 것을 명확하게 깨달은 것은 이때였다. 현대미술은 조형적 밀도나 아우라보다는 주로 그 혁신 자체로 우리를 매혹시키기 때문이다.

어떻게 해서 이것이 가능하게 된 것인지, 한동안 어리둥절한 채로 서 있었다. 혹시 착각은 아닐까 하고 말이다. 하지만 일단 한 번 알아보게 되자, 이후에도 내 눈은 그 혁신에 미치지 못하는 조형적 허술함을, 혹은 이념적 혁신만큼이나 조형적 아름다움을 내포하고 있는 작품의 면면을 포착하게 되었다. 또한 그 와중에 그 어떠한 혁신성이나 조형적 완성도마저도 갖추지 못한 수많은 동시대 작품과도 마주치게 되었다. 대부분의 고전작품들이 지극히 사실적으로 대상의 형태를 묘사한 구상 작품임에도 불구하고, 이러한 고전미술에 대한 안목이 20세기 추상 작품들에 대한 안목에도 적용되거나 확대될 수 있다는 것이 놀랍지 않은가?

그러나 현대미술의 개별 작품에 대한 '조형적 완성도'를 판단하는 데 있어, 근세와 근대미술을 통한 눈의 훈련이 상당히 효과적이라는 사실은 분명하다. 그 원리를 정확히 설명할 수는 없지만, 회화의 조형적 요소에 있어 모든 것은 바로 근세의 작품을 통해 발전·완성된 것이고, 적어도 회화적 조형성에 관한 모범적 사례가 이들 고전기의 작품에서 구현되고 있다는 사실이 하나의 단초가 될 수 있다. 그리하여 일단 여기에 훈련된 후라면, 점이 하나든 열이든 관계없이 그 조형적 밀도를 알아보게

되는 것이다.

재미있는 점은, 현대 작품이 지닌 조형성에 대한 판단은 고전주의를 통해 훈련된 안목으로 가능하지만, 고전주의 작품이 가진 조형성, 즉 조형적 퀄리티의 판단은 현대작품으로 할 수 없다는 사실이다. 아마도 고전주의 회화들이 그 자체로 회화적 완성도가 높은, 회화의 황금시기의 산물이기 때문일 것이다. 적어도 회화의 조형 요소에 있어 모든 것은 이 시기의 작품을 통해 발전·완성된 것이라는 점에서, 그리고 인류의 회화가 구상에서 추상으로 전개되었던 그 수천 년의 회화 발전상의 원리에 따른 것으로 여겨진다.

이쯤 되니까, 예전에는 갸우뚱거리며 판단을 보류했던 수많은 현대의 작품들에 대한 조형적 밀도를 가늠할 수 있게 되었다. 점이 한 개든, 백 개든 간에 말이다. 그리고 마침내 확신하게 되었다. 현대미술에 대한 안목을 기르는 데 오히려 고전미술을 통한 훈련만 한 것이 없다는 것을 말이다.

미술사에 존재하는 모든 작품은 케이스 스터디의 완벽한 사례이다

이러한 측면에서, 미술사에 존재하는 작품들은 일종의 거대한 '케이스 스터디 풀Case Study Pool'이라고 볼 수 있다. 우리는 각각의 작품마다 읽어낼 수 있는 요소가 다르다는 것을 알고 있다. 인상파와 같은 방식으로 낭만주의를 파악할 수 없으며, 또한 입체파에서 읽어낼 수 있는 잣대는 또 다른 것이기 때문이

다. 따라서 마치 법관이 판례를 연구하듯, 우리는 각 작품의 사례를 통해 오늘날 현대 작품 해석을 위한 유용한 범례로 삼아 응용할 수 있다. 각 시대의 조형적·이념적 혁신이 어떤 식으로 구현되었는지를 가장 극명하게 드러내고 있는 이들 작품을 통해, 그리고 이 작품들에 접근하는 방식을 통해 현대 작품에 대한 이해와 해석까지 가능하다. 그 방법론에 대한 구체적 사례를 미술사 학습을 통해 알 수 있기 때문이다. 미술의 역사를 통해 수많은 작품들에 대해 수많은 학자들이 다양한 접근 방법으로 해석하고 있기 때문에, 각각의 시대에 존재하는 사례 연구를 통해 우리는 오늘날의 현대 작품에 대해 어떤 방식으로 접근해야 하는지에 대한 용례로 활용할 수 있다. 세잔은 여전히 살아남아 피카소에게도, 또 오늘날에도 여전히 유용한 것으로 존재한다.

따라서 만약 여러분이 현대미술을 다루고 싶다면, 오히려 현대미술 대신 근세와 근대미술을 제대로 공부하라고 얘기해주고 싶다. 현대미술을 제대로 이해하기 위해서는 최소한 근세미술에 대한 이해가 선행되어야 하는데, 이를 차라리 전공으로 삼는 편이 우리의 학습에 훨씬 효율적이기 때문이다. 거듭 말하자면, 고대를 알아야 중세를, 중세를 알아야 근대를, 근대까지의 흐름을 알아야 현대를 제대로 이해할 수 있다.

이것은 특히 회화의 영역에서 더욱 도드라진다. 회화에 대한 안목을 훈련하기에 서양 근세·근대미술은 최고의 교과서다. 회화의 역사는 1400년대부터 본격적으로 역사의 수면 위로 떠

오른다. 따라서 20세기 100년간 있었던 현대 회화의 혁신을 이해하기 위해서는, 1400년대부터 1800년대까지의 500년에 걸친 회화의 변천사가 근간이 된다. 이 기간 동안 미술의 주류로서 군림했던 '회화'를 알게 되면, 절반 이상은 온 것이다.

많은 사람들이 20세기 100년간의 회화를 알기에도 힘에 부친다는 이유로, 실속을 챙기는 혹은 약삭빠른 판단을 내리고 있다. 그러나 결국은 번번이 앞으로 나아가지 못하고 한계에 부딪혀 멈추게 된다. 귀찮아서 짐짓 무시하고자 했던 '500년'을 해결하지 않으면, 결국 다시 처음으로 돌아갈 수밖에 없다. 영어의 습득을 위해 '문법'이라는 기초를 닦듯, 이 500년은 '미술'이라는 분야의 특성을 이해하고, 여러분이 관심 있어 하는 '현대'를 제대로 알고 활용하기 위한 근간에 해당되는 것이다.

힙합 가수가 되기 위해 힙합만 듣기를 고집하는 사람은 없을 것이다. 힙합이 음악에 뛰어들게 된 한 계기가 되었을지언정, 힙합에 안착하기 전까지 음악의 다양한 장르를 듣고 따라 부르는 시기를 거치기 마련이다. 발성 연습을 꾸준히 하고, 이 발성의 보강을 익히기 위해 체력을 갖추는 일을 게을리 하지 않으며, 심지어 긴 호흡법을 익히기 위해 러닝머신 위에서 노래 연습까지 마다하지 않는 것은 왜일까? 같은 원리다. 현대미술만 알면 된다고 얄팍하게 생각하다가는, 결국 어느 순간 더 이상 앞으로 나아가지 못하고 제자리로 돌아오는 것을 반복하게 된다. 그러니 기본기부터 시작할 것을 권한다.

설사 우리가 미디어아트에 관심을 가지고 있다 하더라도 마찬가지다. 백남준에서 시작된 미디어아트는 빌 비올라에서 또 다른 차원의 문을 열었다. 그의 위치를 알기 위해서는, 다시 말해 전통적 회화 매체가 새로운 미디어 회화로 변환하는 과정에서 빌 비올라가 어떠한 역할을 하게 되었는지를 알기 위해서는 전통 회화를 먼저 이해해야 한다. 또한 미디어아트가 '21세기 회화'에 대한 새로운 개념으로 확장되게 된 지점을 해석하기 위해서도, 바로 전통 회화에 대한 이해를 전제로 해야 한다.

결국 우리가 다루는 것이 현대 작품이라 할지라도 전체 미술의 역사에 대한 본질적이고도 심도 깊은 이해가 없다면 적절한 판단을 내리기가 어려운 것이다. 따라서 안목의 본질적인 완성은 바로 미술사 전체에 대한 습득에 있다고 해도 과언이 아니다.

이러한 시각적 훈련과 미술사 습득의 이론적 훈련이 어느 정도 쌓이면, 어느 순간 유명한 평론가나 학자 같은 타인의 보증 없이도 독자적인 판단이 가능해진다. 누군가의 보증 없이도 미술 작품에 있어 자립적 판단이 가능해진다는 얘기다. 현대미술을 공부하고 싶다면, 현대미술 분야에서 일하고 싶다면, 고전부터 시작하라.

꼭 이렇게까지 해야만 하는지 묻고 싶은 사람이 있을 것이다. 이렇게 어렵고, 복잡하게 생각할 필요가 있을까? 할 필요가 있다. 기는 법을 배우지 않고 뛰는 법을 배울 수는 없기 때문이다.

오해 2. 한국미술을 하려면 서양미술은 몰라도 된다?

20세기 한국미술은 이식의 역사를 가졌다. 서구 모더니즘을 중심으로 서양미술을 받아들였고, 이후 시차를 두고 지속적으로 서구의 현대미술을 수용하고, 독자적으로 발전하는 경로를 밟아왔던 것이다. 오늘날 '서양화'라고 불리는 현대회화, 그리고 조각·평면·입체·영상 매체 같은 현대미술 영역에서 작품의 원류는 서양미술이라는 점을 환기하기 바란다. 심지어 가장 동양적 전통 장르라 할 수 있는 동양화 영역에서도 1950년대 전부터 서구의 모더니즘 추상이 이식되었고, 그 결과 '수묵추상'이라는 새로운 조형 양상이 탄생했다. 따라서 우리의 활동 영역이 설사 근현대 한국미술을 대상으로 한 것이라 할지라도, 그 원류에 대한 학습이 반드시 전제되어야 함을 이제는 이해했을 것으로 믿는다.

또 다른 한편으로, 동양의 독자성을 가장 극명하게 드러내주는 것이, 역설적이게도 서양의 그것임을 강조하고 싶다. 서양의 것을 알게 되면서 전통적인 한국의 회화나 공예품의 변별점과 우리만의 우수성 또한 더욱 잘 구분할 수 있게 되었기 때문이다. 그리스·로마의 신전 조각들, 그리고 르네상스 시대에 제작되었던 종교 조각을 보다 보니, 동양의 불상과 무덤을 지키는 석상들에 대해 새롭게 인식할 수 있게 되었다. 동양화 영역에서 이뤄지고 있는 현대적 기법, 혹은 서양화 장르에서 시작된 기법의 원용을 제대로 알아보려면, 그리하여 혹시 획득하게 되

그림18 이대원, 「농원」, 캔버스에 유채, 65.1×90.9cm, 1992
그림19 구스타프 클림트, 「해바라기가 있는 정원의 작은집」, 캔버스에 유채, 110×110cm, 1907년경, 빈 오스트리아 미술관

는 현대 회화로서의 장점, 혹은 독자성을 알아보려면 역시 서양미술에 대해서 무지할 수 없다는 것이 진리다. 이러한 한국미술의 현황을 인지한다면, 한국 미술계에서 활동하기 위한 근본적인 근간은 오히려 서양미술에 있다.

실제로 나는 인상주의자들의 풍경화를 보고, 피사로나 모네, 심지어 초기 고갱Paul Gauguin(1848~1903)의 풍경화를 두 눈으로 확인하고 이대원 작품의 조형적 유래를 가늠하는 하나의 힌트를 발견할 수 있었다. 이것이 앞서 내가 인상주의와 이대원을 연관시키는 데 있어, 작가의 실제 행적을 통해 하나의 인과를 유추할 수 있었던 이유이다. 또한 결정적으로 클림트의 풍경화를 보고, 이대원 유의 작품 스타일이 도달할 수 있는 최고의 원형을 발견했다그림18·19. 많은 사람들이 열광하기 충분한 클림트의 독특한 인물화보다, 그의 풍경화는 보면 볼수록 사람의 마음을 잡아끄는 마력이 넘친다. 개인적으로 '풍경화'가 다다를 수 있는 가장 아름답고 매혹적인 경지에 이른 것이 바로 클림트의 풍경화라고 생각한다. 그의 화폭 속에 살아난 자연은 때로는 몽환적이고 때로는 평화롭다그림20·21.

이것이 바로 미술 현장에서 현대미술을 다루기 위해 서양미술의 근세와 근대를 알아야 된다고 했던 이유다. 그리고 각자의 관심사와 상관없이 시기(근세와 현대)와 지역(동서양)을 구분하지 않고 가능한 한 많은 작품을 봐야 하는 이유 중 하나라고 주

그림20 구스타프 클림트, 「오베뢰스터라이히의 농장」, 캔버스에 유채, 110×110cm, 1911~12, 빈 오스트리아 미술관

장하는 준거이기도 하다.

　미감과 미의식의 훈련은 장르나 동서양을 구분하지 않는다. 습득 과정에서 우선순위를 둘 수는 있으나, 결국 궁극적으로 모두 알아야 하는 것임을 기억할 필요가 있다. 특히 우리의 것을 제대로 알려면 서양미술을 아는 것은 당연하다. 앞서 새로운 것을 알기 위해서는, 새롭지 않은 것을 먼저 알아야 한다는 사실을 반복하여 언급한 바 있다. 같은 맥락에서 우리의 것을 제대로 알려면, 그들의 것을 알아야 한다. 이를 바탕으로 뭐가 다른지, 그래서 어떤 점이 특색 있는지, 더 나아가 무엇을 발전시키면 세계적인 것이 될 수 있는지 알 수 있기 때문이다. 도 닦는

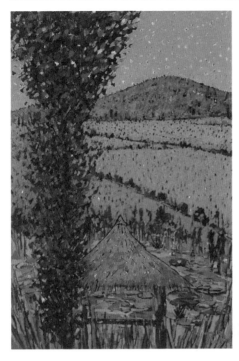

그림21 이대원, 「논」, 캔버스에 유채, 116.8×80.3cm, 1977

소리 같은가? 그러나 사실이다. 이것이 미술현장에서 일하며 현대미술품을 주로 다루었던, 그리고 앞으로도 그럴 것임이 분명한 내가 다시 학업을 위해 학교로 돌아갔을 때 우리나라 전국 곳곳의 사찰과 박물관 답사에 빠지지 않고 꼭 참석하게 된 이유이다. 아직까지 이렇게 밖에 설명할 수 없는 내 수준이 아쉽지만, 좀 더 구체적인 사실에 대해 얘기할 수 있는 때가 오리라 믿는다. 적어도 지금, 열심히 보고 있으니까.

네 번째 연장:
애널리스트로서의 전략
—정보의 수집과 분석

지금까지 세 가지의 연장에 대해 설명했다. 외국어와 작품 판매 능력, 그리고 안목이 그것이다. 이 세 가지 영역은 별개의 것이 아닌, 서로 유기적으로 연결되어 있다는 것도 설명했다. 동시에 이것은 여러분이 전문가로 성장해 나가기 위한 기본 소양의 영역이라는 점을 상기해야 할 필요가 있다. 기본 소양이라는 것은 무언가를 구체적으로 성취하는 데 근간이 되는 '기본 체력'이다. 외국어와 안목은 미술 현장에서 제대로 된 역할을 하기 위한, 즉 작가와 작품에 대한 판단을 위해 우리가 학습하고 갖추어 나가야 할 기본 요소인 것이다.

여기서 현실적인 두 가지 문제점이 발생한다. 우선, 세 번째 연장인 '안목'이 생성되고 적절하게 발전하게 되기까지 많은 시간이 필요하다는 사실이 그것이다. 그리하여 우리가 이러한 안목을 키워가는 동안에, 불완전한 안목을 상쇄시킬 만한 다른 부분을 보완해야 할 필요성이 제기되는데, 바로 작품에 대한 객관적 정보 수집과 데이터에 대한 연구를 그 대안으로 삼을 수 있

다. 두 번째는 우리가 가진 연장들이 무엇이며 그 수준을 검증하는 대외적인 표식이 없다는 점, 즉 특정한 교육과정을 거치면 얻게 되는 수료증이나 졸업증 같은 증서로서 증명할 수 있는 것이 아니라는 사실이다. 사실상 자신의 '보이지 않는' 능력을 증명해야 하는 것은 바로 우리 자신이라는 현실로 인해, 상당수의 미술계 인력들이 자신의 능력에 대해 과신하거나 착각하며, 점검을 게을리 한다.

그렇다면 이 '보이지 않는' 능력을, 과연 어떻게 증명할 것인가?

이 질문의 답을 구하기 위해, 다시금 상기해야 할 본질적인 요소가 있다. 바로 미술 현장의 상업적 영역의 인력들이 존재하게 되는 지점, 즉 여러분이 현장 업무에서 '고객client'을 상대하게 될 것이라는 사실이다. 이것이 미술의 공적 영역인 미술관에서 일하는 인력과 본질적으로 다른 부분이다. 따라서 중요한 것은 여러분이 어떤 소양을 얼마나 갖추었는지 그 자체가 아니라, 체력에 속하는 '소양'을 실질적으로 유용한 '연장'으로 활용할 만한 구체적 접근 방식이 필요하다는 사실이다. 그 접근 방식에 있어 관건은 고객 혹은 컬렉터가 원하는 것을 제공할 수 있느냐의 여부이다. 따라서 컬렉터의 수준에 따라, 그리고 그들을 응대하는 여러분의 수준에 따라 제공할 수 있는 서비스의 내용이 대략 다음과 같이 정해지게 된다.

▌▌ 객관적 데이터의 제공

자신이 팔고자 하는 것에 대한 기본 데이터, 즉 고객이 원하는 작가와 작품에 대한 판단과 가격에 대한 객관적인 데이터를 충실하게 제공하는 것이다. 다만 혁신의 조짐이나 양질의 조형성을 갖춘 작품에 대한 독자적 판단을 내릴 만한 안목을 갖추지 못했기 때문에, 현재 그 시장성이 이미 확보된 작가들이 그 대상이 될 수밖에 없다.

이는 이제 막 미술품 구입을 시작한 초보 컬렉터에게도 동일하게 해당되는데, 보통 초보 컬렉터들은 믿을 만하다고 여겨지는 메이저급의 화랑들을 통해 그들이 추천하는 작품을 구입하는 형식을 취한다. 물론 해당 화랑에서 추천하는 것은, 이미 시장의 평가가 어느 정도 완료된 안정적인 작가들, 당연하게도 자신들의 화랑에서 다루는 작가들이 주를 이룬다. 한편으로 구입자 또한 주변의 귀동냥을 통해 누구나가 '알 만한 작가'라는 명성을 확인한 후에야 안심하고 구입하게 되는 것이다. 이들은 미술에 대해 잘 모르기 때문에 실질적으로 할 수 있는 질문도 제한되어 있다. 유명한 작가인지, 이 작품이 진짜인지, 구입해도 가격이 떨어지지는 않을지, 혹은 후에 시세 차익을 얻을 수 있는지 등이 그것이다. 바로 이들을 상대하는 딜러들이 제공하게 되는 정보들이, 작가와 작품에 대한 객관적 데이터에 해당된다.

물론 메이저 화랑에 속한 큐레이터, 혹은 딜러들의 경우 해

당 화랑의 신용을 등에 업고 손쉽게 작품을 판매할 수 있다. 그리하여 친근감 있는 미소와 함께 '저평가된 작품이에요', '앞으로 오를 거예요' 등등의 멘트를 나지막이 귀띔하는 것만으로 충분하겠지만, 혹시 그 와중에 자신만의 경쟁력을 가지고자 하는 사람은 자신이 팔고자 하는 작품에 대해 학습하고 객관적인 데이터를 조사할 필요가 있다. 그 구체적 예시에 대해서는, 앞 장에서 언급한 바 있는 이대원의 경우를 다시 살펴보기 바란다. 인터넷을 통해 쉽사리 구할 수 있는 몇 가지 단순한 사실만을 가지고도, 여러분의 노력에 따라 할 수 있는 얘기가 많다는 사실을 상기하길 바란다.

반면에 뒷받침해주는 화랑의 후광 없이 활동하는 개별적 딜러, 혹은 컨설턴트의 경우는 좀 더 기술적인 노력이 필요하다. 왜냐하면 기댈 수 있는 화랑의 신용도가 없다는 것 외에도, 자신의 손에 떨어지게 되는 작품들이 독점적 콘텐츠, 즉 자신만 다룰 수 있는 작품이 아니라는 결정적인 취약점을 가질 수밖에 없기 때문이다.

기본적으로 독점적 공급권을 가지지 못한 경우, 결국 가격 경쟁력이 주요 관건이 된다. 한마디로 피 튀기는, 혹은 제 살 깎아 먹기 식의 생존 전략을 취할 수밖에 없게 되는 구조인 것이다. 메이저 화랑과 비교했을 때 일반 화랑은 전속 계약 등을 통해 독점적으로 공급할 수 있는 작가들의 수와 레벨이 떨어질 수밖에 없고, 그러한 이유로 미술사적 혹은 시장의 평가가 어

느 정도 이루어진 인지도 있는 작가들은 대부분 메이저 화랑들의 차지가 된다. 따라서 나머지 딜러들의 경우는 메이저 화랑에서 구입한 구매자들을 매개로 하는 2,3차 시장을 형성하게 되고, 주로 매수자와 매매자를 매개하는 역할을 하는 형식을 취하게 되는 것이다. 이 경우 매수자는 이미 자신이 구입하고자 하는 작가를 정한 후이므로, 딜러의 경쟁력은 매물에 대한 정보를 많이 확보하는 것과, 그에 대한 적절한 가격 정보를 함께 구비하고 있느냐에 성공 여부가 달려 있다. 중요한 것은 여러분의 고객이 바로 매수자와 매매자, 어느 한쪽이 아닌 두 사람 모두라는 사실을 명심해야 한다.

이렇듯 가격이 관건일 경우, 양자를 설득하고 두 사람 모두 납득할 만한 가격 선에서 거래를 성사시키기 위해서 작가별 작품의 가격 변동 추이를 나타낸 그래프를 확보할 필요가 있다. 이를 위해 전시와 경매 현황 등을 늘 모니터하고, 변동 사항을 적절하게 업데이트함으로써 객관적인 자료를 갖추도록 해야 한다.

다만 미술품에는 객관적 데이터만으로는 환산되지 않는 '작품성'에 대한 독자적 영역이 있으므로, 같은 연도에 같은 사이즈로 제작된 동일한 시리즈의 작품이라 할지라도 일괄적인 가격을 적용시킬 수 없는 다양한 사례가 있음을 인지하고, 객관적 영역을 벗어난 부분을 보완할 수 있는 '안목'의 훈련을 지속적으로 해 나가야 함은 물론이다. 어느 순간, 점차 그 취약점이

줄어들고 있음을 확인할 수 있을 것이다.

기본적으로 딜러는 자신이 다루는 작가는 물론, 현재 가장 구매력이 높은 작가와 작품들, 그리고 그 작품들의 판매가에 대한 데이터를 확보하고 있어야 한다. 국내 작가라면, 국내의 옥션에서 거래된 가격과 현재 화랑에서 판매되고 있는 가격들에 대해 알고 있어야 하며, 같은 작가의 다른 시기의 작품이 왜 가격의 차이를 보이는지, 심지어 같은 시기의 작품에서 보이는 가격 차이가 있다면, 왜 그런지 나름대로 인지하고 있어야 한다.

기본적으로 작품에 대한 안목이 있다면, 이러한 문제는 쉽게 해결된다. 작품의 제작 시기나 사이즈에 관계없이 흘끗 보는 것만으로도 충분히 납득할 수 있기 때문이다. 그러나 그렇지 않은 경우는 지식으로서라도 스스로를 납득시켜야 한다. 그게 안 된다면, 적어도 정확히 데이터로서 암기하고 있어야 하는 것이다.

그리하여 미술계에 문외한일 경우, 가격 기록을 통해 객관적 데이터를 축적하여 주요한 자료로 활용하게 되는데, 각 연도별로 호당 가격을 계산하고, 거래 분석을 통해 평균 가격을 산정한다. 실제로 자신들의 안목이 취약하다는 것을 잘 알고 있는, 근간에 출현하고 있는 몇몇 신진 컬렉터의 경우 이러한 방식을 시도하고 있다. 물론 하한가와 상한가 사이에 상당한 편차가 존재한다는 것은 분명하지만, 안목과 미술사적 학습이 점차 쌓여감에 따라 훨씬 밀도 있는 판단이 가능하게 된다.

실제로 경매 기록 데이터가 축적되면, 과거의 판매 기록 분

석을 통해 시세 분석을 시도할 수 있다. 이대원의 경우 4, 5년 전부터 한 해 평균 40회 안팎의 거래가 이루어지고 있는데, 이를 통해 파악할 수 있는 요소가 꽤 많다. 가령 각 시기별 작품가와 동일한 시기의 가격 차이에 대한 요인으로서 작품의 조형성이나 미술시장의 상관관계에 대해서 파악할 수 있다. 뿐만 아니라 과거의 시장 상황에 따라 형성된 거래 가격을 파악함으로써 현재의 가격 책정 범위도 가늠할 수 있게 된다. 여기에 미술계의 현황을 함께 인지함으로써, 가령 이대원 미술관이 생긴다든지, 혹은 이대원의 대대적인 회고전이 준비 중에 있다든지 하는 변수 또한 가격 변동 요인으로 적용할 수 있는 것이다.

주식 중개인이 모니터만 보고 있지 않듯이, 미술품 딜러 또한, 작품의 가격에 영향을 줄 수 있는 여러 미술계 내외의 요인, 즉 사회 · 경제적 요인들을 살펴야 하고, 이러한 정보를 바탕으로 자신이 고객에게 권해줄 수 있는 작품에 대한 판단과 의견을 업데이트해야 한다. 가령 신진 작가의 미술관 입성이나, 특정 화랑이나 미술관에서의 전시 계획과 같은 정보, 메이저 화랑과의 전속 계약이나 혹은 해외 미술관의 전시 경향을 알려주는 크고 작은 뉴스를 통해서 국내 동향을 함께 가늠할 수 있다. 힌트는 널려 있다. 다만 아는 만큼만, 그리고 눈에 보이는 것만큼만 우리는 그 정보를 이용할 수 있다.

해외 작품의 경우, 해외의 주요 옥션, 소더비나 크리스티, 필립스 등에서 거래된 동향을 주시한다면, 해외 작품 거래의 트

렌드, 즉 여전히 강세인 작가가 누구인지, 새롭게 진입하여 주목받고 있는 작가가 누구인지 등에 대한 것은 물론, 예상보다 높게 거래되고 있는 특정 작가의 갑작스러운 가격 변동이 무엇 때문인지 등에 대해서도 주시하게 된다. 그리하여 시장 상황에서 우리의 눈에 들어오는 작가나 어떠한 현상이 있다면, 그 이유에 대해 파악하고자 살펴보게 되는 것이다. 마치 주식 중개인이 전체 주식시장 현황을 파악하고, 그 다음으로 자신이 예의 주시하고 있는 특정 주식을 심도 있게 분석하고 연구하듯이 말이다.

이제는 미술품 딜러가 친절한 태도와 좋은 말솜씨가 아닌, 전문적인 안목과 지식, 그리고 객관적 데이터를 고객에게 제공할 수 있어야 하며, 이러한 전문성으로 평가받아야 한다. 따라서 끊임없는 공부와 노력이 필요하다. 적어도 주식 중개인처럼 매일, 매시간, 매분, 매초마다 데이터를 들여다보며 머리에 피가 마르는 긴장과 스트레스를 받지 않아도 된다는 점에서, 충분히 다행스러운 일 아닌가.

이런 점에서 외국어의 습득은 크나큰, 그리고 진정한 경쟁력이 될 수 있다. 특히 해외 작품을 다루게 된다면 두말 할 필요가 없다. 게다가 유학 시절 함께 공부했던 학우들이 현재 화랑에서 일하거나, 혹 잘나가는 딜러가 되었다면, 유학이라는 빛 좋은 프로필은 실질적인 생명력을 얻게 될 것이다. 이들을 통해 특정 작가들에 대해 훨씬 구체적인 정보를 얻을 수도 있으며, 혹 한

국내 여건이 뒷받침된다면 이들 작가들에 대해 훨씬 효과적으로, 또 경쟁력 있는 가격 정보를 획득해낼 수도 있다.

확실히 이러한 유의 정보는, 아무것도 모르는 학생 마인드의 연장에서 유학을 가는 것보다, 한국 미술계에서 일정한 실무 경력을 바탕으로 국내 미술계와 연계를 가지고 있으면서 유학을 간 경우에 훨씬 쉽게 얻어낼 수 있으며, 심화시킬 수 있는 인맥과 관계들이다. 실제로 자신이 일한 만큼 구체적인 경험을 바탕으로 현지의 시스템을 살펴보고 학습할 수 있으며, 한국에서 통용될 만한 작가들을 유심히 살피게 된다는 점에서 훨씬 효과적이다. 가령 한때 여러분의 고객이었던 컬렉터가 관심을 보일 만한 작가들의 정보를 적절하게 제공하여, 일종의 현지 특파원처럼 커리어를 지속할 수도 있다. 게다가 한국의 컬렉터를 매개하여 유학지에서 현지 화랑을 상대할 수 있다면, 여러분의 현지 인맥이나 프로페셔널로서의 입지는 훨씬 공고해질 것이다.

물론 여러분이 제대로 포착하고, 제대로 된 질문을 적절한 루트를 통해 던질 수 있다면, 유학이라는 프로필은 어딘가에 던져버려도 좋다. 유학이라는 스펙 외에는 그다지 내세울 게 없는 인력들이 차고 넘친다. 게다가 그럴듯한 프로필보다 더욱 본질적인 것은, 여러분의 능력에 신뢰를 가지는 컬렉터의 수와 그 수준에 있다.

▌▎ 포트폴리오의 구성

현상만 나열하면 설득력이 없지만, 현상 너머의 본질에 대해 얘기하면 설득력을 가진다. 우리는 여러 현상들 속에 숨겨져 있는 동인動因과 그 의미를 발견할 수 있도록 노력해야 한다. 즉 '이것이 무엇을 의미하는가?' 하고 끊임없이 질문함으로써 그러한 현상들을 연결하는 하나의 맥, 그 현상 안에서 포착되는 어떠한 구체적인 사실을 파악해낼 수 있어야 한다. 이를 위해 다시 한 번 이대원으로 돌아가 보도록 하자.

현재 높은 값으로 거래되는 인기 작가, 블루칩이라는 '현상' 너머의 것을 볼 수 있다면, 훨씬 입체적이고 구체적인 포트폴리오를 작성할 수 있다. 실제로 한국 현대미술사에 있어 이대원의 모호한 조형적 위치를 어떻게 해석하고 접근하느냐에 따라 도출할 수 있는 결론이 달라진다.

1960년대 후반, 즉 40대 말이 되어서야 전업 작가로 출발한 그의 특이한 이력은 그를 동시대의 다른 동년배 작가들과 연결시킬 수도, 그렇다고 추상을 받아들이며 습작기를 거쳤던 당시의 신진 작가들과 연결시킬 수도 없는, 양자 모두와 창작의 감성과 의식의 기반이 달랐던 상황을 낳았음을 언급했다.

그리하여 그의 본격적인 작업은 1970년대 중반 이후에야 시작되어 타계하는 2006년까지, 근 30여 년간 지속되었고, 그 결과 미술사적인 측면에서 그의 조형적 위치 설정이 아직 제대로

이루어지지 않은 어중간한 상태라 할 수 있다. 그러나 비록 화가로서 활동 시기는 30년 가량의 차이를 보이고 있지만, 조형적 측면에서는 1970년 이전에 작업의 완결을 보인 김환기와 유영국, 박수근, 이중섭 같은 한국 모더니즘 계열의 작가로 분류될 수 있으며, 그럴 경우 아마도 이들 작가군의 리스트 제일 마지막에 위치시킬 수 있으리라 판단된다. 일단 이러한 해석과 그 논점이 정해진다면, 이대원이라는 작가에 대한 접근법이 달라질 수 있다.

이대원 마케팅하기

가령 1970년대 이후 이대원의 개인전을 거의 독점적으로 진행했던 갤러리 현대의 입장에서는, 단순히 〈이대원 회고전〉이라는 타이틀과 함께, '격조'나 '한국적 자연미' 등에 대해 토로하는 감상적인 평문의 전시를 기획하는 대신, 김환기, 유영국, 박수근, 이중섭과 함께 묶어 같은 그룹으로 확고하게 자리매김할 수 있는 형태의 전시를 기획하는 편이 적절한 전략이다. 물론 미술관 같은 공공기관과 함께 하는 전시라면 훨씬 효과적일 것이고, 이를 뒷받침하는 전문적이고 학술적인 글들을 비평계가 아니라 학계의 여러 학자들에게 의뢰하여 게재하는 것도 필요한 전술이다. 여기서 더 나아가 학술제나 세미나 등을 통해 이러한 '공식'이 한층 심층적으로 논의될 수 있는 장을 마련하고, 이를 미술 매체뿐 아니라 일반 매체를 대상으로 홍보할 수

있는 프로그램을 짜는 전략을 택하는 것 또한 필요하다. 물론 이러한 그룹핑이 미술계 안팎으로 공고히 자리 잡기 위해서는 한두 번의 단기적 전시만으로는 어려울지도 모르지만, 일단 지속적으로 한국 근·현대 모더니즘 계열의 마지막 주자로서 이대원의 위치를 '공식화' 하는 작업은 반드시 필요하다. 한 가지 명심할 것은, 이대원 외에 그 회화사적 경계가 모호한 여타의 작가들을 함께 포함시키는 실수를 저질러, 아직 명료하지 않은 '공식'을 흩트려서는 안 된다는 점이다.

이러한 전략에 따르면, 그의 작품 가격과 함께 많은 것이 달라진다. 앞으로 이대원의 작품이 김환기, 유영국, 박수근, 이중섭 등으로 이어지는 모더니즘 계열의 1세대 군群으로 묶인다면, 그의 작품가는 장차 이들 1세대의 명성에 가깝게 형성될 수도 있을 것이다. 앞에서 설명했던 방식을 통해 지금보다 더 높은 가격이 책정될 수 있는 명분을 제공하였기 때문이다. 이것을 이른바 이대원의 '재위치'에 대한 마케팅 전략으로 부를 수 있을 것이다.

이러한 전략적 방식이 아니더라도, 이미 앞서 모더니즘 1세대 작가들을 국내의 '전설'로 만들고 그 명성을 확고히 하는 데 큰 역할을 해온 메이저 갤러리에서 '스타 만들기'의 새로운 주자를 찾으리라는 것은 분명하다. 그렇게 본다면 주로 갤러리 현대에서 전시를 통해 다루고, 이들이 상당한 지분을 가지고 있는 옥션에서 블루칩으로서의 명성을 쌓아가는 이대원이 다음 타자

가 되리라는 것은 쉽사리 예상할 수 있다. 물론 좀 더 시간이 소요되기는 하겠지만 말이다.

작가 자체에 대한 연구와 한국 미술계에 얽힌 이러한 몇몇의 정보를 토대로, 여러분은 이대원을 '한국 모더니즘의 대가─이대원'이라는 관점에서 포트폴리오를 짤 수 있다. 혹은 이대원과 김종학을 잇는 한국미술의 구상회화 계보를 테마로 하는 포트폴리오를 짤 수도 있겠다.

물론 구매에 있어 가장 적절한 타이밍을 아는 것은 결코 쉽지 않은 단계의 것이다. 하지만 어느 정도까지 가격이 오를 수 있는지, 그래서 어느 선의 가격으로 구입하는 게 적정한 것인지에 대해서는 현재까지의 시세 정보와 기타 모더니즘 계열 작가들의 작품가 분석을 통해 예측할 수 있을 것이다.

현상 너머의 맥락을 일단 파악하면, 지금 당장의 인기로 상업성이 검증된 작가들의 작품을 권하는 것에 그치지 않고, 어떠한 작품을 권해야 하는지도 알 수 있게 된다. 앞서 이대원와 김종학으로 대표되는 한국 구상미술의 계보에 대해 설명하면서, 김지원에 대해 언급한 바 있다. 그렇다면 여러분은 충분한 여력이 있는 컬렉터에게는 이대원의 작품을, 장기적인 투자를 원하는 컬렉터에게는 김지원의 작품을 권할 수 있다. 그리고 단순히 '저평가 되어 있다'는 두루뭉술한 권유 대신 비교적 명확하고 구체적으로 이유를 전달할 수 있을 것이다.

포트폴리오의 개발:
새로운 트렌드의 포착

　문제는 '혁신'의 작가들이, 천재가 10년 단위로 나올 거라고 기대할 수는 없다는 사실이다. 20세기는 이미 우리에게 충분히 많은 천재를 선사했고, 그 어느 시대보다도 많은 숫자의 혁신적 작가들을 배출했다. 산업혁명의 결과로서 세계가 그토록 광범위하게, 그토록 빠르게 변화했으므로, 그 시대를 반영하는 미술 역시 커다란 변화를 겪어야 했던 것은 어쩌면 당연한 일이다. 20세기를 전후한 시기에 서양미술사에서 얼마나 많은 사조들이 출현했는지 떠올려 본다면 쉽게 납득할 수 있을 것이다. 그리고 오늘날, 21세기를 맞은 우리가 앞으로 몇 명의 천재를 목격하게 될런지는 알 수 없다. 오히려 우리 시대의 소박한 새로움을 찾아야 하는 것이 우리의 임무일지도 모르겠다.

　시대의 트렌드를 포착하고자 하는 노력이 필요한 것은 바로 이러한 현실적 지점 때문이다. 실제로 하나의 거대한 혁신 외에도 크고 작은 새로움이 존재한다. 거대한 혁신이 몇몇 천재의 것이라면, 후자는 매 시대를 풍성하게 했던 훌륭한 작가들에 의한 것이다. 거대한 혁신은 문외한조차도 알아볼 수 있지만, 소소한 새로움은 정교화된 안목, 즉 미술사적 지식과 훈련된 눈의 체에 의해 걸러진다. 당신이 가지고 있는 체의 촘촘함에 따라, 걸러낼 수 있는 '새로움'의 정밀도 역시 달라진다.

국내외 미술잡지, 옥션 결과, 국내외의 전시 현황 등을 주시하고, 최신 문화와 경제 동향을 인지하고, 이를 바탕으로 적절한 판단을 내리고, 자신만의 포트폴리오에 가감하는 것! 이것이 지금 당장 큰 동향으로 파악되지는 않겠지만, 결정적인 순간에 힘을 발휘하는 때가 올 것이다.

사실상 여기저기 흩어져 있는 객관적 데이터의 조각조각이 힘을 발휘하는 것은 주관적인 판단이 개입할 때다. 실상 새로운 현상이나 트렌드에 대한 판단에서 최종 결정에 무게를 실어주는 것은 객관적 데이터가 아닌 '안목'이기 때문이다. 이 '안목'이라는 강력한 자석에 의해 흩어져 있던 데이터들이 조합되고, 그리하여 드러나게 된 구체적 형태에 대해 해석이 전혀 달라질 수 있다는 사실은 우리를 더욱더 흥분하게 만든다.

2000년대 세계 미술계에서 가장 부각된 것은 중국미술이었다. 1980년대 중국의 개방을 계기로 무서운 기세로 성장하기 시작한 중국 경제와 국력으로 인해, 전 세계 미술시장에는 중국미술의 광풍이 불었다. 2000년 초반만 해도 기천만 원에 불과하던 중국 작가들의 작품가가 1년 사이에 몇 배로 뛰는 것이 예사였고, 2000년대 중반 10년이 채 안 되는 사이에 이들의 작품은 불과 수천만 원에서 수십억 원으로 급등했다. 그 사이 중국미술에 가장 먼저 주목했던 유럽의 화랑과 컬렉터가 빠져나간 자리에 아시아의 화랑과 컬렉터가 자리를 메웠다.

한국의 미술계에서도 뒤늦게 중국미술품 구입에 뛰어드는

컬렉터와 이를 매개하는 화랑과 딜러들이 생겨났다. 천정부지로 오른 가격으로 인해, 이들 중국 작가들을 다룰 수 있는 화랑들은 메이저 일부에 국한되었고, 그 와중에 메이저 화랑 관계자가 아닌 여타의 딜러와 화랑들은 중국의 신진 작가들에게 달라붙었다. 당연한 일이겠지만 중국 거품이 최고조에 이르렀던 2007년, 무명에 가까운 신진 작가들의 작품가 또한 1억을 호가하는 일이 부지기수였다. 당시 현지 중국 작가들의 작업실을 샅샅이 뒤지는 한국 화랑들이 많았고, 그 결과 경쟁은 더욱 가열되었다. 그리하여 일단 중국 작품을 구하기도 쉽지 않았지만, 가격 대비 조형적 퀄리티는 턱없이 부족했다. 말 그대로 과대평가를 넘어서 거품 그 자체였던 것이다.

그리고······ 러시아 미술

내가 러시아 미술에 대해 인지한 것은 2008년 상반기에 이르러서였다. 2007년까지 미술관에서 근무하던 내게는 당시 국제미술시장의 추이가 관심사가 아니었기 때문이다. 확실히 국제미술과의 '동시성'의 관점에서, 미술관은 미래보다 과거에 속한 곳임에 분명하다. 반면에 늘 시장을 주시하고 있는 상업 영역인 화랑은 최신 정보의 수취에 훨씬 역동적으로 대처하는 것이 사실이다.

1990년대 공산주의 붕괴와 함께 시작된 러시아 현대미술이 오일머니로 성장한 러시아 컬렉터들에 의해, 그리고 서구의 경

매시장에서 부각되기 시작한 것은 2000년대 들어서이다. 물론 정부의 정치적 검열이 여전히 장애물로 작용하고 있고, 전국적인 현대미술 교육시설이나 미술 기반시설이 제대로 갖춰지지 않았으며, 현대미술에 대한 지원 또한 미비했다. 또한 공산국가 체제 하에서, 러시아 미술이 세계 현대미술의 조류에서 고립되어온 것도 사실이었다.

게다가 러시아가 직면한 문제는 컬렉터는 많은데 작가 수가 충분히 많지 않다는 사실, 좀 더 정확히 말하자면, 작가는 많지만 '현대적 감각'을 가진 작가들이 충분하지 않다는 것도 문제점으로 지적할 수 있을 것이다. 이러한 관점에서 본다면 러시아 현대미술은 여전히 혼란의 시기를 겪고 있음이 틀림없다. 그러나 70년 동안의 공산주의 체제로 인해 작가의 개성이 개화하는 속도가 느리긴 했으나, 러시아 현대미술이 현재 빠르게 성장하고 있는 러시아 경제 이상으로 열린 시장으로 나아가고 있다는 사실은 명백했다. 그리고 이는 주로 1960년대 이후 세대 작가들을 중심으로 하는 것이었다.

관건은 중국미술을 둘러싸고 일어난, 근래 보기 드물었던 광풍의 추이를 지켜보고 있던 사람이라면, 당연히 중국미술을 잇는 다음 주자는 과연 누구일까에 대해 생각하지 않을 수 없다는 점이다. 이미 오를 대로 오른 중국 작품, 그것도 A급과 B급은 모두 빠진 작품들의 구입에 대해 회의적으로 생각하고 있던 나에게는 중국미술에 대한 새로운 대안으로 러시아 미술이 충분

히 흥미로운 사례로 다가왔다.

러시아 현대미술에 대한 관심은 경매시장의 컬렉터들에서부터 시작되었으나, 2000년대 중반에 이르면 서구 미술계를 통해 가시적으로 드러난다.

2003년 세계적인 작가들의 가장 핫hot한 전시를 통해 뉴욕 미술시장을 선도하고 화제의 중심에 서왔던 뉴욕 다이치 프로젝트Deitch Projects에서 블라디미르 두보사르스키와 알렉산더 비노그라도프Vladimir Dubossarsky & Alexander Vinogradov의 작품이 대대적으로 조명되었고, 2005년 러시아 미술은 마침내 미술관으로 입성했다. 현대 러시아 미술을 조명한 뉴욕 구겐하임 미술관의 〈Russia!〉전은 이듬해 2006년 빌바오 구겐하임에서 순회 전시됐으며, 이 시기 유럽에서도 러시아 미술은 주목 대상이었다. 2006년 베니스 비엔날레 러시아 관에서 선보인 〈AES+F〉 전시는 서구 미술계에 상당한 반향을 불러일으키며, 2006년 10월 『르몽드Le Monde』에 대대적인 〈AES+F〉 특집이 게재된다. 2000년대 중반에 이미 런던이나 베를린, 빈 등에서 블라디미르 두보사르스키와 알렉산더 비노그라도프 같은 개별 러시아 작가들의 개인전이 열리고 있었고, 2008년 2월 뉴욕 첼시 미술관Art Museum of Chelsea에서 열린 러시아 미술전 〈해빙기-글라스노스트에서 현재까지 러시아 미술Thaw: Russian Art from Glasnost to the Present〉전(2008. 2. 22~5. 17) 전후로 미국의 상업 갤러리에서도 이미 이들의 전시가 열리게 됨

으로써, 미술시장에서 러시아 작가의 작품은 빈번하게 거래되기 시작한다. 이러한 현황을 바탕으로, 『아트옥션Art+Auction』은 2008년 3월 러시아 현대미술의 동향에 대한 특집 기사를 게재하는데, 표지를 장식한 것은 바로 당시 러시아 현대미술가 중에서 가장 주목받고 있던 AES+F였다.

현상으로부터 하나의 트렌드인 러시아 미술의 약진 혹은 전조를 파악한 후, 자신이 포착한 주관적 지점의 안정성을 뒷받침할 만한 안전핀 역할의 크레디트, 즉 유명 미술관에서의 전시 프로필과 소장처 확인, 그리고 경매 결과 자료를 검토하기 시작했다. 이는 그 자체로서 작가의 명성을 확인해주는 객관적 데이터인 동시에, 이후 해당 작품을 되팔고자 했을 때 손해를 보지 않고 거래될 수 있는지의 여부, 즉 '환금성'에 대한 판단을 위해 필요한 절차이기도 하다. 왜냐하면 상당수의 컬렉터들이 작품 구입을 결정하는 데 있어 필수적으로 생각하는 요소가 바로 '환금성', 즉 작품을 되팔 수 있는가의 여부이기 때문이다. 따라서 이 작품이 몇 년 후에도 환금 가치가 있을 것인가에 대한 판단은 딜러가 작품을 제안할 때 기본적으로 고려해야 할 요소라 할 수 있다. 그런 측면에서 적절한 가격 정보의 파악과 적절한 가격상의 작품 구매는 몇 년 후의 환금성과 직접적인 연관을 가질 수 있는 요소라는 점에서 역시 중요하다. 궁극적으로 컬렉터들이 잘 알려진 갤러리—자신들이 판매한 작품을 되사주는—에서 잘 알려진 작가들의 작품을 구입하는 것은 바로 이 환금성

때문이다.

 이러한 객관적 데이터로 확인할 수 있는 현상 외에도, 비록 사회주의 체제로 인해 20세기의 상당 기간을 국제미술과 단절된 채 보내왔지만, 근대기까지 러시아 미술이 도달했던 상당한 수준의 미술적 전통 아래 성장했을 러시아 작가들의 잠재성, 그리고 자본주의로의 개방과 함께 급성장한 러시아의 경제·사회적 복권 이후 이들이 이루게 될 국가적 위치도 함께 고려되었다. 그리고 이들 러시아 미술에 대한 서구 미술시장의 반응을 예측하는 데 직접적인 용례로 활용할 수 있었던 것은 바로 2000년대 중국미술을 둘러싼 일련의 전개과정이었다.

 이 모든 과정의 확인을 통해 일단 러시아 미술에 대한 판단이 서자, 이러한 자료들을 바탕으로 러시아 미술에 대한 포트폴리오를 작성하기 시작했다. 그렇게 해서 선택된 작가가, 사진 작업이지만 고전 회화에서 보이는 서사적 구조를 가지고 있고, 실제로 인화지가 아니라 캔버스 천 위에 디지털 프린팅 작업을 하는 AES+F, 소재와 조형 방식에 있어 러시아 여타 작가들에게서 보이는 경직성에서 벗어나 있는 블라디미르 두보사르스키 & 알렉산더 비노그라도프의 회화 작품, 그리고 관객의 눈을 빠르게 현혹시키는 매력을 지닌 신예 올레그 도우Oleg Dou였다.

 물론 작가 선정에 있어 현실적 고려 사항은, 당시 내가 일하던 곳에서 핸들링할 수 있는지의 여부였지만, 그러한 현실적 제한을 염두에 두고 서구 미술계를 통해 적절한 신용을 확보한 작

가와 각각의 작품들이 보이는 조형적 퀄리티를 선택의 근간으로 삼았다. 아무리 러시아 미술이 가진 여러 타당한 명분이 있다 하더라도, 그것이 개별 작품의 역량 부족을 상쇄할 수는 없기 때문이다.

그렇게 해서 작성된 포트폴리오를 생전 일면식도 없는, 단 두 명의 컬렉터에게 우편으로 발송했다. 혹자는 반문할 것이다. 어떻게 모르는 사람한테, 그것도 왜 가능한 여러 사람이 아닌 두 명만이 선택된 것인지에 대해서 말이다. 그러한 결정을 내리기까지 내가 염두에 뒀던 오직 한 가지는, 바로 컬렉터의 수준과 취향에 대한 파악이었다. 즉, 상당한 수준의 국제적 현대미술 컬렉션을 가지고 있는 컬렉터일 것, 1억 이상의 작품을 구매할 수 있을 것, 그리고 러시아 미술에 대한 새로운 포트폴리오에 흥미를 가질 수 있을 정도의 안목을 가진 컬렉터일 것 등이다. 그리고 자신이 있었다. 다들 중국미술에 대해 미쳐 있을 때, 다른 사람이 미처 알지 못하는 새로운 정보와 함께 새로운 작가—지금은 1억 미만의 가격으로 구매할 수 있지만, 앞으로 절대 그 가격으로 구입할 수 없는—에 대한 자료를 제공하는 것이 전혀 그들에게 폐를 끼치는 것이 아니라는 사실에 대해서도. 비록 만난 적도 없는 사이긴 해도 말이다.

그리고 며칠 후 그중 한 사람에게서 직접 연락을 받을 수 있었다. 그는 바쁜 국외 출장 일정 속에서 작품이 한국에 도착하기를 기다려 갤러리를 방문했다. 그가 작품을 구매했냐고? '그

렇다!'라고 대답할 수 있었다면, 아주 훈훈한 마무리로 끝날 수 있었겠지만, 안타깝게도 그렇지 못했다. 왜냐면 그가 관심을 보였던 작품이 도착했을 때, 작품에 미미한 손상이 있었고, 또한 (적어도 내 눈에는) 실제 작품의 조형적 퀄리티가 기대에 미치지 못한 것이었다. 바로 포트폴리오에 포함된 3명의 러시아 작가 중 직접 실견하지 못한 유일한 작가의 작품이었다. 아마 직접 작품을 실견할 기회가 있었다면, 그 작품을 권하지 않았을 것이다. 물론 그 너머에 그럴 수밖에 없었던 수많은 현실적인 상황들에 대해서 변명할 수도 있지만, 역시 교훈은 분명하다. 자신이 직접 보지 않은 작품을 판다는 것은, 크고 작은 불상사를 초래한다는 사실 말이다. 하지만 적어도 나에게 새로운 고객이 생겼다는 것, 즉 메이저 갤러리의 주요 고객이었던 그에게 앞으로 작품 제안서를 보낼 수 있을 정도의 안면을 틀 수 있게 되었다는 사실이 중요하다.

여러분이 제공하는 작품 콘텐츠에 변별점이 없을 경우, 승부처는 '가격'이지만, 새로운 콘텐츠를 확보할 수 있다면 주요한 협상 요소는 가격이 아니라 바로 '콘텐츠' 그 자체이다. 새로운 콘텐츠를 제공할 수 있다는 것은 새로운 고객을 확보할 수 있는 여러분의 경쟁력이기 때문이다.

미술품 애널리스트의 위치는 이른바 '지식 노동자'로서 현재 여러분의 역량이 함축되어 있는 동시에 그 한계를 고스란히 드

러내는 지점이다. 앞서 언급했던 세 가지 연장의 연마를 통해 기본 소양을 지닌다는 것은, 일종의 자신만의 '체'를 지니게 되는 것이다. 이 체를 이용하여 자신만의 포트폴리오를 구성하는 훈련이 필요하다. 그렇게 본다면, 이 네 번째 연장은 앞서의 세 가지 연장과 별개의 것이 아니라, 서로 밀접한 영향관계를 통해 유기적으로 움직이는 것이며, 이 세 가지 연장들이 총체적으로 농축되어 나타나게 되는 실질적 결과물이다. 그리고 이것이 바로 여러분의 역량인 동시에 경쟁력을 대변하게 되는 결과물인 것이다. 미술계 현장에서 일하는 모든 사람들이 현실적으로 고민하는 문제, 어떤 작품을 전시하고 판매할 것인가에 대한 답은, 결국 여러분의 안목이 답해줄 것이다.

사족 하나

러시아 미술에 대한 2008년도 당시 현황은, 상업적 영역에서는 유용하게 활용할 수 있는 정보였지만, 국공립 미술관과 같은 공공영역에서는 사실상 무용지물의 정보였을 것이다. 왜냐하면 당시 국공립 미술관의 인식 수준을 고려한다면, 러시아 미술에 관한 전시를 기획하고 실행할 만한 명분은 사실상 미약했기 때문이다. 미술사적 검증이 어느 정도 완료된 작가를 조명하게 되는 미술관은 필연적으로 보수적이며, '동시대성'의 측면에서는 신속함을 결여할 수밖에 없다. 결국 자신이 하고 있는 업무에 따라, 정보의 선택과 가공, 그 활용도가 달라지는 것이

현실적 상황이다. 이는 미술관과 같은 공공영역의 인력과 별개로, 상업 영역의 인력이 갖추어야 할 전문적 정보와 그 학습의 영역이 구분된다는 것으로, 미술관의 큐레이터와 다른, 딜러의 독자적인 전문성이 존재한다는 중요한 사실을 알려주는 것이기도 하다. 이와 관련하여 흥미로운 사건이 2010년 벌어졌다.

2010년 1월, 미국 로스앤젤레스 MoCA, 즉 LA현대미술관의 관장에 세계적으로 유명한 미술품 딜러인 제프리 다이치 Jeffrey Deitch가 선임되었다. 뉴욕 소호에 자신의 이름을 딴 갤러리인 '다이치 프로젝트Deitch Projects'를 운영하던 그가 미술관 관장으로 임명된 것은, 2010년 세계 미술계를 놀라게 했을 만큼 이례적인 사건이었다. 1970년대 중반부터 뉴욕 소호에서 미술품 딜러로 일하기 시작한 그는 1996년 '다이치 프로젝트'라는 갤러리를 열어 바네사 비크로프트Vanessa Beecroft(1969~), 오노 요코Yoko Ono(1933~), 키스 해링Keith Haring(1958~90) 등 세계적 현대미술가들의 전시를 하며 작품을 판매했다. 2005년 뉴욕 구겐하임 미술관에서 러시아 미술에 관한 전시가 열리기 2년 전인 2003년, 한발 앞서 러시아 현대미술 전시를 연 것도 다이치였다. 다이치 프로젝트는 진취적인 현대 작가들을 대거 발굴·조명했으며, 직접 평문을 써가며 이들 작가들에 대한 자신의 관점을 피력했다. 30년간 미술시장에서 딜러로 일하면서 시티은행 및 여러 기업의 미술품 투자 자문가로 일해왔던 그가 미술관 관장으로 입성한 것은, 단순히 미술의 상업 영역과 공공영역에

존재하던 경계선이 사라지고 있음을 의미하는 것만은 아닌 듯하다. 상업 영역의 전문성이, 막강한 미술관 권력에 의하여 재편되었던 미술계의 주도권을 선도해 나가기에 이른 하나의 상징적 사례로 읽힌다. 게다가 더욱 재미있는 점은 MoCA의 관장 후보로 물망에 올랐던 이들이 제프리 다이치 외에 뉴욕 소더비의 현대미술 담당 최고 스페셜리스트인 토비어스 마이어Tobias Mayer와 바젤 아트페어의 디렉터였던 새뮤얼 켈러Samuel Keller였던 것으로 알려진 것이다.

야구 중계자 허구연은 오전 8시에 출근하여 전날 미국 메이저리그의 야구 경기 실황을 확인한 뒤, 국내 경기를 분석한다고 한다. 종종 국내 프로야구 경기 해설자로 활약하고 있는 그가 왜 메이저리그 경기까지 살펴보고 분석하는지 곰곰이 생각해보기 바란다. 해외 미술 현황에 대해, 그리고 현재 열리고 있는 국내 미술 전시 각각에 대해 분석하는 사람이 있는지 궁금하다.

다섯 번째 연장:
아트 스페셜리스트의 사명 혹은 자세

바로 직전까지, 미술품 판매와 관련하여 꽤나 계산적이고 전략적인 측면을 얘기했다. 굳이 계산적인 방식으로 접근한 이유는 미술계 인력들이 어느 정도는 감상적인 방식으로 일하고 있다고 여기기 때문이었다. 즉, 좀 더 전문적이고 논리적인 체계를 갖추기 바라는 마음에서였다. 하지만 실상 내가 생각하는 딜러나 큐레이터가 가질 수 있는 가장 큰 위력은 바로 작가의 발굴과 진정한 컬렉터를 만들 수 있는 가능성에 있다. 제대로 하기만 한다면, 이들 현장의 인력들은 엄청난 영향력을 발휘할 수 있으며, 한국미술의 발전을 위한 의미 있는 일을 할 수 있다. 따라서 돈이 주요한 목적인 딜러에게조차도 사명감 혹은 기본적인 상도덕이 필요하다. 그러나 이와 관련하여 길게 설명하지는 않을 것이다. 이런 얘기는 길어봤자, 교조적인 분위기로 흘러가기 마련이기 때문이다.

▌▎ 작가의 발굴

　칸딘스키Wassily Kandinsky(1866~1944)가 영국 최초의 개인전을 연 곳도, 당대의 새로운 영국 추상화가 가운데 최고였던 존 터나드John Tunnard(1900~71) 같은 젊은 예술가에게 첫 전시 장소를 제공한 곳도 바로, 페기 구겐하임이 1938년에 런던에 오픈한 화랑 '구겐하임 죈Guggenheim Jeune'이었다. 그녀가 그 작품들이 가진 그 무엇을 최고로 여겼고, 그 전시들이 어떠한 의미에서든 필요하다고 여겼기에 가능했던 일이었다. 결국 이는 페기 구겐하임의 안목에서 비롯되었다고 할 수 있다. 또 유럽, 특히 프랑스가 주도한 모더니즘 미술에 경도되어 있던 1940년대 미국 미술계에서 잭슨 폴록Jackson Pollock(1912~56), 로버트 마더웰Robert Motherwell(1915~91), 마크 로스코Mark Rothko(1903~70), 클리퍼드 스틸Clifford Still(1904~80)에게 개인전의 기회를 제공하고, 자신이 아는 모든 사람들을 불러 모아 이들 작가들을 알린 것도 '금세기 미술 화랑Art of This Century Gallery'이라는, 페기 구겐하임이 뉴욕에 문을 연 화랑이었다. 잭슨 폴록은 페기 구겐하임 생애 최초의 전속 화가였다.

　결국 그 새로움을 창조해내는 사람과 함께, 그것을 볼 줄 알고 읽어낼 줄 아는 사람 또한 역사에 남는다. 그러나 그러한 공명심보다도 더욱 중요한 사실은, 혁신을 알아볼 줄 아는 사람이야말로 그 혁신의 시작과 진행에 어떠한 방식으로든 긍정적

인 영향을 끼친다는 점이다. 페기 구겐하임의 제작 지원비로 잭슨 폴록이 목수 일을 그만두고 그림 제작에 몰두할 수 있었듯이 말이다. 게다가 우리에게 위안이 되는 것이 있다면, 그 새로움을 창조해내는 사람보다 그것을 볼 줄 아는 사람이 더 많은 돈을 벌 수 있다는 점이다. 비록 자신이 소유하고 있던 잭슨 폴록의 그림들 대부분을 주위에 나눠주는 바람에 1956년 잭슨 폴록이 자살한 후, 천정부지로 치솟은 작품 가격으로 인한 금전적 횡재, 돈벼락에서 페기는 열외였지만 말이다.

물론 모든 사람들이 혁신적 작품을 골라낼 수 있는 건 아니다. 또 혁신적 작품이 우리를, 혹은 우리 시대를 지나칠 수도 있다. 따라서 좋은 작품을 골라낼 수 있는 것만으로도 충분히 전문적이고도 감사한 일인 것이다.

작가의 발굴, 이는 국내 작가에 한정되지 않는다. 100년 전과는 달리 세계는 하나의 경제·문화적 네트워크로 구축되고 있다. 그럼에도 불구하고 국내에 소개되는 해외 작가들의 면면을 살펴보면, 지극히 제한적이고 통속적이기까지 하다. 해외 작가들을 들여올 만한 여력이 있는 메이저급 화랑들은, 판매의 안전성을 위해 이미 미술사적·상업적 평가가 어느 정도 완료된 작가들의 작품을 들여온다. 문제는 그것들이 이미 서양에서 돌고 돈 다음 남은 B급, C급 작품들이라는 점이다. 당연한 것이, 잘나가는 작가들의 경우 이미 자체적으로 수요가 넘치는데, 같은 작가의 A급 작품들이 남아 있을 리 없다. 그 결과 한

국의 화랑은 '대단히 유명한' 재고 처리에 돈을 쓰고, 한국의 컬렉터들은 일종의 재고 처리반이 되는 것이다. 이는 문화적 제3세계 국가의 어쩔 수 없는 현실이다. 유명 작가들의 최신 작업을 한국에서 맨 처음 선보일 리는 없으니 말이다.

해외의 떡잎 작가들을 가장 먼저 알아보는 것은 해당 국가의 화랑인 것은 당연한 일이다. 그래서 우리의 화랑계가 할 수 있는 일은, 팔다 남은 것 중에서 그나마 잘 골라 오든가, 아니면 해당 국가의 1차 화랑을 통해 성장하기 시작하는 중견 작가들의 전시를 기획하는 것이다. 이후 그들이 유명해지면, 경제적 이익의 측면에서나 화랑의 명분, 그리고 한국 컬렉터의 자존심을 위해서도 바람직하다.

그러나 사실상 한국의 메이저 화랑이 한국에 소개하는 작가들의 면면을 살펴보면, 특정 작가에 제한된 경우가 대부분임을 알 수 있다. 물론 작품의 질적 측면과 상관없이, 교과서에나 나옴직한 작가들의 '명성'만이 먹히는 컬렉터의 수준에 따른 현실적 선택일 수도 있겠지만, 화랑들의 콘텐츠 선택에서 보이는 매너리즘 또한 무시할 수 없다.

결국 컬렉터 스스로가 따로 공부하지 않는 한, 차려놓은 밥상에서 선택할 수밖에 없는 상황이라는 점이 안타깝다. 왜냐하면 아직 한국에서까지 그 유명세가 알려지지 않았으나, 해당 국가에서도 검증된 작가들이, 그것도 경쟁력 있는 가격의 작가들이 꽤 많기 때문이다. 한국의 미술계는 늘 이미 유명해지고 난

한참 후에야 뒤늦게 웅성거리며 이를 추종하여 앞다퉈 구매하는 촌스러운 짓을 되풀이한다. 그래서 일부 컬렉터는 자신이 직접 국제 현황을 살펴 해외의 갤러리를 통해 작품을 구매하거나 프라이빗 딜러 혹은 화랑에게 이를 대행시키기도 한다. 이런 일은 점차 늘어나는 추세다.

그런 측면에서 딜러들은 해외 현지의 미술작품을 보러 다니고, 또 동시대 작가들에 대해 지속적인 관심을 가지고 자료를 수집해야 한다. 현재 해외 미술계 흐름을 잘 파악할 수 있는 것이 바로 해외의 유명 비엔날레와 아트페어다. 이들 미술계의 큰 행사들을 '관광'하지 않고, 제대로 '볼' 수만 있다면, 당대의 '현재성'을 획득하는 데 이러한 행사만 한 기회도 없다.

어떤 컬렉터는 있는 반찬으로 차려주는 밥상에 만족하기도 하지만, 미술품을 진심으로 좋아하는 컬렉터들은 끊임없이 호기심을 가지고 좋은 작품들을 찾아 나선다. 한국의 큰손 컬렉터들 중에 의외로 '사심 없이', 투자의 관점에서가 아니라 순수하게 미술품을 좋아하는 사람이 드문 것이 사실이고, 따라서 이들이야말로 미술의 발전을 위해서 진정으로 필요한 사람들이라 할 수 있다. 이들은 보통 상당한 안목을 가지고 있는데, 일단 자신의 취향에 맞기만 하면, 기꺼이 지갑을 열 준비가 되어 있다.

▌▌ 컬렉터의 교육

이렇게 수집된 새로운 작가들의 전시를 통해 본연의 생업에 열중하고 있는 컬렉터에게 최신 작가와 최신 정보를 소개하는 것이 바로 큐레이터와 딜러가 수행해야 할 업무 중 하나다. 그들은 그들의 자리에서, 우리는 미술계의 각 위치에서 우리의 전문적 역량을 그들에게 제공해야 할 의무가 있고, 이것이 그들이 우리에게 적절한 대가를 지불하는 이유다. 그리고 그들이 우리를 전문가라고 여기는 이유기도 하다.

딜러에게 친절함 이상이 필요하다면, 바로 전문성이다. 이것이 가능하면, 전문적 자료와 판단을 제공하는 자로서 컬렉터와 동등한 입장에 설 수 있다. 개별 컬렉터들이 자신의 생업을 뒤로하고, 국내 미술계의 현황과 세계 미술계의 동향을 주시하고 있을 수는 없다. 그들이 판단하는 데 도움이 되는 적절하고 전문적인 자료를 제시하는 것은 우리이며, 그것이 상도덕의 영역이라고 여겨진다.

그들의 취향에 우리는 전문가로서, 전문적인 조언을 해주는 것이다. 이를 통해 그들의 취향을 좀 더 적절한 방향으로 발전시킨다면, 이에 대한 실제적 혜택은 딜러의 것이 되기도 한다. 취향과 안목이라는 것은 일단 적절한 방식으로 발전하기 시작하면 결코 낮은 곳으로 되돌아갈 수는 없다. 좋은 작품에 눈을 뜨기 시작하면, 그들이 선택하게 되는 작품은 점점 더 좋아지게

되고, 결국 지불하게 되는 금액도 커질 수밖에 없다. 이것이 이치다. 그러니 컬렉터에게 진정으로 좋은 작품을 보이고, 그 아름다움에 눈뜰 수 있도록 도와주는 것이 필요하다.

무엇보다 우리가 기억해야 할 것은, 미술의 전 역사를 통해 입증된 사실이지만, 대부분의 위대한 미술작품들은 모두 컬렉터에 의해, 그들의 주문에 의해 탄생되었다는 사실이다. 그리고 그 작품들이 현재에까지 이르러, 오늘날 아시아 어느 귀퉁이의 우리가 볼 수 있게 된 것 또한, 대부분 그 가치를 알아보고 소유를 통해 작품을 보존했던 컬렉터들에 의해서였다. 현장의 인력들이 작가들만큼이나 컬렉터의 존재에 대해 중요하게 생각해야 하는 것은, 그들이 여러분의 수당을 올려주기 때문이 아니라, 바로 그 너머에 있는 의미 때문이다.

때로 진정 '컬렉터'라고 불릴 수 있는 사람들, 즉 자신의 취향이 분명하고, 그에 따른 안목이 있으며, 미술을 '투자'로서가 아니라 그 자체의 '가치'로서 좋아하는 컬렉터들의 수준은 사실상 한국의 딜러와 큐레이터보다 앞서 있기도 하다. 딜러들이 그들의 수준을 따라가지 못하는 것이다. 그들이 우리 앞에서 짐짓 침묵하고 있다고 해서, 존재하지 않는 것은 아니다. 이 사실을 기억하기 바란다.

당신이 이제 막 컬렉션을 시작한 컬렉터라면

당신은 당신의 부富로 스스로 좋아하는 일을 하는 동시에, 인류의 유산을 위해 충분히 가치 있는 일을 할 수 있다. 그러니 일단 컬렉션의 길에 입문했다면, 부디 좋은 눈을 가질 수 있게 되기를, 그리고 이를 위해 노력하고, 적절한 전문적 의견을 제공할 수 있는 전문가를 찾아 그들을 곁에 두기를 바란다. 당신의 좋은 취향과 안목은, 혹은 당신 옆에 있는 전문가의 안목은, 문화를 살찌우는 결정적인 위력을 발휘할 수 있기 때문이다. 진정한 투자자라면, 미래의 가치에 투자하는 법이다.

실제로 당시로서는 아무도 관심을 가지지 않았던 당대의 미술(오늘날의 모더니즘 미술)을 수집하는 데 열을 올리는 페기 구겐하임에게 지인 하나가 왜 이런 일을 하고 있느냐고 묻자, 그녀는 이렇게 대답했다.

어쨌든 누군가는 한 시대의 미술을 보호해야 한다고 생각했거든요.

원하는 작품을 구입하는 화랑에서 당신은 적절한 전문적인 조언을 얻을 수 있으며, 이를 정당하게 요구할 권리 또한 있다. 당신의 권리는 당대의 미술시장을 발전시키고, 또 양질의 화랑과 딜러 및 큐레이터들을 성장케 하는 근간—동시에 채찍—이 된다. 당신의 질문은 우리를 긴장하게 하고, 더 나아가 마침내 당신이 좋은 안목을 갖게 된다면, 훗날 한국의 미술문화 발전에 당당히 한몫을 하게 될 것이라 믿어 의심치 않는다. 서양의 대표적인, 그리고 크고 작은 수많은 미술관의 컬렉션이 당신과 같은 개인 컬렉터로부터 비롯되었다는 사실이 이

를 증명한다.

　뉴욕에 있는 구겐하임 미술관을 설립하고, 그 시초가 되는 컬렉션을 시작했던 솔로몬 구겐하임Solomon R. Guggenheim(1861~1949)은 모더니즘 미술에 대한 본격적인 컬렉션을 결심한 순간, 힐라 리베이 Hilla Rebay(1890~1967)●를 자문역으로 고용했다. 그 자신은 현대미술에 대해 전혀 관심이 없었음에도 불구하고, 구겐하임은 유럽에 비해 열등했던 '미국 현대미술의 발전'이라는 명분을 위해 1937년 구겐하임 재단을 설립, 당시 미국에서 제대로 이해받지 못했던 비구상-추상회화를 수집하게 된다.

　'비대상 회화'의 전적인 신봉자였던 리베이는 비대상 회화를 '직관에 의해 가시화된 정신적 힘의 발현'으로 간주, 미술이 지향해야 할 궁극의 목표로 두고, 그 발전 과정을 아카데미즘, 인상주의, 표현주의, 입체주의, 추상회화, 그리고 비대상 회화로 설정했다. 따라서 리베이의 주도로 수집된 작품 목록에는 들라크루아 Ferdinand Delacroix(1798~1863), 쇠라, 고갱 등 19세기 작가와 클레 Paul Klee(1879~1940), 피카소, 그리스Juan Gris(1887~1927), 모딜리아니Amedeo Modigliani(1884~1920) 등의 작품을 망라하고 있는데, 이는 20세기를 전후한 회화사 100년의 발전 과정과 그 뒤를 잇는 30년간의 비대상 회화의 역사를 보여주기 위해 구성된 것이었다. 학적 이해를 바탕으로 한 그녀의 판단은 정확했다. 그 결과 당시 구겐하임 재단의 컬렉션은 20세기 초기 유럽 모더니즘의 미술사적 계보를 충실히 구현한 모범적인 콘텐츠를 확보할 수 있게 된 것이다.

　한편 그의 조카이자, 그러나 그와는 독자적으로 컬렉션을 구성하고 역시 자신의 이름을 딴 별도의 미술관을 베네치아에 설립했던 페기 구겐하임 또한 마르셀 뒤샹Marcel Duchamp(1887~1968)에 의

● 독일 출신의 미술사가이자 비평가로 1927년 솔로몬 구겐하임과 만난 이래로, 그의 미술품 컬렉션을 실질적으로 구성했다.

해 현대미술에 눈을 떴다. 그리고 자신의 미술관을 구상하기 시작했을 때 허버트 리드Hubert Read(1893~1968)●가 작성한 작품 목록을 바탕으로 작품을 구입했다. 제2차 세계대전 와중에, 히틀러가 프랑스에 침공하여 파리를 점령하기 직전까지, '하루에 한 점씩' 작품을 구입했던 일화는 바로 허버트 리드의 작품 리스트를 참고로 작품을 구입하던 상황에서 나온 얘기다. 그리하여 그녀의 컬렉션은 달리 Salvador Dalí(1904~89), 에른스트Max Ernst(1891~1976), 자코메티 Alberto Giacometti(1901~66), 마그리트René Magritte(1898~1967), 마송André Masson(1896~1987), 탕기Yves Tanguy(1900~55), 미로Joan Miró(1893~1983), 브란쿠시Constantin Brancusi(1876~1957), 피카소, 레제Fernand Léger(1881~1955), 브라크, 그리스, 칸딘스키, 몬드리안 Piet Mondrian(1872~1944) 등과 파리화파(에콜 드 파리)의 작품을 포괄하는, 초현실주의와 추상 미술 전반에 대한 고른 수집 목록을 이루고 있다는 평가를 얻게 된다.

후에 페기 구겐하임 컬렉션이 솔로몬 구겐하임 재단에 통합되자, 리베이의 솔로몬 구겐하임 컬렉션에서 빠진 초현실주의와 추상미술, 그리고 잭슨 폴록을 중심으로 하는 뉴욕화파의 작품들이 페기 컬렉션에 의해 추가되면서, 미국은 20세기 전후 유럽 모더니즘에서 미국의 추상표현주의에 이르기까지 가장 강력한 모더니즘 컬렉션을 확보하게 된다. 오늘날 미국 국민이, 그리고 전 세계의 관광객들이 뉴욕에서 20세기 전후의 작품을 일목요연하게 볼 수 있게 된 것도 이 덕분이다. 미국이, 혹은 세계가 이들 구겐하임 가家에 진 빚이다.

● 영국의 문예비평가로, 문학과 예술에 대한 다수의 비평서를 집필했다. 제1차 세계대전 후 런던 빅토리아 앤드 앨버트 미술관에서 재직하며, 예술 원리와 미술사, 그리고 조형예술 전반에 걸친 다양한 연구 활동에 주력하여 영향력 있는 비평가로 활동하였으며, 세계 전위예술 운동의 선구자로서 업적을 남겼다. 이후 케임브리지와 하버드 대학 교수를 역임했다.

그렇다고 컬렉션의 구성에 즈음하여, 잘 아는 작가를 찾아가는 컬렉터는 없을 것으로 믿는다. 뒤샹은 작가이기 전에 위대한 이론가이기도 했으니까. 전 생애에 걸쳐 제작된 몇 안 되는 그의 작품은 서양미술사를 관통하는 패러다임이 의미하는 지점을 정확히 파악하고서야 나올 수 있는 것들이었다. 1923년 37세 이후 예술가로서 공식적인 활동을 중단하고 체스에 몰두하며 '위대한 침묵'의 삶을 보냈던 뒤샹은, 천재 중 천재였다. 페기 구겐하임은 모더니즘 미술에 대해 눈을 뜨게 한 결정적 조언자였던 뒤샹에 대해 다음과 같이 언급했다.

> 그가 없었다면 내가 무엇을 했을지 모른다. 그는 나를 전적으로 교육시켜야 했다. 당시 나는 현대미술 작품들을 구분할 줄 몰랐는데, 그가 초현실주의와 입체주의, 그리고 추상미술 간의 차이점을 가르쳐주었다.

예로 든 것이 너무 거창했나? 물론 모든 사람이 구겐하임이 될 수도 없고 또 그럴 필요는 더더욱 없지만, 의미하는 바는 분명하다. '적재적소의 인력 배치'라는 기업 인사 관리의 근본 원칙이 그것이다. 그러니 적절한 전문 인력을 발견해내고, 부디 그들을 이용하기 바란다. 그리하여 그들을 긴장하게 하고, 혹은 그렇지 않은 이들을 훈련시키기 바란다. 미술계를 발전시키는 것은 바로 똑똑한 컬렉터의 존재이다.

위에 언급한 구겐하임의 사례는 딜러, 혹은 큐레이터에게도 스스로의 책임과 의무와 관련한 교훈을 던져주는 유용한 예이기도 하다. 바로 전문가로서의 사명이다. 컬렉터를 교육시키고, 더 나은 선택을 하도록 도와주는 것, 그리하여 당대와 후대의 미술문화에 일정한 역할을 하고 이바지하는 것, 그것이 바로 우리의 역할인 것이다.

딜러
그리고 큐레이터를 위한
제언

▌▎미술사가 의미하는 것

앞서 언급했던 연장들 중에 가장 본질적인 요소인 '안목'은 시각예술인 미술의 본질적 이해와 습득을 가능케 하는 근본적인 요소일 뿐만 아니라, 여러분이 기본적인 데이터를 제공하는 역할에 머물든, 혹은 더 나아가 전문적인 애널리스트로서 기능할 수 있게 되든, 각 연장들이 정확하고 적절하게 연마되고 유용하게 활용되기 위해서 궁극적으로 갖추어 나가야 할 요소이다.

따라서 여러분이 일단 미술과 관련한 일을 하고자 마음을 먹었다면, 이를 위해서 개별적으로 쏟아야 할 물리적 시간과 에너지는 필수적인 것이다. 이는 딜러뿐 아니라 화랑의 오너, 컬렉터, 전시 기획자, 비평가, 심지어 미술작품을 실제로 창조해내는 작가들에게까지 필수적이자 본질적인 소양이다.

더불어 '안목'이라는 최종의 목적지에 도달하기 위해서는 물

론, 두 번째와 네 번째 연장을 획득하기 위해서는 결국 '미술사'에 대한 이해가 그 근간이라는 점도 이해했을 것으로 믿는다. 아니, 디자인이나 패션, 혹은 모든 시각예술의 근간이라고 이해하는 편이 훨씬 더 정확하겠다. 결국 안목의 본질적 완성은 바로 미술사 전체에 대한 습득을 통해 완결되는 것이다.

그렇다면 여러분이 미술계에서 특정한 역할을 하게 되기를 바라고 있음에도 불구하고, '미술사'를 피해갈 수 있는 방법이 있는가? 절대 없다. 한때 그것이 무엇인지 모를 때에는, 그리하여 미술사가 이미 죽은 지 오래된 작가들을 다루는 무의미한 것이라고 여겼을 때에는, 현장에서 일하는 데 아무런 도움이 되지 않는다고 생각했지만, 그것은 나의 무지로 인한 착각이었다. 사실 당시의 내 업무는 첫 번째 장에서 자세히 언급한 바 있는, 이른바 '코디네이터'로서의 업무가 전부였으므로, 그런 것쯤 몰라도 하등 상관없다고 생각한 것도 무리는 아니었다. 하지만 인력의 소모적 순환구조에서 벗어나, 자신이 하고 싶어하는 일을 제대로 하기를 원한다면, 더 나아가 이를 통해 조금이라도 의미 있는 일에 일조하고 싶다면, 미술사를 공부하라. 믿어도 좋다. 이유는 다음과 같다.

첫째, 미술사 자체에 대한 지식의 습득

→ 미술이라는 매체를 이해하기 위한 기본 소양, 즉 '필수 과목'에 속한다.

둘째, 미술사적 방법론의 습득

→ 이를 통해 작품을 보는 법, 시대를 읽어내는 법, 혹은 시각 매체에 대한 여러 방법론을 배울 수 있다. 그리고 마지막으로 미술사를 통해 습득하고 체화하게 된 인문학적인 방법론을 통해, 21세기의 우리가 시시각각 현장에서 직면하게 되는 새로운 작품은 물론, 다양한 현상과 주제에 접근할 수 있는 구체적 방법을 배우고, 응용할 수 있다.

따라서 지금부터 여러분이 고민해야 할 단 한 가지는 어떻게 하면 미술사를 효과적으로 습득할 수 있는지에 대한 방법을 찾는 것이다. 이편이 훨씬 생산적이다. 결국 여러분의 현재 전공이 무엇이든 간에, 어차피 습득해야 한다면 차라리 정규 과정을 이용해 습득하는 편이 훨씬 시간과 에너지를 줄여줄 수 있다. 나는 미술을 제대로 아는 데 있어 '미술사가 의미하는 바'를 뒤늦게 깨달았지만, 여러분은 시행착오를 피하거나 혹은 줄일 수 있기를 바란다.

현재 한국의 몇몇 대학원에 개설된 학과의 타이틀인, 박물관학이나 미술(예술)경영 혹은 행정 등은 궁극적으로 알면 좋겠지만, 초보의 여러분이 당장 섭취해야 할 것들이 아니다. 근본적인 뼈대가 성립한 후에, 붙일 수 있는 여러 살들 중 하나가 그러한 영역의 것들이다. 이마저도 현장에서의 실무 경력, 그것도 최소 몇 년에 걸친 밀도 높은 경력이 없다면, 여러분에게는 한

낱 관념적으로 존재하는 사상누각에 지나지 않는다.

결정적으로 이제 막 학교를 졸업한 사람에게 직접 미술관 정책을 수립하거나 미술관 경영을 경험하는, 혹은 직접적으로는 아니겠지만 간접적으로나마 이와 관련된 일을 할 기회가 있을까? 다만 이러한 실무적인 영역에 대하여 개인적인 호기심이 있다면, 오히려 몇 개의 개설과목을 수강하는 것으로도 충분하다.

실제로 석사 과정에 개설된 이들 과에서 학생들은 학과의 타이틀과 관련한 몇 개의 과목만을 수강할 수 있을 뿐, 나머지는 결국 미술사를 비롯한 미술이론 전반의 과목들이 섞인 커리큘럼을 제공 받게 되는 것이 현실이다. 이는 실무적인 영역의 학과들이 가진 현실적 위치와 딜레마를 잘 보여주는 예라고 할 수 있다.

미술판에서 살아남기 위해 결국 다시 건드려야 하는 것, 다시 돌아와 넘어야 하는 허들이 바로 미술사라면, 애초에 계획을 잘 짤 필요가 있다. 즉, 미술사를 학제의 시스템 속에서 제대로 배우는 것에 대해서 말이다.

혹자는 미술사에 관한 책(개론서)들이 많으니, 역시 혼자 공부하면 되지 않나 하겠지만, 안타깝게도 미술사는 혼자 공부하기 어렵다. 현상을 파악하는 단계는 여러 단층이 있는데, 어지간해서는 대부분 표피적인 인식에 그치기 쉽다. 이는 중·고등학교 시절, 그리고 대학 시절 제대로 된 인문학적 소양과 방법

론에 대한 훈련을 받을 기회가 없는 한국적 상황에서 특히 그렇다. 특히 미술대학 출신들에게는 이러한 소양의 결여가 훨씬 심각하게 나타나는 것이 사실이다. 리포트조차 제대로 써보지 않고 졸업하는 마당에, 이런 상황에서 2년의 석사 과정을 통해 미술사에 대한 근본적인 이해에 도달하는 것 또한 쉽지 않다. 정직하게 말하겠다. 불가능하다.

여러분이 학부에서 미술사나 예술학, 미학 등 인문학에 속하는 학과의 출신으로서 미술사 전반에 대한 기본적인 지식의 습득은 물론, 그 근간에 인문학적인 훈련을 제대로 받은 후 미술사 대학원 과정에 진학했다면 가능성이 높아질 수는 있겠지만, 그것은 가능성일 뿐이다. 이런 상황에서 학부에서 실기를 전공하고 다만 대학원을 미술사학과로, 혹은 미술 관련 학과로 진학한 경우는 미술사에 대한 기본적인 지식의 습득뿐 아니라 인문학적인 역량 면에서 그 가능성은 현저히 떨어진다. 이는 내 개인의 사례를 통해서도 잘 드러난다.

인문학 계열의 전형적인 성향을 고스란히 보이는 학생이었던 나는 학부를 예술학과로 진학했고, 그곳에서 4년 내내 미학, 미술사, 예술학 등 미술과 관련한 이론만 배웠다. 그중 미술사와 관련하여 기본적으로 듣게 되는 과목도 24과목에 달했으며, 원한다면 그 이상도 들을 수 있었고, 실제로 그렇게 했다. 심지어 대학원 때도 미술사와 관련한 수업을 들었으니, 이미 이것만으로도 큐레이터가 되고자 각종 미술 관련 학과(실기,

박물관학, 미술행정과 경영 등등)를 진학하는 여러분이 평균적으로 습득하게 되는 미술사 지식의 평균을 상회하는 것만은 틀림없다. 그러나 그래봤자 미술사라는 거대한 바다에서 항해는커녕 잠시 발을 살짝 담갔다 뺀 것에 불과하다.

흔히 동양미술사와 서양미술사로 크게 구분하는데, 서양미술사의 경우 기원전부터 현대에 이르기까지 수천 년을 아우르는 각 시대별 미술의 양식으로 세분된다. 동양미술사는 어떠한가? 한국미술사, 중국미술사, 일본미술사를 비롯하여 인도 및 기타 등등이 있으며, 이 역시 시대별로 세분화됨을 고려한다면, 학부에서 도달할 수 있는 최대의 수준이래 봤자 결국 전문적인 지식은커녕 기껏 대략의 사조에 대한 개론적 내용의 파악에 불과하다. 보통 24학점, 8과목을 필수적으로 듣게 되고, 또 자신이 선택한 특정 시기와 특정 국가, 혹은 작가를 선택하여 수업을 들을 수 있는 석사 과정에서는 사정이 달라질까?

그리하여 각 시대의 사조에 대한, 작가에 대한, 그리고 작품에 대한 개론적인, 그리고 부분적으로는 꽤나 전문적인 지식의 습득은 가능했으나, 그 너머의 본질적인 인식, 가령 미술사의 전체 맥락을 이해하고 미술작품이 그 사회에 탄생하고 존재하는 하는 방식에 대해 이해하고, 미술사 방법론을 파악하는 데에 이르지는 못했다. 그랬기 때문에, 개개의 수업에서 잠시 다루었던 지식은 각각 따로 놀 뿐, 이것이 미술의 본질적인 인식에 도달하는 데, 그리하여 현장의 문제를 풀어가는 실마리를 던져

주는 데, 어떠한 역할도 하지 못했음을 고백해야겠다. 물론 내 개인적인 경우를 일반화할 의도는 전혀 없으며, 따라서 이는 지극히 내 개인에 국한된 문제일 수도 있다. 하지만 만약 여러분이 나와 같은 딜레마로 고심하고 있다면, 나의 경험이 여러분에게도 유용할 수 있다.

내 사례가 의미하는 바는 분명하다. 적절한 교습을 받지 못한다면, 미술사 또한 한낱 현상을 표피적으로 파악하는 지식의 습득 외에는 아무런 의미도 가지지 못한다는 사실 말이다. 따라서 미술사라는 영역의 선택보다 더 중요한 것은 '적절한 교습'을 해줄 그 누군가를 만나는 것이다. 나 역시 그 누군가가 아니었다면, 여전히 안개 속을 헤매고 있었을 것이다.

▌▌ 좋은 스승을 얻는다는 것

현상을 파악하는 것에는 여러 단계가 존재한다. 좋은 스승은 어떠한 현상을 파악하는 데 있어, 현상 너머의 원리를 관통하는 그 무엇을 터득한 사람이며, 자신이 터득한 바를 학생들에게 전달하고자 한다. 여기서 내가 말하는 스승은 지식의 전문성을 갖춘 사람을 의미하는 것이 아니다. 하나의 영역에 원리를 터득한 사람으로서, 당연히 자신의 전공 분야와 관련한 전문성을 가지고 있지만, 그 반대의 경우가 성립하는 것은 아니다. 자신의 전

공 분야와 관련한 학문적 전문성을 가지고 있다고 해서, 반드시 원리를 터득하게 되는 것은 아니라는 사실을 내가 만나본 대부분의 사람을 통해 깨달았기 때문이다.

학문적으로 좋은 스승의 의미는, 자신의 전공과 관련한 전문적 지식의 정도에 관한 것이 아니다. 근본적으로 미술사를 관통하는 핵심(본질)을 터득한 사람으로서, 이를 바탕으로 자신이 선택한 특정 전공 영역에서 더할 나위 없는 깊이를 보여주는 사람이다. 마치 이대원의 작품을 평하기 위해서 필요한 것이 이대원에 대한 것만이 아니라, 그 이상이 필요한 이치와 같다. 광대한 미술사의 영역에 내동댕이쳐진 우리에게 필요한 것은 궁극적으로 특정 영역의 특정 지식을 배우는 것이 아니라, 미술사를 관통하는 하나의 깨달음이다. 이는 하나의 원리이며, 인식의 방법론이며, 동시에 미술사의 방법론이며, 또한 이것을 가능하게 하는 것은 하나의 의제를 탐구해 나가는 방식의 습득 여부에 있는 것이다.

따라서 지식인으로부터는 특정 분야에 관한 특정한 지식을 배울 수 있지만, 스승은 원리를 이해하게 하고, 이를 통해 다른 것으로 응용할 수 있게끔 한다. 물고기를 잡아주는 것이 아니라, 물고기를 낚는 법을 가르치기 때문이다. 내게 물고기 낚는 법을 가르쳤던 것은 나의 석·박사 과정 지도교수였다.

그녀는 석사 논문과 관련하여, 지식적인 측면에서는 아무것도 제공하지 않았다(그녀의 전공은 서양 근세미술이고, 나의 논문 주

제는 1960년대 동양화단의 '묵림회'에 대한 것이었다). 하지만 나의 논리와 사고를 훈련시켰으며, 어떠한 방식으로 내가 생각해야 하는지, 혹은 어떻게 다른 사람의 생각을 선별하고 받아들여야 하는지에 대해서, 그리고 하나의 주제를 찾아가는 데 있어 정확한 방향과 적절한 방법으로 나아가도록 자극했다. 그리고 결정적으로 미술사가 무엇인지 눈뜨게 한 것 또한 그녀였다. 스승에게 요구되는 것은 바로 이런 것이 아닐까? 무언가를 제대로 인식하도록 우리의 눈을 뜨게 하는 것 말이다.

하나의 분야에서 방법론을 터득하게 되는 것은, 이미 절반 이상의 성과를 얻은 것이나 다름없다. 인문학적 방법론이 훈련되지 못하면, 아무리 높은 성을 쌓은들 이는 한낱 사상누각에 불과하기 때문이다. 인식론의 방법에 눈을 뜨자 모든 것이 달라졌다. 이제까지 내가 봐왔던 모든 것들의 단계가 한층 더 분명해졌고, 선후 관계가 확연히 드러났다. 특히 나의 경우는 서양 근세미술과 근대미술을 알게 됨으로써, 궁극적으로 미술 전체에 눈을 뜨고 맥락을 이해하는 데 결정적인 도움이 되었다. 내 스승에 의해 우연히 그 시기의 작품들에 대해 관심을 갖게 되지 않았다면, 미술의 메커니즘을 이해하는 데 있어 중요한 열쇠를 절대로 알아채지 못했을 것이다. 뿐만 아니라 현장에서 일하는 데 근세와 근대미술은 상관이 없다는 잘못된 판단과 무지 속에서 거들떠보지도 않았을 것이고, 그 결과 예술작품이 가지는 근본적인 조형적 아름다움에 대해서도 눈뜨지 못했을 것이다. 돌

이켜보면 정말 운이 좋았다고 밖에 할 수 없다.

미술사, 그리고 인문학 방법론을 통한 미술사의 체득이 아니었다면, 시각 예술의 원리나 본질을 깨닫는 데 더 오랜 시간이 걸렸을 것이다. 또한 이렇듯 내 경험을 체계적으로 구조화할 엄두도 내지 못했을 것이다. 사고의 방법과 인식의 틀 자체가 인문학적 방법론을 통하여 새롭게 짜였기 때문이다. 내가 박사 과정을 통해 배우고 정교화한 것은 특정 분야의 전문지식이 아니라, 바로 이것이다. 또한 이는 박사 과정이었기에 가능했던 것이 아니라, 제대로 된 스승을 만났기 때문에 가능했다.

석사는 대부분 전문 직업 활동으로 나아가고, 반면에 박사는 학술 활동으로 나아간다. 그러니 제대로 대학과 대학원 과정을 거치고, 논문을 쓸 수 있다면 석사 학위를 따는 것으로 충분하다. 독창적인 연구 작업에 몰두할 생각이 아니라면 말이다. 내가 석사 이후의 과정에 진학한 것은, 스승을 너무 늦게, 즉 석사 과정 막바지에 이르러서야 만났기 때문이다. 그러니 여러분은 나와 같은 시행착오 대신, 처음부터 여러분의 귀와 눈을 열어줄 스승을 찾아 나서기를 바란다.

그런 의미에서, 나는 전공 교수(논문 지도 교수)의 선택은 전공 분야의 선택에 우선할 수 있다고 생각한다. 우리가 대학원의 교육 시스템을 통해 획득할 수 있는 정도의 지식은 전문적이라고 하기에는 미미하다. 더 나아가 석사 논문을 통해 여러분이 도달하고 획득할 수 있는 전문지식이라는 것이 과연 어느 정

도라고 생각하는가? 궁극적으로 우리가 이 학제 과정을 통해 배워야 할 것은 몇 과목의 수업을 통한 얄팍하기 그지없는 특정 영역의 지식이 아니라, 미술사에 접근하는 법, 그리고 미술사를 이해하는 법, 미술사를 통해 작품에 대한 통합적인 이해력에 도달하고, 이를 통해 미술과 미술품에 대한 해석과 감상을 확대하는 법이다. 일단 이를 제대로 배웠다면, 미술사라는 바다에 홀로 나아가 낚싯대를 드리우면 되니까.

20세기가 학문의 각 영역을 구획하여 좁고 깊은 전문성을 추구하는 시대였다면, 오늘날 21세기는 각 학문의 경계를 허물고 다시금 통섭이 시도되고 있는 시기다. 미술사라는 단일한 학문의 영역에서조차도 각 시대별로 잘게 구획하여 그 경계를 나눈다는 것은 실상 20세기적 패러다임이라고 여겨진다. 미술사를 구획하여 잘게 나누어본들 단편적인 지식밖에는 가지지 못한다. 미술사는 그 자체가 하나의 거대한 '전공 분야'이자, 각 부분이 서로 유기적으로 이어져 있는 단일한 유기체이므로, 기껏 코끼리의 콧구멍 3센티미터 지점에 대해 심도 있게 연구해본들 코끼리를 아는 데에는 아무짝에도 쓸모가 없는 것과 마찬가지다.

여기서 논문의 중요성에 대해서도 언급해야겠다. 내가 이런 원론적인 얘기를 하게 될 것이라고는 꿈에도 생각하지 못했지만, 논문은 자신의 사고나 주장을 논리적으로 정교화하고 구조화하여 하나의 결과물로 내놓는 능력을 체화하는 것이다.

앞서 두 번째 연장에 대해 말하면서, 이대원을 사례로 그 구체적인 방법에 대해서 잠시 설명했다. 이렇듯 어떠한 토픽(주제)이 주어졌을 때 답을 찾아가는 법, 가령 객관적 데이터에 접근하는 법, 그리고 이를 분석하여 어떠한 결론을 예측하고 도출할 수 있는 능력, 즉 네번째 연장을 구성하는 이 모든 것은 인문학 방법론, 바로 논문 작성법에 기초하고 있다.

논문은 단순한 지식의 집합이 아닌 경험의 비판적 정교화로서, 문제를 명확히 인식하고, 체계적으로 대처하고, 명확한 의사소통의 기법에 따라 설명할 수 있는 능력을 습득한다는 의미이다. 따라서 앞서 언급했던 두 번째와 네 번째 연장은 여러분이 석사 논문을 제대로 썼다면, 원칙적으로 충분히 스스로 할 수 있는 작업이다. 여러분이 대학원을 졸업했다면, 그 방법을 그곳에서 배웠기를 바란다. 이것은 일단 한 번 체득하면, 여러분의 업무가 무엇이든 그리고 현장에서 봉착하게 될 어떤 문제든 접근하고 해결해 나갈 수 있다. 또한 여러분의 업무가 어떤 것이든 간에 자신이 하게 되는 일의 결과물의 밀도가 달라지게 만드는 것이기도 하다. 그리하여 아이로니컬하게도 현장에서의 일을 잘하기 위해서는, 결국 여러분의 학업적 성취가 근간이 된다는 사실을 기억해야 한다.

만약 대학원을 졸업했는데도, 지금 당장 어떤 작가에 대해서 제대로 알기 위해 무엇을 어떻게 해야 할지 잘 모른다면, 또한 기본적인 조사에서부터 난감함을 느낀다면, 안타깝게도 여

러분은 학교에서 중요한 것을 배우지 못했을 뿐 아니라, 자신이 적정한 수준의 논문을 쓰지 못했음을 알려주는 것이기도 하다.

제대로 된 논문을 쓰는 방법을 배우지 못한 사람들, 혹은 논문을 써본 경험이 없는 사람들에게는 실상 이러저러한 이유로 작가에 대해 알기 위해 조사하고 접근하는 방법을 찾기란 어려운 일이다. 이들은 어느 도서관에 책이 있는지, 특정 작가의 특정 자료들을 어떻게 찾을 수 있는지에 대해서 그 누구에게서도 듣지 못한 학생이기도 하다. 그리고 이는 학교 담장을 넘어서 현장에서는 본질적인 경쟁력의 차이로 이어진다.

오늘날 대학은, 심지어 대학원조차도 대중의 것이다. 모든 유형의 대학(혹은 고등학교)을 졸업한 모든 계층의 학생들이 입학하고, 어찌된 일인지 졸업 역시 까다롭지 않다. 그리하여 프랑스어를 제대로 공부하지 않고서도 프랑스 인상주의 작가들에 대해서 논문을 쓰는 일이 벌어지기도 한다. 물론 미술계 안팎에서 이를 검증하는 여러 시스템이 허술하다는 것도, 따라서 '제대로' 하지 않고도 슬쩍 묻어가는 데 아무런 문제가 없다는 사실도 잘 알고 있다. 하지만 그러한 현실에 휩쓸려가다간, 결국 어느 때 어느 지점에서든 길을 잃고 헤매게 되는 때가 온다. 그리고 그 시기가 늦으면 늦을수록 돌이킬 수 있는 가능성이 낮아진다. 세상은 쉽사리 변하지 않을 것 같이 공고한 듯 보이지만, 막상 변화는 순식간에 밀어닥치기 때문이다.

앞서 석사 과정과 관련하여, 2년 동안 8과목을 듣는 것 외에

개별적으로 따로 준비하는 것이 없다면 석사 학위 졸업장이 여러분에게 별다른 변별력을 가져다주지는 못한다고 얘기한 바 있다. 하지만 동시에 2년의 기간 동안 미술사 전반에 대한 소양을 탄탄하게 쌓고, 최소 1년간 별도로 논문을 준비하면서 미술사 방법론에 대해서 '체화'할 수만 있다면, 이 기간은 앞으로 여러분이 얻게 될 성취의 든든한 발판이 되어줄 것이 틀림없다. 대신 마치 검을 제련하듯이, 미술사적 소양을 갖추기 위한 혹독한 훈련의 기간으로 삼겠다는 스스로의 의지가 중요하다.

좋은 스승을 얻는다는 것은, 단순히 개인의 지적 능력의 향상에 국한된 문제가 아니다. 좋은 스승의 제자들이 모두 훌륭할 수는 없으나, 적어도 일정 수준 이상의 제자들이 나오기 마련이다. 따라서 좋은 스승을 얻는다는 것은, 이러한 선후배와 동료들도 함께 얻는다는 것이다. 여러분이 길을 잃을 때, 이들이 여러분의 옆에서 혹은 앞뒤에서 힘이 되어줄 것이다. 그러니 여러분도 여러분의 귀와 눈을 열어줄 스승을 찾아 나서기를 바란다. 그리고 스스로의 발전에 눈을 뜨기 위해서 자기 자신의 무지와 싸우기 바란다.

에필로그

최근 다양한 형태로 큐레이터 자격을 취득할 수 있는 프로그램이 운영되고 있다. 3개월, 혹은 6개월 등 소정의 교육 기간 동안, 전시 기획의 방법과 작가 연구, 전시 비평문, 보도자료 작성 방법 등의 실무를 교육시킴으로써 큐레이터의 자격을 부여한다는 것이 그들의 변이다. 그들이 발행하는 민간 자격증이 실제 취업에 도움이 되는지는 별개로 치더라도, 사설기관도 아닌 대학에서 그러한 프로그램을 제공하고 있다는 현실이 현재 한국 미술계의 낙후성을 고스란히 드러내는 듯하다. 전시 기획은 고사하고, 기본적으로 미술계에서 해야 하는 제대로 된 일이라고 하는 것은 그러한 몇 개월의 과정을 통해 얻을 수 있는 것이 아니기 때문이다.

이 책은 애초에 미술 현장의 상업 영역—화랑, 경매회사 등—에서 일하고자 하는 사람들을 위해 쓰였지만, 실상 안목을 훈련하고 적용하는 방식을 설명함으로써 미술의 기타 영역에서 일하고자 하는 인력들에게도 유용할 것으로 생각한다. 나머지

미술 현장의 공적 영역―미술관에서 일하고자 하는 사람들을 위한―에서 이루어지는 전시에 대해서는 얘기할 또다른 기회가 있을 거라고 믿는다.

미술의 영역에서 작품을 제작하는 사람들은 창조자지만, 그 밖에 미술품을 둘러싼 여러 가지 업종들, 즉 이론가·큐레이터·딜러·평론가 들은 창조자가 아닌, 실질적으로 인문학의 관점에서 미술품을 연구하고 해석하는 사람들이다. 따라서 이들에게 필요한 것은 바로, 미술에 대한 인문학적 소양과 그 훈련인 것이다.

맬컴 글래드웰Malcolm Gladwell(1963~)은 『아웃라이어Outliers』에서 성공한 사람들의 특징을 흥미롭게 풀어내고 있는데, 비범한 성취를 이룬 사람, 즉 아웃라이어들의 성공 비결로 딱 한 가지를 지목했다. 다름 아닌 '1만 시간의 법칙'이다. 각자의 분야에서 매우 성공했던 사람들을 추적해본 결과, 1만 시간에 해당하는 훈련과 노력이 있었다는 것이었다. 1만 시간이면 하루 3시간씩 10년을 보내야 확보되는 시간이다. 작곡가나 야구 선수, 소설가, 스케이트 선수, 피아니스트 등 어떤 분야에서든 이보다 적은 시간을 연습해 세계 수준의 전문가가 탄생한 경우를 발견하기 힘들다고 그는 단언한다. 사람들은 흔히 똑똑하고 영리한 사람들이 정상에 오른다고 생각하는데, 그에 따르면 아웃라이어가 되는 제1요인은 천재적 재능이 아니라 이른바 '1만 시간의 법칙'이라고 불리는 쉼 없는 노력이다. 이

것이 전문 분야에서 세계적 수준에 오르기 위한 법칙이라면, 우리 같은 평범한 사람들에게는 어느 정도의 노력이 필요한지 쉽게 가늠할 수 있을 것이다.

이러한 유의 교훈들은 많다. 가장 창의적인 예술 영역의 성과조차도 기술적 완성을 그 전제로 한다. 세계적인 소프라노 조수미가 피나는 훈련을 바탕으로 자유자재로 음역을 드나들며 목소리를 낼 수 있는 경지에 올랐듯이, 프리마돈나 강수진이 발레의 기술적 측면을 마스터한 후에야, 지금의 그녀가 있게 된 것처럼 곰브리치의 10년도 마찬가지다.

스티븐 킹은 소설가, 시인 혹은 영화 각본가를 꿈꾸는 사람들을 위해 개설된 대학의, 그리고 기타 교육원의 수많은 문예창작 프로그램에 대해 다음과 같이 얘기했다.

> 결국 진주를 만들어내는 것은 조개껍질 속으로 스며드는 모래알이다. 다른 조개들과 어울려 진주 만들기 세미나를 연다고 되는 일이 아니다.

풀어서 말하자면, 이것이다.

> 작가가 되고 싶다면 무엇보다 두 가지 일을 반드시 해야 한다. 많이 읽고 많이 쓰는 것이다. 이 두 가지를 슬쩍 피해갈 수 있는 방법은 없다. 지름길도 없다.

그의 말을 빌려 나는 이렇게 말하고 싶다.

여러분이 미술계 인력으로 적정한 역할을 하고 싶다면, 반드시 두 가지 일을 해야 한다. (작품을) 많이 보고, 많이 공부하는 것이다.

자, 이것이 내가 아는 전부다. 나와 같은 길을 가고자 하는 후배들에게 해줄 수 있는 말의 전부다. 여러분들의 건투를 빈다.

큐레이터와 딜러를 위한 멘토링

전시부터 판매까지, 큐레이터·딜러를 위한 인문학적 자기 발전법

©박파랑 2012

1판 1쇄 2012년 5월 29일
1판 5쇄 2021년 2월 2일

지은이 박파랑
펴낸이 정민영
책임편집 손희경
편집 박은영
디자인 문성미
마케팅 정민호 김도윤 최원석
제작처 영신사

펴낸곳 (주)아트북스
출판등록 2001년 5월 18일 제406-2003-057호
주소 10881 경기도 파주시 회동길 210
대표전화 031-955-8888
문의전화 031-955-7977(편집부) 031-955-2696(마케팅)
팩스 031-955-8855
전자우편 artbooks21@naver.com
트위터 @artbooks21
인스타그램 @artbooks.pub

ISBN 978-89-6196-111-0 03600

값은 뒤표지에 있습니다.
잘못된 책은 구입하신 서점에서 교환해 드립니다.

이 도서의 국립중앙도서관 출판시도서목록(CIP)은 e-CIP 홈페이지(http://www.nl.go.kr/ecip)와
국가자료공동목록시스템(http://www.nl.go.kr/kornet)에서 이용하실 수 있습니다.
(CIP제어번호 : CIP2012002306)